畫材百科

油彩・水彩・繪畫與素描

發行／北星圖書事業股份有限公司

前言

　　對初學者而言、畫材專賣店的門檻或許設限太高。但積極探求未知的事物卻是學習的最高境界。諸如畫材相關事宜，僅管這已是陳腔爛調的言論，但能夠給予初學者適當建議的也只有畫材專賣店了。

　　若是以廠商名或商品名為畫材索引來尋找，可能稍為勉強。因為，很少有畫材店會搜集各廠商的每種畫具產品，但是，一定會有與您想要找尋的畫材具相同用途、相同性能的東西。

　　本書由以上觀點，將油畫、水彩畫（設計、素描），依畫材種類分門別類，當為今後各位讀者購買的方針。針對初學者，當然也能夠有效助益經驗豐富的各位讀者、而盡量搜集更多的畫材資訊。本書中，得到了廠商協助，使讀者能夠理解畫材的使用法及技巧，而加以解說。

　　關於畫材、挑選專賣店中的諸位專業人員，將購買的畫材以下列的觀點為基準，再加上畫家的講解集錄而成。

　　1.經驗上、理所當然認為出色的畫具。

　　2.買氣盛的畫具（受歡迎的商品）。

　　3.稀有畫材。

　　本書以繪畫的分解為觀點出發，盡可能廣泛地收集，而壓克力系的畫材因限於紙張數，無法一一詳述。

目　　錄

水彩編

沼岡賢＝（伊東屋）

藤本定昭（六本木 Lapis rasuli）

宮內功　（世界堂）

編輯取材　M & N Planing

設計　K & A promotion

插畫　雨村秀行

攝影　今井康夫

（資料閱讀法）
商品名稱（進口商品均附國名）。印為印有商品圖片
之商品。材質、大小、容量、
數量、色數等＝單價。
組合商品之內容、容量、數量、色數＝價格。
價格可能有變更謹提供參考。

提供畫材者

岩瀏文生（檸檬畫翠）

小出忠美（威瑪茲）

沼岡賢二（伊東屋）

藤本定昭（六本木LAPISU LA ZULI)

宮內功（世界堂）

編集取材　M & N 平面設計

layout 株式會社　Reicantei promotion

elastolation　雨村秀行

攝影　今井康夫

油彩篇

Oil painting

選購畫材時的良心建議

關於顏料

由一盒裝12色～24色的顏料開始，在使用同時間中零星添購的情況極為普遍。即顏料色名相同，也會發生因品牌調色法不同，而色彩會有些微的差異。最佳的方法是，多元比較並試用各品牌，找出適合自己的顏料。當各位讀者能作到以上功夫時，相信繪畫技巧也達到收放自如的境界了。

Lemon畫翠的岩瀏先生表示「就顏料色彩而言，雖可藉調色來自由調配，對剛選購一套12種顏色的初學者而言是件困難的差事。所以建議各畫材店，店中必須備有一本各品牌顏料的色板，初學者可依此參考買齊顏料。」擁有獨特選擇眼光的沼岡先生（伊東屋）指出「如果有人對該選擇何種品牌而感到困惑時，男性可選擇較剛硬的ASAHI、女性則可選擇較柔和的HOLBEIN。」

選擇練習用顏料或專家用料？

即使是相同的品牌也有專家用顏料及練習用顏料的區別，另外也有價格便宜的普及品。筆者認為初學者選擇練習用顏料即可，不需選用專家用顏料。

但是藤本先生曾說過：「我認為最好選用專家用顏料，因為練習用顏料價格較底，品質與專家用顏料稍有不同。」

有位職業畫家也曾表示「用六號管顏料可以塗滿100號管塗的畫面。」這是因為該顏料具有極佳的展色性之故。品質優良的顏料必需具有發色、展色性佳、耐久性亦佳的特性，因此色料的含有量也多。而一般所稱的專家用或藝術用顏料只是廠商的命名，最重要則在於顏料的品質。

另一方面，也有一些年輕的畫家認為「顏色的好壞並不是顏料的問題」。例如有些顏料即使掉包仍然具有該顏料的特色，而且配色的技巧也會影響色彩的感覺等等。的確，繪畫是感性的產物，大概只有體驗各種顏色與顏料之後才能揮灑自如的表遠自己的意念吧。

關於畫筆

畫筆是將人的感性面直接表現在畫布上的重要工具。優質的畫筆有利於自由操控。

請先確認，拿在手上筆尖是否不會磨斷、是否不會折斷、腰幹是否直挺堅固。

宮內先生（世界堂）便說：「即使讓店員討厭，也要花時間仔細選擇」。

藤本先生（天青石 Lapis-Lqzuli）說：「預算許可的話，最好買多一點顏料。

剛開始，不選高價顏料也不錯。但是先決條件便是避免劣質產品」。

油彩筆依色彩交替更換，將同色系分類使用。筆數太少沖洗次數便較頻繁，所以至少須必備5～6支才夠用。雖然有些人介意碰觸到沾滿顏料的筆尖，而將畫筆一支支夾在手指之間，其實這乃無謂的掛慮。將5～6支畫筆捆紮握住尾端，捆綁成一束握住。捆綁處，筆尖彼此就不會沾到顏料了。這其實是因為畫筆的筆軀是圓軸狀之故。

推薦軟毛筆的岩瀨先生這麼建議（Lemen畫翠），使用豬毛筆之外的畫筆纖細的表現手法開拓更寬淦的畫風。「大部分油彩筆組合都是豬毛筆，若是預算許可的話可買一支貂毛畫筆」。

「想要使用豬毛筆以外畫筆的讀者，可在貂毛筆之前先試試軟毛類的牛毛筆或羴毛畫筆。」中村先生提議。

油彩組合

當各位想要開始接觸油畫時，最好的方法是事先具備一套完整的畫材。

將各品牌畫材組合的畫材店相當獨特，可以聽取店方的方針。針對初學者可輕易的挑選。可盡量殺價，除畫材之外，也有初學者用的小冊子及畫板等等之類的服務性產品組合。也有因應重質不重量的組合。附有畫材組合的顏料箱，既可在外出風景寫生時派上用場，對畫材的收納也相當有利。

「顏料箱最好是核桃木製耐久性亦佳」。一組最低一萬五，六仟元。若是更好的產品，則單價愈高。藤本先生（eapis lasuli）指出一般標準的畫材大約是2～3萬元即可。與其它位專家的見解相同。

器具使用後能夠清理的人相當難能可貴

藤本先生建議「初學者最好不要使用金屬製油罐及洗筆器」

一開始由於不會打開油嗒嗒的蓋子而使用完後即丟的塑膠製品，若是習慣後最好還是使用金屬製器材。在繪畫最後能將筆及調色板、油罐等器材恢復到剛使用時，才稱得上是最佳的假日畫家。如果器材使用後能夠妥善整理的話便能使用相當長的時間。

（取自伊東屋、上松、世界堂、Lapis-lazuli,Lemon畫翠）

油畫顏料

首先，依廠商名介紹各位讀者自畫材店購入之顏料只要將油畫顏料放在掌心衡量，便不難發現，由管子大小想像更來得有質感。輕輕壓擠，油彩的光澤及鮮艷的色彩便呈現眼前。

顏料與被稱為色料的細粉加以攪拌混合、製作成扮演漿糊部分（展色材）的角色。油畫顏料在攪拌材料中使用類似松筆油等乾性油料。

雖然對自法國留學歸國的畫家們而言，歐產油畫顏料曾有過一段享有高度評價的時期，然而，目前為止日本的顏料製作技術不斷改進，同時也生產足以媲美，甚至凌駕歐美的油畫顏料。而品質佳的油畫顏料該具備哪些條件呢？

首先，例舉三點：

色澤優美（成色性佳），使用少許顏料便能覆蓋廣大面積（延展性佳），經過長時間也不會有變質及變色現象（耐久性佳）。

朝日 KUSAKABE

專家用油畫顏料
● 6號管共180色＝350丹～1,600丹
9號管共158色＝650丹～8,000丹
10色組合＝3,500丹。12色組合＝4,600
組合（academie 21）＝14,700丹
KUSAKABE

21

HOLBEIN

專家用油畫顏料
● 6號管共164色＝350丹～2,400丹
9號管共164色＝650丹～2,500丹

本色32色組合＝14,000丹。DH20色組合
＝6,600 丹。H12色組合＝4,600丹。9號12
色組合＝8,000丹。HOLBEIN工業

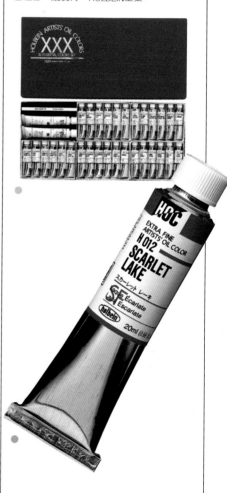

刊載原尺寸6號管。

KUSAKABE

專家用油畫顏料●6號管共150色。9號管共100色。

k-21色組合：10號3支，6號18支＝14,500丹。
A-21色組合：10號3支，6號18支＝9,100丹。K-
12色組合：10號1支，6號11支＝8,000丹。

● A-12色組合10號1支；6號11支＝4,600丹。
A-10號組合：6號10支＝3,500丹。高純度特練
油畫顏料
組合系列：6號管
共12色＝1,200丹～6,000丹。12色組合＝31,000
丹。

KUSAKABE　油畫顏料

專家用顏料不只具專業性～亦是優異原料的標彰

專家用及表示等級的顏料，即之前，列舉具有優質顏料及一級品的廠商這一類讚美的話。並沒有迴避「我不是專家」。專家用顏料是一種內外行都會使用的普及顏料。

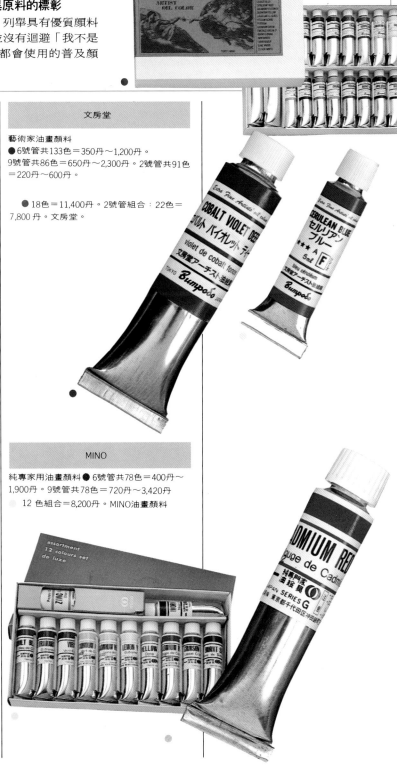

文房堂

藝術家油畫顏料
●6號管共133色＝350丹～1,200丹。
9號管共86色＝650丹～2,300丹。2號管共91色＝220丹～600丹。

●18色＝11,400丹。2號管組合：22色＝7,800丹。文房堂。

MINO

純專家用油畫顏料 ●6號管共78色＝400丹～1,900丹。9號管共78色＝720丹～3,420丹
●12色組合＝8,200丹。MINO油畫顏料

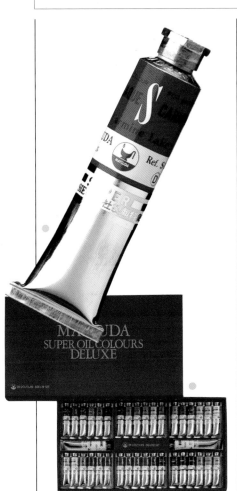

MATSUDA

super 油畫顏料
●6號管共101色＝450丹～2,100丹。
8號管共45色＝830丹～3,900丹。

6號管組合：　●38色＝30,000丹。24色＝19,000丹。17色＝12,600丹。12色＝8,500丹
專家用油畫顏料：6號管共142色＝350丹～1,300丹
9號管共80色＝650丹～2,500丹。6號管組合：12色＝4,600丹。20色＝8,000丹。
MATSU DA油畫顏料

油畫顏料
（進口顏料）

深具魅力、擁有獨特成色性的國外油畫顏料

國外的油畫顏料大多強烈地反應出廠商的特性，此種特性在國產顏料中不曾發現，卻可找到稀有的原色及中間色。由顏料整體色澤的感覺可窺見暗藏其中的地區風格。

Windsor & new ton 有許多美麗的透明色，最適合裂紋（P49）般的用法。透明色、不透明色以四個階段用管子表示，有助於製作微妙的色彩。以福祿考慮（phox）調色發色效果不錯，可製作出柔和色調的中間色彩。

Windsor & newton（英國）	Windosor & newton（荷蘭）	BLOCKX（比利時）
Artists oil colour	Artists oil colour	專家用油畫顏料●6號管共56色＝510丹－
●21ml管共97色＝470丹～5,200丹。	●6號管共116色＝550丹～3,000丹。	3,100丹。無整套組合。BLOCKX（畫箋堂）
37ml管共60色＝650丹～5,800丹。21ml管組	9號管共116色＝950丹～4,900丹。	
合 ●12色＝6,400丹。18色＝14,500丹。	6號管組合：10色組合＝3,500丹。Standard	
	（標準）12色組合10,500丹。Standard	
	18色組合16,000丹。Professional（專業）12色	
	組合14,300丹。	
	Professional（專業）18色組合23,000丹。	

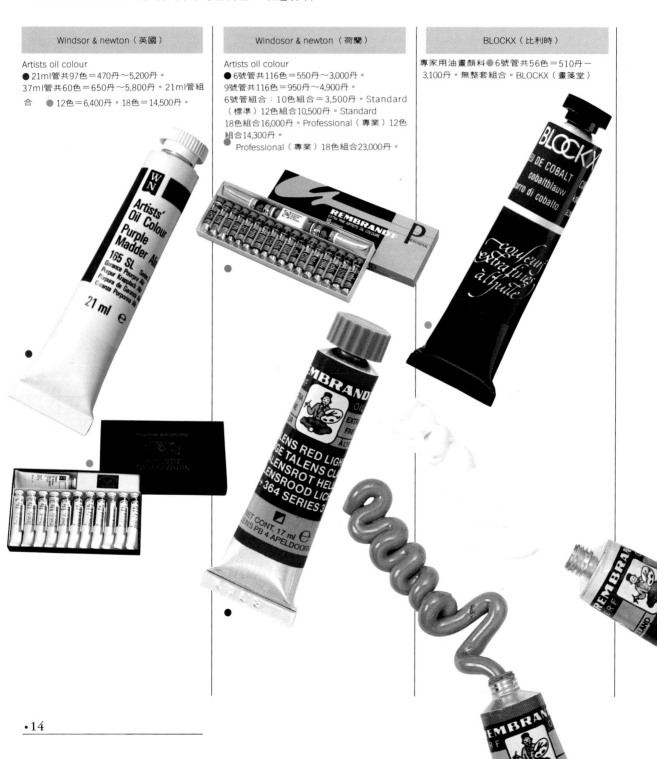

初次選購顏料

顏料組合對剛接觸油畫的初學者而言，相當簡便。即使是顏色數量不多的12色組合也是不錯的選擇。一邊調和顏料創造出自己喜愛的顏色，如此一來原來僅12種顏色的顏料便可調出相當多的顏色了。12色顏料由太陽光線中的紅、黃、綠、藍各色透明。不透明的顏料中各選出一種，褐色2種，加入黑色及白色極為便利的東西。配合欲寫生的對象，考量經常使用的透明及不透明色來增加顏料色彩數。在以組合顏料為基準購足喜愛的色彩時，便可理解自己常使用的顏料。

是否擔心顏料具毒性？

部份添加在油畫顏料中的顏料含有毒性。具毒性的顏料代為質為銀白顏料、鎘系各種物質，在管子上皆有印刷表示含有硃砂等毒性物質。注意顏料不要沾到傷口，用餐時洗淨餘留在手上的顏料，基本上毒物沒有進入口中並無大礙，但繪畫時有吸煙習慣的人要特別留意煙嘴不可沾到顏料。用砂紙磨細已硬化的顏料過程時，必須戴上專用粉塵保護罩以防止慢性中毒。再者，為了防止孩童放入口中而誤食，請將顏料放置在孩童拿不到的地方。

Lefranc（法國）

特級oil colour
- 20ml管共131色＝450丹～2,050丹
40ml管共113色＝800丹～4,300丹
- Lefranc 13色組合＝6,800丹
Lefranc & Plulushor雷特拉組JAPAN 株式會社）

Row NEY（英國）

專家用油畫顏料
- 22ml管全87色＝480丹～4,400丹
38ml管全87色＝780丹～7,600丹
- 入門6色組合＝4,300丹
Royal Academy Selection（10色）＝12,000丹
ROWNEY（朝日顏料）

比色圖表

認識顏色名稱相信各位讀者曾經注意到，即使相同的顏色名稱，也會因為品牌不同色調有所差異。為何，顏色會不同呢？製作顏料的廠商對本身廠牌的顏色，取決於所謂「就採這種顏色吧」的基本想法。比如

說，上綠色雖然不會改變綠色顏料色彩，某些業者則考慮採用亮色系的綠色，而某些業者也會嘗試製作暗茶色顏料當為基準。

依此基準，各廠商獨自搜集當原材料的顏料及油料，決定調配的比例。

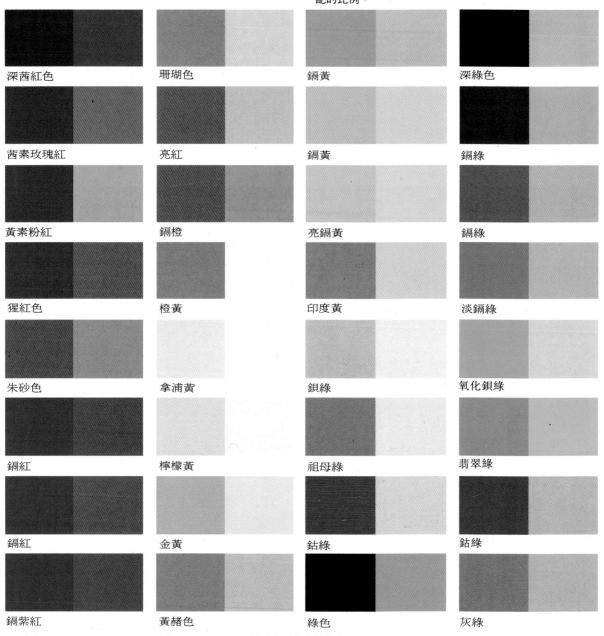

深茜紅色	珊瑚色	鎘黃	深綠色
茜素玫瑰紅	亮紅	鎘黃	鎘綠
黃素粉紅	鎘橙	亮鎘黃	鎘綠
猩紅色	橙黃	印度黃	淡鎘綠
朱砂色	拿浦黃	鈤綠	氧化鈤綠
鎘紅	檸檬黃	祖母綠	翡翠綠
鎘紅	金黃	鈷綠	鈷綠
鎘紫紅	黃赭色	綠色	灰綠

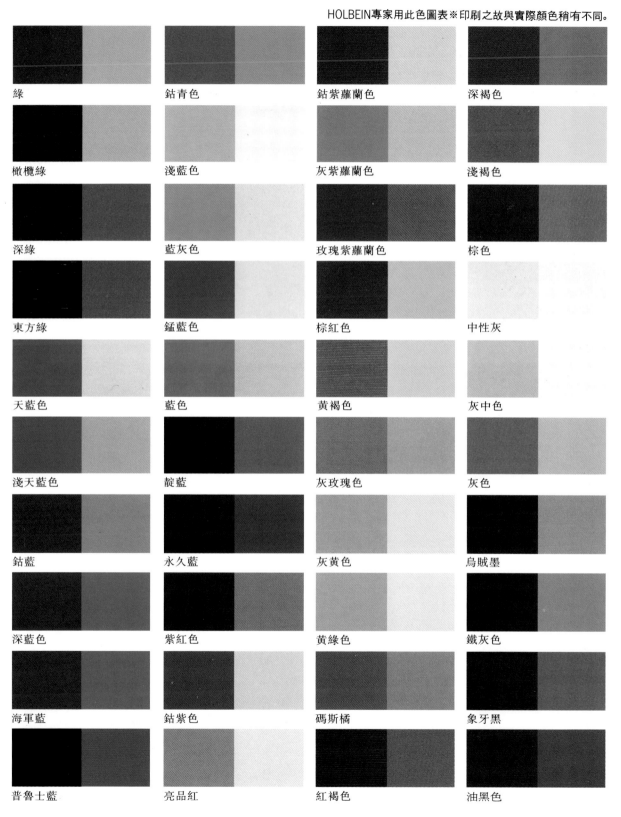

綠　　鈷青色　　鈷紫蘿蘭色　　深褐色

橄欖綠　　淺藍色　　灰紫蘿蘭色　　淺褐色

深綠　　藍灰色　　玫瑰紫蘿蘭色　　棕色

東方綠　　錳藍色　　棕紅色　　中性灰

天藍色　　藍色　　黃褐色　　灰中色

淺天藍色　　靛藍　　灰玫瑰色　　灰色

鈷藍　　永久藍　　灰黃色　　烏賊墨

深藍色　　紫紅色　　黃綠色　　鐵灰色

海軍藍　　鈷紫色　　碼斯橘　　象牙黑

普魯士藍　　亮品紅　　紅褐色　　油黑色

挑戰價廉物美大尺寸的100號

繪製大型油畫時，顏料使用量出奇的多。已上過顏料後，重覆塗上顏料，由於不知覆蓋了多少次顏料，即使不打算塗上厚厚的顏料，也必須準備許多顏料。因

此油畫顏料管往往比水彩顏料大的多。製作作品時最好準備像50號管大小能夠充份使用的大型顏料管。

POP油畫顏料

●80ml管共25色＝各900丹。 ●160ml管共33色＝各1,400丹
POP油畫顏料乃是一般尺寸顏料管的俗稱。HOLBEIN工業

文房堂大型作品用油畫顏料

●9號管共68色＝450丹。30號管共68色＝1,400丹
發光色（螢光色）9號管＝500丹。30號管＝1,500丹。9號12色組合＝5,400丹，30號12色組合＝16,800丹。文房堂

有些顏色名稱後面添加了Tint、Huo、neo等字眼。這類顏料仿造目前難能買到及高單價的顏料，通稱為合成顏料，這些顏料不只是仿造品，還具有此起原色顏料的價格穩定並且更具有安定性。雖然有些畫家不欣賞「非本原顏色」。但配色自由耐久性佳，而不把它當成代用顏料獨立成一種其它顏色的畫家卻與日驟增。

專爲油畫入門者製作的 練習用油畫顏料

練習用油畫顏料，專指練習用時的基本顏料組合。為了和專家用顏料有所區別，就在設定價格時，在高價位顏料後加入Tint等字加以區分。初學者用顏料不以零售方式販賣，而以整套組合之銷售方式為中心。像Windsor及newton一般，相對於專家用顏料，有些廠商販賣一般用的油畫顏料，並且零售。

朝日 KUSAKabe

● S－12練習用12色油畫顏料組合：（6號11支，10號1支）＝3,100丹。
S－10練習用10色油畫顏料組合：（6號10支）＝2,500丹。朝日顏料

oil Color（英國）

W＆N普及品油畫顏料。21毫升共47色＝各色330丹。
Windsor & newton（文房堂）

HOLBEIN 練習用油畫顏料組合

6號管12色組合： ● A＝3,100丹。B＝2,900丹。5´號管12色組合＝C＝2,500丹。D＝2,200丹。5號 管15色組合： ● C8＝3,000丹（各色無零售，只售整套組合）。HOLBEIN工業

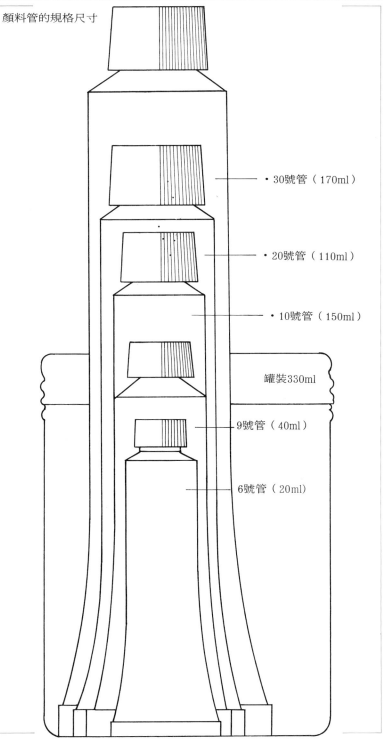

顏料管的規格尺寸

· 30號管（170ml）

· 20號管（110ml）

· 10號管（150ml）

罐裝330ml

9號管（40ml）

6號管（20ml）

白色　　各式各樣白色顏料

由於使用的顏料不同，油畫顏料中有許多種白色。由這一點可反應出白色顏色在油畫中的重要地位。白色不光只是視覺的一種感受，在其它顏色上上一層薄薄的白色，製造出淺色的效果，還可用來塗底並在物體光線直射處表現出強光的感覺，用途相當廣泛。各類白色顏料也因各自的性質及狀況而有所差異。

銀白色　　可用來塗底的色彩

銀白色顏料的特徵，使用方法

銀白色乃油畫顏料的傳統性白色顏料。缺點在於顏料鋅具有毒性，而含鋅的目的在於能夠急速乾燥，並且廣泛地應用在塗底或由上往下描畫時使畫面更加強韌。

一般而言若與鎘、朱砂等硫磺系物質混合，可能會引起鋅的化學反應而變質黑色。

但在古典作品中，藉由銀白色及朱砂混色表現出肌膚的色彩，而所有的例子中不見得有變質成黑色的情況。為了避免變色的可能性，請注意硫磺色顏料與其它白色顏料的配色情況。

鋅與銀白色的效果

利用白色製作淺色的方法有兩種。一為配色。在最後上畫的階段，淡綠色的畫布上塗上亞鋅白與打底藍色混合的色彩。另一項方法為，利用類似銀白色顏料，將可塗底的顏料事先描妥畫布的製圖雛形，待到某種乾燥的程度後，以溶油溶化後上色，利用近乎透明的白色表現淺色的方法。

朝日 KUSAKABE
10號管＝800丹。●20號管＝1,500丹・300ml罐裝＝3,150丹。500ml罐裝＝6,200 丹。朝日顏料

Windsor & newton artists oil color flahe white（英國）
60ml管（硬調、軟調）＝各660丹。120ml管＝1,630丹。
windsor & newton（MARUMAN，文房堂）。

文房堂速乾油畫顏料銀白色　●10號管＝800 丹。20號管＝1,500丹。300ml罐＝3,500 丹。文房堂

oil colour
6號管＝1,200丹，9號管＝1,650丹。（丸善美術商事）

BLOCKS flake white（比利時）
10號管（60毫升）＝1,250丹。BLOCKS（畫箋堂）

HOLBEIN SILVER White
10號管＝800丹。20號管＝1,500丹。30號管＝2,100丹。330ml罐裝＝3,500丹。

MATSUDA 專家用油畫顏料 SILVER White銀白
10號管＝800丹。20號管＝1,500丹。330ml罐裝＝3,600丹。

Silver white銀百
10號管＝800丹，20號管＝1500丹
●500ml罐裝＝5700丹
10號管（軟管）＝800丹
20號管（軟管）＝1500丹
油繪畫專用具

KUSAKABE SILVER WHITE
10號管＝400丹。10號管＝820丹。20號管＝1,550丹。350ml罐裝＝4,300丹。500ml罐裝＝5,740丹。MINO油畫顏料

FLAKE WHITE（荷蘭）
6號管＝600丹，9號管＝1,000丹。10號管＝1,500丹，11A號管＝3,500丹。

銀白顏料乾燥後在上面塗上一層薄薄的打底藍色，亦無損打底藍色的鮮明色彩。

鋅白顏料與打底藍色混色的效果。呈現淡淡的藍色。

鋅白　　可與任何顏色調和具淡淡綠色的白色顏料

顏料中含亞鋅華，使得鋅白稍呈綠色。所謂的亞鋅華意謂將使用在鍍鋅板表面的金屬鋅燃燒，製作而成的白色粉狀物體，常使用在化妝品、藥品、無毒無害的一種物質。因爲是具透明感的顏料，一方面調和對象的顏料色彩，便可使之調淡。

該注意的地方爲，在亞鋅白上重覆塗上其它顏料，往往是出現裂痕及剝落的原因。

隨著顏料的乾燥，而與顏料中的油脂起反應作用使得塗在上層的顏料易發生龜裂等情況。塗底可使用銀及基礎打底，鋅只限於上塗時。

區分中調、軟調、硬調

白色顏料依調色配煉的情況而有不同。以展色材的量調節後便使顏料自體完成一體，強調堆砌效果的表現以硬調手法繪畫，而要大面積塗薄便可用硬調手法營造出。對初學者而言其中應該毫無問題吧！

朝日 KUSAKABE鋅白
10號管＝800丹。●20號管＝1,500丹。300ml罐裝＝3,150丹。500ml罐裝＝5,200丹。

朝日顏料
WINDSOR & newton ARTISTS oil colour鋅白（英）
600ml管＝880丹。120ml管＝1,630丹。
windosr & newton（MARUMAN，文房堂）

ASAKABE鋅白（硬調、中調、硬調）
6號管（只有中調）＝350丹。10號管＝各800丹。●20號管＝各1,500丹。550ml罐裝（只有中調）＝5,700丹。ASAKABE油畫顏料

Oil Colour鋅白（德國）
6號管＝930丹，9號管＝1,600丹。
（丸善美術商事）
BLOCKS鋅白（比利時）
10號管（60ml）＝1,250丹。BLOCKS（畫箋堂）
HOLBEIN新鋅白SF
新鋅白錳（軟調）
10號管＝800丹。20號管＝1,500丹。330ml罐裝（SF）＝3,500丹。
新鋅白NO.1
10號管＝600丹。20號管＝1,150丹。330ml罐裝＝2,700丹。HOLBEIN工業
MATSUDA SUPER油畫顏料亞鋅白
10號管＝820丹。20號管＝1,550丹。
MATSUDA QUICK鋅白special
10號管＝800丹。20號管＝1,500丹。330ml罐裝＝3,500丹。

文房堂速乾油畫顏料　鋅白
10號管＝800丹。20號管＝1,500丹。ARTISTS油畫顏料鋅白2號管＝220丹。6號管＝350丹。10號管＝800丹。20號管＝1,500丹。
文房堂

鋅白龜裂

塗底時摻加鋅白顏料而引起上層顏料龜裂的例子。HOLBEIN工業

MATSUDA油畫顏料
MINO鋅白
6號管＝400丹。10號管＝820丹。20號管＝1,550丹。350ML罐裝＝4,300丹。500ml罐裝＝5,740丹。MINO油畫顏料
鋅白（荷蘭）
6號管＝600丹。9號管＝1,000丹。10號管＝1,500丹。11號管＝3,500丹。

鈦白顏料　　可吞食其它顏色的強力白色顏料

這種白色顏料在各類白色顏料中稱得上最為強力。由於與其它顏色調和時只須少許顏料，便能夠將另一種顏料調淡，使用量少相當經濟實惠。對塗在下層的顏色有相當大的摭掩力（隱蔽力），可稱得上自塗底到上畫皆為使用相當便利的白色顏料。相反的，很可能會將調色的對手顏料抹殺掉，注意不要調配過量。國外的廠商則稱此顏色為雪白色。

朝日KUSAKABE鈦白顏料
10號管＝800丹。20號管＝1,500丹。300ml罐裝＝3,150丹。500ml罐裝＝5,200丹。朝日顏料

Windsor & newton artists oil colour鈦白顏料（英國）
60ml管＝880丹。120ml管＝1,630丹。windsor & newton（MARUMAN，文房堂）

ASAKABE鈦白顏料
10號管＝800丹。20號管＝1,500丹。KUSAKABE油畫顏料

oil colour鈦白顏料（德國）
6號管＝930丹，9號管＝1,600丹。（丸善美術商事）

BLOCKS鈦白顏料（比利時）
10號管（60毫升）＝1,250丹。BLOCKS（畫箋堂）

HOLBEIN鈦白顏料SF
10號管＝800丹。20號管＝1,500丹。330毫升罐裝＝3,500丹。HOLBEIN工業

MATSUDA SUPER油畫顏料鈦白顏料
10號管＝820丹。20號管＝1,550丹。330毫升罐裝＝3,600丹
MATSUDA專家用油畫顏料　鈦白顏料

10號管＝800丹。20號管＝1,500丹。330毫升罐裝＝3,500丹。　油畫顏料。

MINO　鈦白顏料
6號管＝400丹。10號管＝820丹。20號管＝1,550丹。350毫升罐裝＝4,300丹。500毫升罐裝＝5,740丹。MINO油畫顏料

鈦白顏料（荷蘭）
6號管600丹。9號管1,000丹。10號管1,200丹。11號管2,600丹。

文房堂速乾性油畫顏料　鈦白色
● 10號管＝800丹。20號管＝1,500丹。ARTISTS油畫顏料鈦白色
6號管＝350丹。10號管＝800丹。20號管＝1,500丹　文房堂

試著比較可將底漆顏料大為覆蓋住的強大力量
由右列四個圖片可知，隱蔽力最強的是鈦白顏料。其次為陶土白、銀白為第三，卻沒有鈦白顏料會吞食其它顏料的極端性。亞鉛白具透明感隱蔽力為最弱的一項。

深紅色顏料上塗上同等分量的白色顏料

銀白顏料

亞鉛顏料

鈦白顏料

陶土白顏料

HOLBEIN工業

原始白色

截至目前為止，為各位讀者所介紹的各種白色顏料，有毒性及調配顏料的限制，以及著色力太強等方面的問題，這些缺點造成使用上的不便。為了解決以上問題，各廠商於是乎在每一項顏料名稱上，製作原始白色顏料。推薦給初學者，是可以安心使用的白色顏料。代表性顏料有PERMANET WHITE（久白），與鈦白顏料性質類似，著色力可控製調色較容易。

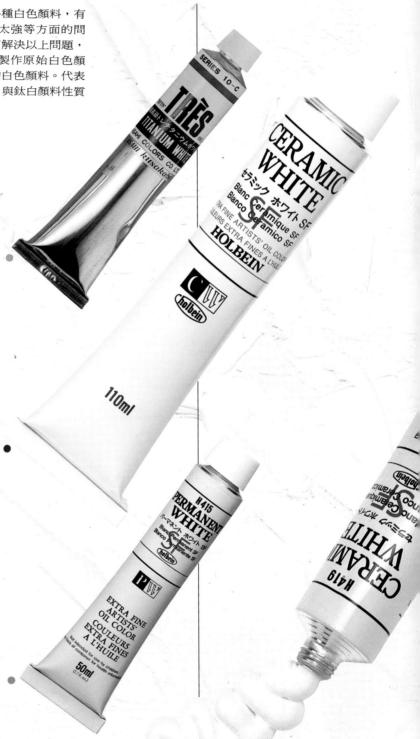

朝日KUSAKABE　　　　WHITE
綠色鮮明、明亮的白色。●10號管＝1,000丹。

朝日KUSAKABE MINAS WHITE
10號管＝1,000丹

朝日KUSA KABE QUICK　　WHITE
10號管＝800丹。20號管＝1,500丹。
速乾性，取代鋅白顏料較易使用的白色顏料。
無龜裂、變黃、調色的限制，不含毒性。朝日
顏料

OIL COLOUR（澳大利亞）
SOFT FORMULA WHITE
40毫升管＝650丹
鈦UNDER PENDING WHITE
40毫升管＝650丹。

ARTISTS OIL COLOUR鈦鋅EVER WHITE
（美國）
37毫升管＝900丹。
鋅EVER WHITE
３７毫升管＝９００丹。　　（BONNY
COLLECTION）

HOLBEIN　磁白SF
10號管＝1,200丹。　●20號管＝2,300丹。
HOLBEIN QUICK LING WHITE
10號管＝600丹。20號管＝1,150丹。30號管＝
1,600丹

HOLBEIN PERMANENT WHITE SF
●10號管＝800丹。20號管＝1,500丹。30號管
＝2,100丹。330毫升罐裝＝3,500丹。
HOLBEIN工業。

MIX WHITE（荷蘭）
6號管＝600丹。9號管＝1,000丹。10號管＝
1,200丹。11A號管＝2,600丹。
6號管＝600丹。9號管＝1,000丹。10號管＝
1,200丹。11A號管＝2,600丹。

基礎
〔顏料類型〕

基礎顏料是為了打好底子而製作出來的顏料。油畫為一種將麻布與棉布當成畫布，在板子或結實的厚紙板上做畫。針對製作油畫的種種而言，為何有必要做好基層工作呢？因為事先塗上白色或與白色相似的顏料，發色性較佳。在上面上色顏料狀況會比較好，也有調整光澤及乾燥時間的功能。而且，類似布及紙板等物品很容易將顏料油脂吸光，更有必要打好底漆以防止吸取太多油脂而不易繪圖。以類似銀白色的顏料為基礎，上色後擺放一個月為最理想的方式。

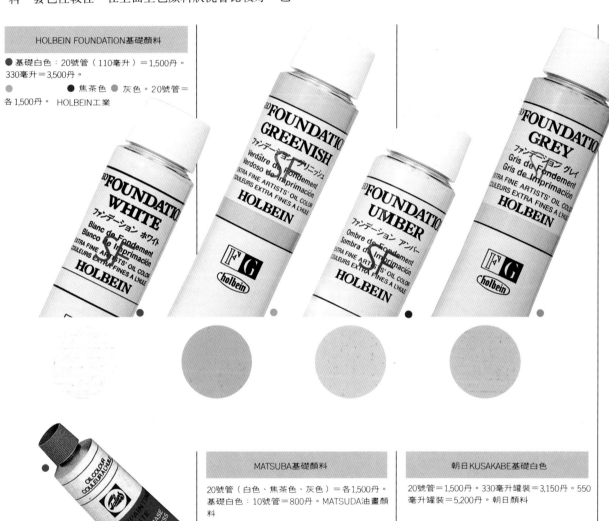

HOLBEIN FOUNDATION基礎顏料

● 基礎白色：20號管（110毫升）＝1,500丹。330毫升＝3,500丹。
● ● 焦茶色 ● 灰色。20號管＝各1,500丹。 HOLBEIN工業

MATSUBA基礎顏料

20號管（白色、焦茶色、灰色）＝各1,500丹。基礎白色：10號管＝800丹。MATSUDA油畫顏料

朝日KUSAKABE基礎白色

20號管＝1,500丹。330毫升罐裝＝3,150丹。550毫升罐裝＝5,200丹。朝日顏料

WINDOSOR & NEWTON 基礎白色（英國）

60毫升管＝770丹。120毫升管＝1,320丹。WINDSOR & NEWTON（MARUMAN，文房堂）

UNDER PAINTING WHITE（荷蘭）

● 150毫升＝2,200丹。

基礎白色（澳大利亞）

40毫升管＝650丹。

KUSAKABE基礎顏料

20號管（白色，焦茶色、灰色、黃褐色）各＝1,500丹。550毫升罐裝（只有基礎白色）＝5,700丹。KUSAKABE油畫顏料

文房堂ARTISTS油畫顏料
基礎白色

20號管＝1,500丹。330毫升罐裝＝3,500丹。文房堂

FONDATION
（塗料類型）

基層指的是將顏料塗在想要繪畫的素材上，基本上市售的畫布即使不上基礎也無妨。打算填滿畫布上的織目，便畫布平滑時，想要上淺色顏料時，使用顏料類的基礎便極為便利。顏料類型為鉛白顏料，塗料的基礎則使用與鈦白顏料相同的酸化鈦白顏料。因為含合成樹脂等物質，而很容易乾燥。另外，將膠質事先塗滿布料、板子、紙等之上，便可製作手工作的畫布了。也可以將一度畫妥的圖畫上塗滿基礎顏料。使用揮發性油（汽油）可打薄基層。

將各類物品轉變成畫布板子、綿布、厚紙板等

步驟：將用水稀釋後的膠質事先塗滿在布或板子上，係充分乾燥，防止畫布吸收油脂。以毛刷或滾筒來回輕輕刷1～2次。

三合板上塗看看

塗一層　　　　塗二層

HOLBEIN工業

製作光滑平整的畫布

步驟：欲將基層打厚時，可分為數次塗刷，顏料不沾手指時，即可作畫。在舊畫布上畫時，可利用砂紙輕輕磨刷畫面。

紅褐色

鉻黃綠色

瑪斯紫蘿蘭

牛仔藍

HOLBEIN工業

製作上色的畫布

步驟：將喜愛的油畫顏料用汽油加以溶解；並與基礎顏料調和，即可作成上色的底漆。搭配底漆的顏色，塗在其上的顏料發色效果更佳。

上五層　　　　上一層

想要光滑地塗滿已使用過的畫布

上兩層　　　　上一層

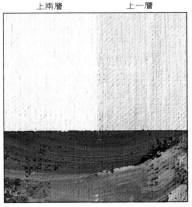

原來的舊畫布　　　　HOLBEIN工業

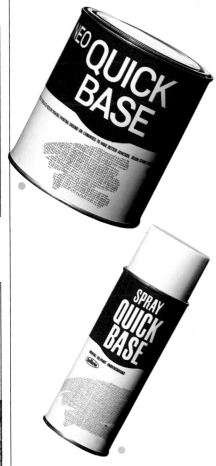

只打底漆、不一樣的發色性

各類基礎打底塗料，使用在大型畫布時可用毛刷快速打底乾燥速度也比基礎打底顏料來得快，使用也較方便。整體畫布做好一次基礎打底後，待某種乾燥的程度後，再重新打底。

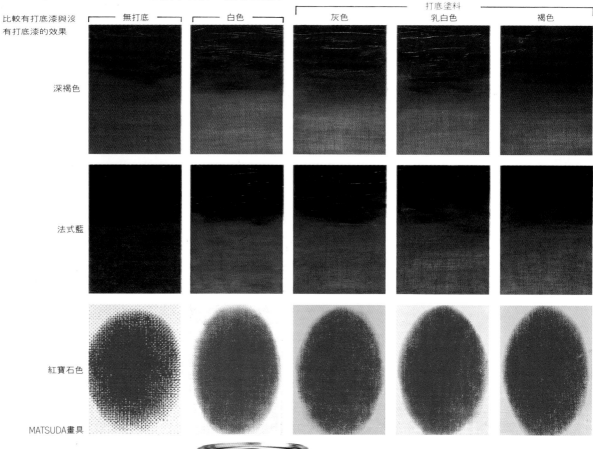

比較有打底漆與沒有打底漆的效果

打底塗料

| 無打底 | 白色 | 灰色 | 乳白色 | 褐色 |

深褐色

法式藍

紅寶石色

MATSUDA畫具

MATSUDA

● 250毫升罐裝（白色焦茶色、乳白色、灰色）＝各1,500丹。500毫升罐裝（白色）＝1,900丹。1,000毫升罐裝（白色）＝3,100丹。
成份：酸化鈦。乾燥時間：夏三小時，冬六小時（指觸乾燥）。畫布面積：F10號畫布約10張（500毫升罐）。MATSUDA油畫顏料

ASAKABE PRIMER SPECIAL

● 600毫升罐裝＝2,000丹。成份：酸化鈦。硫酸銀。乾燥時間：約12小時（20℃）。畫布面積：24㎡（毛刷塗刷二回）。

KUSAKABE油畫顏料。
文房堂速乾性打底顏料 RAPISOLID

● 600毫升罐＝2,000丹。成份：酸化鈦（亞麻油）。乾燥時間：約八小時（指觸乾燥）。文房堂

WINDSOR & NEWTON OIL
PAINTING PRIMER （英國）

● 非薄底使用。250毫升罐＝1,770丹。乾燥時間：24小時（重覆刷塗的場合）。
WINDSOR & NEWTON（MARUMAN，文房堂）

水性顏料當為油畫的基礎底漆OK～壓克力系的底漆材料

可利用壓克力系顏料的打底材料當成油畫的底漆。雖然畫油畫在下描時，可以使用壓克力系般的水性材料，但往往因為油彩上的水性而無法上畫。一般市面上販賣的油畫用白色水性顏料，一塗上畫布便馬上乾硬掉。

以砂紙擦拭畫布表面後，打開白色畫布加以上料。當時用水性顏料為底漆時，1天內表面乾燥後便不沾手，約3天後，顏料底漆充分乾燥後再上料，油畫色彩仍有鮮艷如新的效果。以有立體感的底漆營造出確砌般的立體圖面相當便利。當凝固乾燥之時便可用砂紙稍加修飾表面。

HOLBEIN GESSO

M（標準粒子）：50ml＝320丹。100ml＝550丹。330ml＝1,200丹。1,000mml＝3,300丹。3,000ml＝9,500丹。也有S（極微粒子）L（粗粒子），LL（極粗粒子）類型。HOLBEIN工業

HOLBEIN COLOUR GESSO

GESSO M具高彩度之類型。共21色，330ml＝1,200丹～3,000丹。●BLACK GESSO 330ml＝1,200丹。1,000ml＝3,300丹。3,000ml＝9,500丹。 HOLBEIN工業

Liquitex GESSO（美國）

●50ml＝330丹。180ml＝800丹●300ml＝1,250丹。500ml＝1,950丹。1,200ml＝4,200丹。2,000ml＝7,000丹。4,000ml＝13,000丹。

以鈦白顏料和碳酸鈣製成的純白色底漆料。有助於穩定顏料的發色性，修飾作品使之更加出色。呈乳狀態浸透性強約1～2小時即可乾燥。（BONNY COLLECTION）

Liquitex MODELING PASTE（美國）

50ml＝330丹。300ml＝1,250丹。500ml＝1,950丹。1,200ml＝4,200丹。2,000ml＝7,000丹。4,000ml＝13,000丹。

由大理石粉末及壓克力材料類助提煉出來油灰狀的白色底漆料。因為是水溶性顏料之故，可在乾硬及固形化的油畫上重疊塗刷、繪製成立體效果。（BONNY-CORPORATION）

用MODELING PASTE製作立體堆砌效果的底部。

速乾性油畫顏料　給尋找快乾的人們

油畫顏料中，類似亞麻油般的乾性油脂，藉由結合空氣中的酸素（酸化重合）而逐漸堅固。油畫不易上畫的其一原因為乾燥速度較慢之緣故。含有－亞麻油合成樹脂的速乾性油畫顏料，比起一般性顏料較早呈現半乾狀態（即塗上層顏料時，上層顏料不會滑動之乾燥程度），進而繪畫較容易進行。－亞麻油樹脂變質為半乾性油，形成易與酸素結合的物質。似乎有很多例子是把用在快乾的媒劑加入這類物質中。雖可將速乾性顏料與普通顏料調和使用，但乾燥時數會較為久。

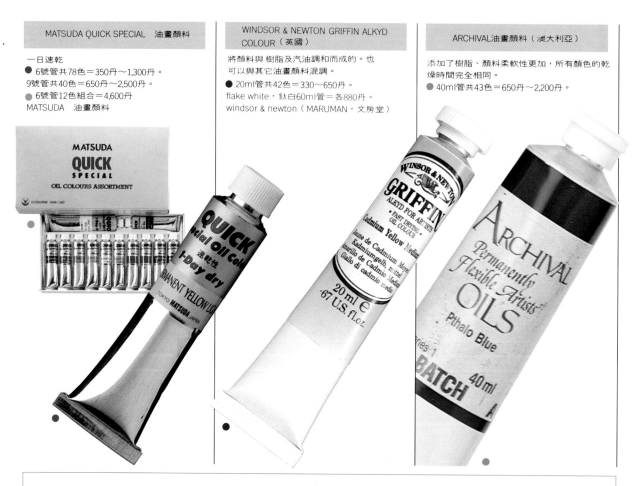

MATSUDA QUICK SPECIAL　油畫顏料

一日速乾
● 6號管共78色＝350丹～1,300丹。
9號管共40色＝650丹～2,500丹。
● 6號管12色組合＝4,600丹
MATSUDA　油畫顏料

WINDSOR & NEWTON GRIFFIN ALKYD COLOUR（英國）

將顏料與樹脂及汽油調和而成的。也可以與其它油畫顏料混調。
● 20ml管42色＝330～650丹。
flake white，鈦白60ml管＝各880丹。
windsor & newton（MARUMAN，文房堂）

ARCHIVAL油畫顏料（澳大利亞）

添加了樹脂、顏料柔軟性更加，所有顏色的乾燥時間完全相同。
● 40ml管共43色＝650丹～2,200丹。

速乾性顏料費時多久顏料才乾燥

依顏料厚度情況不一而定，以手指碰觸不會沾到的程度而言，乾燥時間大約花費24小時。即使表面顏料已乾硬了，內部顏料也要慢慢地才會完全乾硬，因此上下層顏料完全乾燥須費時長久。覆蓋住顏料材料的一亞麻油樹脂，隨之乾燥而形成具高度柔軟度又具透明感的表膜，更加突顯色彩明亮度。為了期使能夠盡早充分發揮速乾性顏料快乾的特點。最好同時使用同一系列的速乾畫用液。MATSUDAQUICK SPE-CIAL有速乾性油脂的快速型，WINDSON）newton則併用液體狀的媒劑，使其提早乾燥。類如亞麻油，其中若添加了太多乾燥費時較久的乾性油，往往會破壞其原有之快乾的性質，請特別注意何時使用速乾性顏料才能發揮最大效益。

對那些在一、兩天內非得完成一張作品來接受測驗的大學美術系學生或即將將作品搬入展覽場所的人們而言，速乾性顏料則為相當便利的油畫顏料。在郊外快速寫生或在旅行目的地作畫都可利用。最好事先準備好筆或調色盤等畫具。

天然樹脂顏料

乾燥均衡、不會產生裂痕

天然樹脂顏料並不是速乾性顏料，而是指顏料層面乾燥速度一致，不會產生畫面不協調之窘境。其特徵物在乾燥過程中，底部顏料和上層顏料同時間乾燥。溶化樹脂的松節油在揮發過程中減少的量與乾性油酸素結合增加的量取得平衡，使得中世的著作得以流傳至今，完成具有十分安定性的顏料。更朝向妥善使用顏料完成好作品的方向邁進。

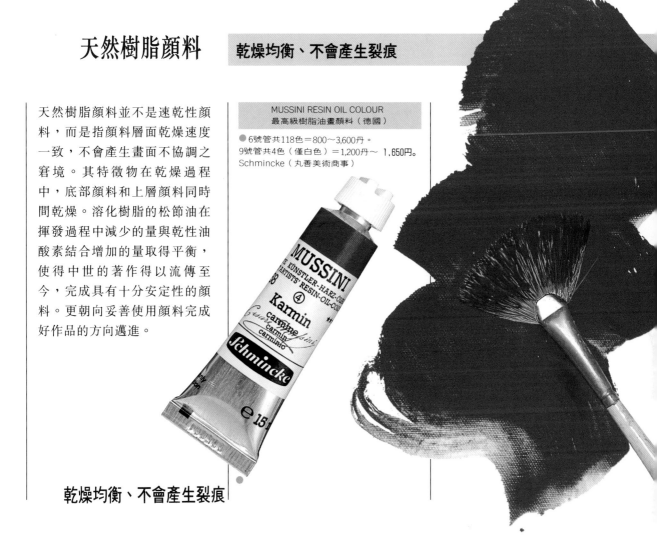

MUSSINI RESIN OIL COLOUR
最高級樹脂油畫顏料（德國）

● 6號管共118色＝800〜3,600丹。
9號管共4色（僅白色）＝1,200丹〜 1,650円。
Schmincke（丸善美術商事）

乾燥均衡、不會產生裂痕

快乾的方法
乾燥促進劑／SICCATIVE

所謂的SICCATIVE，指的是含有鈷、鋅、錳等金屬鹽成份，乾性油容易與酸素結合，有效地提早乾燥時間的一種物質。調和白或淺色顏料便形成淺色的乾燥劑畫筆（白色）及褐色的乾燥劑 SICCATIVE（黑色），兩者使得顏料具易脆性，而造成裂痕的主因，調和時務必注意，不得使用過量。即使只加入一點點（與顏料比例爲1：10以下，與溶油比例爲3：10以下）即可得到充分的效果。

HOLBEIN SICCATIVE

SICCATIVE 乾燥促進劑：由內部快速乾燥，可與白色顏料類調和55ml＝380丹。200ml＝1,100丹。　　　　乾燥促進劑：乾燥促進力佳，最少效果顯著。55ml＝380丹。
HOLBEIN工業

HOLBEIN

6號管＝400丹。與顏料調和提早乾燥時間。嚴守使用制限量。轉換成最佳狀況，繪出良好的作品。
HOLBEIN工業

MATSUDA專家用畫用液SICCATIVE

SICCATIVE：55ml＝380丹。280ml＝1,430丹。
SICCATIVE PALE（白色）：55ML＝380丹。280ML＝1,430丹。
MATSUDA油畫顏料

朝日KUSAKABE SICCATIVE

55ml＝380丹。280ml＝1,430丹。500ml＝2,300丹。朝日顏料

SICCATIVE PALE黑色（荷蘭）

● SICCATIVE PALE：75ml＝800丹。
● 乾燥劑黑色75ml＝800丹。

比顏料更具透明感，具速乾性

所謂媒劑，泛指能夠控制顏料而使其更與目的相符之材料。比如說，利用油漆溶解讓顏料更稀釋，而媒劑也可達到此目的。在此為各位讀者介紹管裝的透明質材料。管裝媒劑，基本上不會改變顏料調配情況及粘度而以達到透明效果為目的。

添加溶油雖能使顏料具透明感，卻無法表現出堆砌厚度的感覺。混和管裝媒劑、顏料更添增透明感，以合成樹脂的效果而言，乾燥亦較快速。將顏料擠壓在調色板上，用調色刀充分混合。在含蠟的媒劑上顏料不易附著，只限使用在畫的表面上。不含蠟的媒劑在任何情況下都可使用。

HOLBEIN STORNG MEDIUM
HOLBEIN強化媒劑

10號管＝600丹。　●20號管＝1,150丹。含合成樹脂之乾燥促進劑。因不含蠟上塗、下塗皆可自由調和。HOLBEIN工業。

HOLBEIN透明媒劑

10號管＝600丹。　●20號管＝1,150丹。
330ml＝2,700丹
顏料粘度不減透明色之乾燥促進劑。限於油畫上塗時使用。HOLBEIN工業

MATSUDA晶質

●10號管＝600丹。●20號管＝1,150丹。
MATSUDA油畫顏料

朝日KUSAKABE晶質媒介劑

●10號管＝600丹。●20號管＝1,150丹　朝日顏料

Smooth gel 媒介劑（澳大利亞）

保留畫筆及油畫刀的筆法，適合流動感之表現
●150ml＝800丹。
pending　　（荷蘭）

pales painting paist（荷蘭）

以1比1的比例與油畫顏料混合，縮乾燥時間。
60ml管＝1,400丹。

KUSAKABE　直　呢媒劑

用途：去光時使用
10號管＝600丹。KUSAKABE油畫顏料

WINDOSR & NEWTON（英國）

筆法生動，預防裂痕
● WINGEL：60ml管＝990丹。200ml管＝
2,500 丹。
防裂顏料：顏料與金屬材料混合，肌理描繪專
用。
60ml管＝990丹。200ml管＝2,500丹。windsor
& newton（MARUMAN，文房堂）

KUSAKABE　晶質媒介劑

●10號管＝600丹。20號管＝1,150丹。
KUSAKABE　油畫顏料

文房堂　速乾媒介劑

●10號管＝600丹。・20號管＝1,150丹。文房
堂

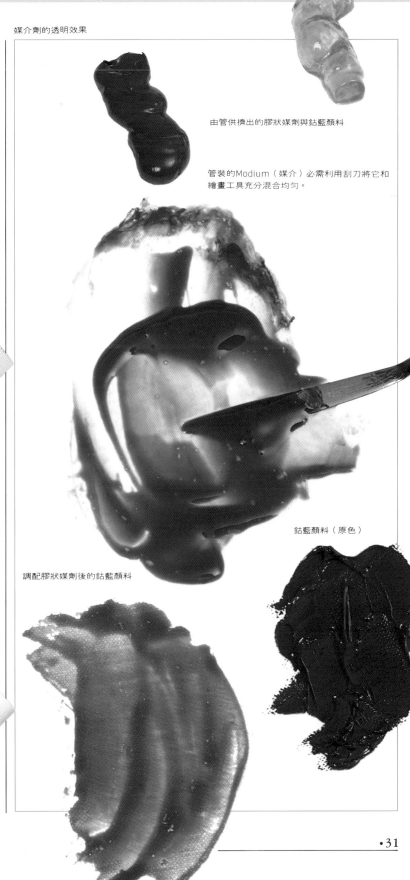

媒介劑的透明效果

由管擠出的膠狀媒劑與鈷藍顏料

管裝的Modium（媒介）必需利用刮刀將它和
繪畫工具充分混合均勻。

鈷藍顏料（原色）

調配膠狀媒劑後的鈷藍顏料

pigment＝色料　　重返顏料的基本本質

所謂色料，意指不會溶解於水或油中的細微粉末。使用於顏料中的色料，對光及熱具安定性，必須使用不會變質而耐久性佳的物質。各類顏料所指的是色料以及結合色料的漿糊。油畫顏料則以乾性油為漿糊，將色料包圍，充分發揮附著在畫布上的效果。有些顏料乃利用褚黃土等類自然天成的物質，有些則製作成銀白色之類的人工色料。利用色料可調製成自家製的油畫顏料、水彩顏料、卵彩顏料等等。其中不乏有毒物質，若不甚誤入口中，注意千萬不要吞入。

HOLBEIN專家用顏料

● 30mℓ瓶裝共69色＝350丹～1,900丹。HOLBEIN工業

WINDSOR & NEWTON色料（英國）

30ml裝共62色＝560丹～15,900丹。windsor & newton（MARUMAN，文房堂）

色料（德國）

共65色100ml瓶裝＝1,200丹～11,000丹。（丸善美術商事）

文房堂色料

● .45ml瓶裝共40色＝350丹～4,000丹
1kg共40色＝2,000丹～44,000丹。文房堂

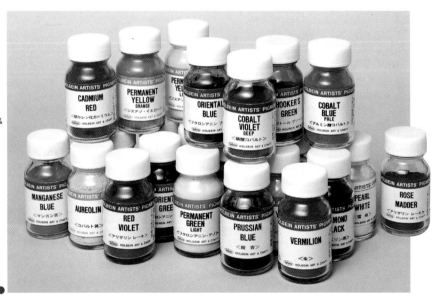

體質色料的作用

炭酸鈣及礬土白之類的白色色料，用油熬煉成半透明狀，當成體質色料添加在顏料中。色料與乾性油為油畫顏料的主要成份，使顏料色彩奔放出來。為了密實膏狀色料的部分及體質顏料等補助劑扮演著相當重要的角色。

alumma white（鋁百）

礬石白
朝日KUASKABE專家用色料

● 28ml容器裝共70色＝200丹～1,100丹。
● 100ml塑膠袋裝共70色＝300丹～2,300丹。
● 1kg塑膠袋裝共70色＝2,000丹～3,800丹。朝日顏料

快乾色料

● 30ml瓶裝共59色＝400丹～2,500丹
180ml瓶裝共3色＝550丹～700丹。
體質顏料（180CC瓶裝，礬石白，炭酸鈣，硫酸銀）共三種＝450丹～550丹。副資材料（180CC瓶裝、打底用、修飾用、等）共七種＝550丹～1,300丹
MATSUDA油畫顏料

BLOCKS色料（比利時）

共33色，30～60g100ml瓶裝＝980～2,650丹。
● 附攪拌棒色料組合（色料盒）＝48,000丹。
BLOCKS（畫箋堂）

目前，最昂貴的色料是朱砂？

價錢最昂貴的色料是由以銀作成的朱砂。並非原材料單價高，而是須求量少，且生產量亦少才造成高單價之故。再者，朱砂爲含毒物質生產量更急遽減少。其它像鈷紫單價也很高，亦具毒性。比較起來，利用天然植物當色料，價格相對地亦設定在較低的層面。

動手製作油畫顏料　使用色料挑戰原始油畫顏料

利用在P.32、P33中介紹過的色料,嘗試製作顏料。除油畫顏料外,也可享受動手製作透明水彩、不透明水彩、壓克力顏料的樂趣。由於製作油畫顏料時,須花費相當多的時間在攪拌顏料的過程中,使用親手做的顏料,總使得自己相當興奮。

利用調色板製作顏料

工具・材料
攪拌台(大理石板、玻璃板、塑膠板)攪拌棒、刀類、色料、朝日KUSAKABE、油質媒劑、油畫用體質色料、空管子等。

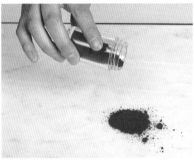

1 色料倒在攪拌台上(可在約40CM寬的大理石調色板上攪拌一次大約50ml的顏色)。

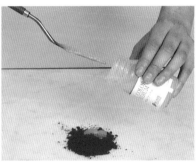

2 逐漸變成硬膏狀時,加入油質媒劑。

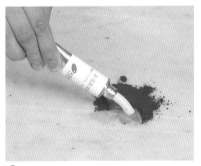

3 以紅花油攪拌,加入管裝體質色料。

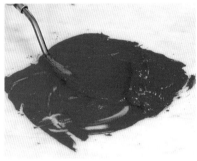

(顏料製作時媒劑與顏料的比例,因顏料不同而異)

(例)

色料	媒劑	體質色料
鎘紅	1:0.24	:0.2
	1:1.00	:0.2

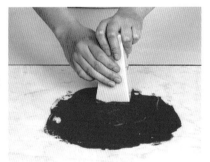

4 使用攪拌棒,由周圍往內側按圓形反覆攪拌。將顏料攪拌到某種範圍時,用畫刀刮落附著在攪拌棒上的顏料,再將顏料往中央集中。反覆做此動作

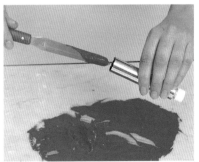

5 攪拌的顏料與媒劑溶合成糊狀,將之充分攪和均勻,製成光滑細膩的顏料

以空管子等物將完成的顏料密封住妥善保存。
朝日顏料

※無法取得保存的空管子時,可裝入有蓋子的小玻璃瓶內或是裝在繪畫器皿上以保鮮膜緊緊地包裹住。如果僅是短期保存的話,用保鮮膜包裹放入裝35mm底片的塑膠盒中,牢牢地蓋住瓶口即可。

製作顏料所須的工具・材料

油畫用、透明水彩用、不透明水彩用、壓克力水彩畫用、整套的媒劑組合。

朝日KUSAKABE媒劑盒

雖可用乾性油攪拌油畫顏料，但加入再入補助劑媒劑則便利多了。
● 組合內容（油質媒劑、油畫顏料體質用材、透明水彩劑、不透明水彩媒劑、壓克力媒劑）＝1,700丹。朝日顏料

HOLBEIN大理石調色板

30×40cm，厚度21mm（村二層板）＝21,500丹。
HOLBEIN畫材

朝日KUSAKABE

色料組合＝共18色組合＝8,500丹。
● 朝日KUASKABE大理石調色板：38cm×38cm，厚度20mm＝19,000丹。
攪拌棒 ● 大＝2,900丹 ● 小＝1,900丹。
空管子（依下單發售）朝日顏料

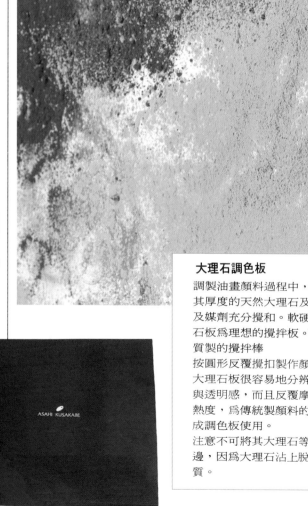

大理石調色板

調製油畫顏料過程中，利用攪拌棒及其厚度的天然大理石及玻璃板將顏料及媒劑充分攪和。軟硬度適當的大理石板為理想的攪拌板。與板子相同材質製的攪拌棒
按圓形反覆攪扣製作顏料。由白色的大理石板很容易地分辨出顏料的顏色與透明感，而且反覆摩擦也不會產生熱度，為傳統製顏料的工具。也可當成調色板使用。
注意不可將其大理石等物質放置在旁邊，因為大理石沾上脫模機時便會變質。

試用個性化畫材

卵彩為奠定油畫技巧成熟度的代表。以結合油份及水份的混合液溶合色料在蛋上作畫。將醋及沙拉油用蛋調和到不會分離像蛋黃醬般的混合液。製作成作法簡便的顏料組合及管裝顏料即可販售。

朝日KUSAKABE卵彩組合

自冰箱取出一個蛋後須馬上作畫。
● 作畫手冊及整組工具＝19,000丹。朝日顏料

卵彩黏合劑

利用牛乳中含有的酪蛋白質結合顏料及水，充分調和不會分離的一種黏劑。
畫面乾燥後便多了一層薄膜亦可防水，上層仍可描畫油彩。60ml管＝1,450丹。
與油畫顏料調和成卵彩顏料。ROYAL

ROWNEY EGG TEMPERA（英國）

管裝簡便的卵彩顏料
用水可溶合蛋黃及亞麻仁的乳膠質，乾燥後便具防水性。也可與油畫顏料的基底一起使用。
22ml管共25色＋白色3色。　●8色組合＝6,000 丹。　ROWNEY（朝日顏料）

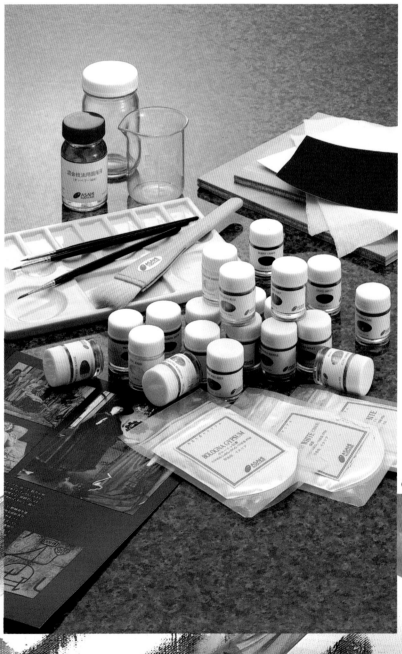

棒狀油畫顏料

棒狀油畫顏料　不須畫筆及畫刀的油畫顏料

朝日KUSAKABE的OIL STICK,WINDSOR & NEWTON的OIL BAR，手拿輕便，可直接在畫布上作畫。可畫線，可在上過顏料上的畫作畫，廣泛自由地加以應用。看起來的感覺，有點類似蠟臘和油蠟筆，棒狀油畫顏料與管裝的專家用油畫顏料成份相同，是一種利用特殊蠟使其堅硬的顏料。

OIL STICK

共40色＝450丹～550丹。　STICK共14色＝名150丹。●12色組合＝5,400丹。40色組合＝19,100丹。●14色組合＝2,800丹。朝日顏料

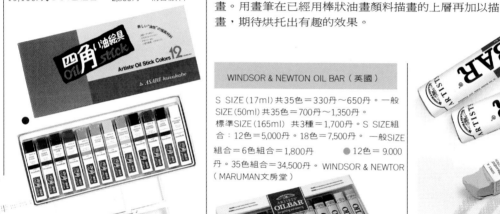

棒狀顏料的使用方法

棒狀顏料表面覆蓋住一層薄薄的破膜，使用前事先用布輕輕擦拭顏料表面後，即可開始作畫。可在畫布上描線，與油畫顏料同時使用。也可在乾燥後的油畫上再作畫。用畫筆在已經用棒狀油畫顏料描畫的上層再加以描畫，期待烘托出有趣的效果。

WINDSOR & NEWTON OIL BAR（英國）

S SIZE (17ml)共35色＝330丹～650丹。一般SIZE (50ml)共35色＝700丹～1,350丹。標準SIZE (165ml)共3種＝1,700丹。S SIZE組合：12色＝5,000丹。18色＝7,500丹。　一般SIZE組合＝6色組合＝1,800丹。●12色＝9.000丹。35色組合＝34,500丹。WINDSOR & NEWTOR（MARUMAN文房堂）

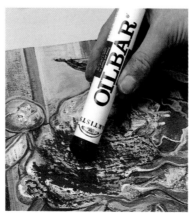

握住表面覆膜

可在油畫上重覆作畫

用畫筆即可擦掉重覆塗在油畫上的棒狀顏料。

以水溶和、用水清洗

如果可以用水打薄顏料的話該會是多麼地便利啊……實現這個偉大夢想的便是水溶性油畫顏料。由於顏料中添加了界面活性劑，使得用水即可溶解顏料。以不使用松節油及汽油來清洗畫筆爲著眼點，讓不習慣汽油味道的人們多一項選擇。讓人們可以享受一如水彩畫般可輕鬆地接觸油畫的樂趣。

與水溶性顏料相互調和

可與透明水彩、不透明水彩、壓克力油畫顏料等水性顏料一起調和使用。據說，其優點可抑制油畫顏料特有的變黃性（隨著時間的增長，因乾性油的影響而變黃）。水溶性顏料也因此更令人易於接受。

也可與油畫顏料調和

既可與普通的油畫顏料調和使用，也可與油畫顏料的亮光劑混合使用。但是，必須注意若在混合液中加入30%以上的油畫顏料或油畫顏料用的畫用液時，便無法以水溶解了。

乾燥時間早

混合顏料在室溫25℃，塗薄的條件下，約１～２日即可乾燥，便可順利地進行進一步的繪畫作業。

顏料名稱容易記住，馬上找到須要的顏色

混合顏料共80色，與以往的油畫顏料色名合併，併稱爲容易記住的日本名稱。例如：加上青竹、紫紅色上加上了令人親近的色名～藤色。

工具是可與油畫相同？

就畫筆而言，不論水彩用、壓克力油彩用、或油畫用都可使用。

使用於以水溶解的場合時，最好使用不會生鏽的鋼刀或塑膠製畫刀。若以木製的調色板，惟恐浸濕後會變形，最好採用壓克力製、塑膠製、陶器製、紙製調色板。

AQUA OIL DUO

● 6號管共80色＝350丹～600丹
9號管共40色＝650丹～1,100丹
10號管WHITE＝800BY
● 12色組合＝4,600丹。P12色組合＝2,500丹
HOLBEIN工業

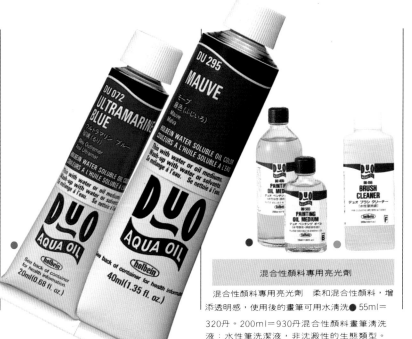

混合性顏料專用亮光劑

混合性顏料專用亮光劑　柔和混合性顏料，增添透明感，使用後的畫筆可用水清洗 ● 55ml＝320丹。200ml＝930丹 混合性顏料畫筆清洗液：水性筆洗潔液，非沈澱性的生態類型。
● 300ml＝450丹 HOLBEIN工業

重覆上在其它顏料時的注意事項

‧混合顏料上重覆塗上壓克力顏料時太多水溶解混合液上畫時會造成畫面粗糙（不平整的狀態）。在其上塗上壓克力顏料。若變成粗面、畫面的面變大，顏料會牢牢地附著住。

‧在壓克力顏料上重覆塗上混合顏料時
壓克力顏料加上太多水上畫。畫面也會變成粗面。
壓克力水粉畫顏料時，使用少量水繪畫，反覆塗畫，混合顏料也無所謂。

‧油畫顏料上重覆塗上混合性顏料時
油畫顏料添加汽油及松節油時，在畫面乾燥前反覆上料畫面乾燥出現乾性油的皮膜時，可用砂紙磨擦表面後再上畫。

混合性顏料專用畫用液發揮強大的威力

即使水可以溶解油畫顏料中的油性顏料，也要備妥專用的混合性顏料油。可用如同油畫顏料亮光劑般的透明色及光亮度。混合性顏料專用亮光劑與混合性顏料一同使用時，不論以多少比例混合，用水即可溶解。

洗筆用油料也有專用的混合性顏料毛刷清潔劑。不含石油系溶劑，物水性之故所以相當安全。油畫用的水性清洗液即可將畫筆清洗的一乾二淨。雖然用水清洗也可以，但顏料很容易就乾掉了，與其用肥皂清洗倒不如小心地用清洗液清洗到筆根處。

美國製，用水便可使用的油畫顏料

● 37ml管共60色＝650～2,000丹
(GRUM BACHER LOT RING)

美國製，用水便可使用的油畫顏料

可以水稀釋

針對油畫顏料對耐久性、定著力、耐光性等要求的性質說來，用水便可作畫。只使用水的情況時，不添加溶劑及媒劑等複雜的手續，此時清洗畫筆也較簡單。不添加溶劑時也便具經濟性與方便性

水溶解及速乾性

以水稀釋的顏料此一乾油畫顏料速乾性更強。比起壓克力顏料則較慢乾燥。使用油畫用顏料畫用液時，若與混合性顏料相同調致30%的比例時，便可用水稀釋，以水來清洗。添加30%的亞麻油，光澤亮便可呈現出來。調和油畫顏料及油畫顏料亮光劑時，請用油畫用的畫筆清潔液清洗畫筆。依顏色不同而乾燥時間會有所差異，與一般油畫顏料大致上是一樣的。
混合性顏料比色圖表
圖表左邊為原色，右邊則為添加了白色以便清楚色調的顏色。

色表
左為原色、右為使色調容易分辨而添加白色顏料之部份。

茜紅色

天空色

紅色

藍色

朱紅色

琉璃色

檸檬色

紫色

黃色

紫紅色

橙色

棕紅色

土黃色

焦茶色

黃綠色

茶色

綠色

黑色

深綠色

白色

哈爾濱工業

物質顏料

不會對肌膚造成傷害

與油畫顏料混合，為了製出閃亮的效果，目視即可發覺的材料，俗稱為物質顏料。具砂粒質感的有貝殼材料及砂質材料等之。再者，原本當成體質色料而添加在顏料中的礬白，及炭酸鈣等皆可利用。為日本畫料之一，水晶粉末（將水晶磨成細砂狀）可與油畫顏料調和混用。將砂粒般物質攙雜在顏料中會減弱顏料與畫布的附著力，最好謹慎攙雜，依場合不同，適量地添加管裝媒劑及油類等材料來考量顏料與畫布的附著情況。

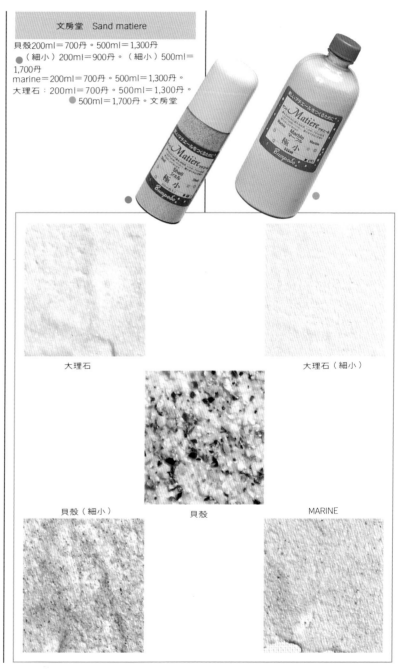

大理石　　　　　　　　　　大理石（細小）

貝殼（細小）　　　貝殼　　　MARINE

調和　體質顏料　砂質材料

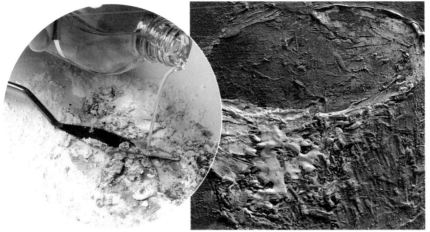

調和體質顏料

或許各位讀者會擔心，在顏料中加入粉末狀的體質顏料，畫面會變得相當易脆，但嘗試自由的表現手法加以拓展繪畫的效果不是被允許的一件事嗎？

陶土與肌膚接觸之無機質表現

銀白與同等份量的礬白添加亮光劑混合。

混合砂質材料

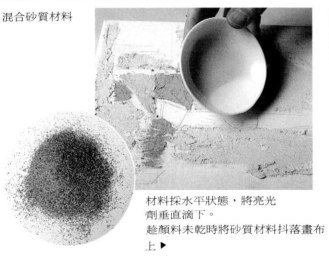

材料採水平狀態，將亮光劑垂直滴下。
趁顏料未乾時將砂質材料抖落畫布上 ▶

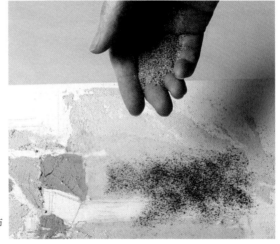

砂質材料乾燥後，再塗上顏料
取自文化系列「用油彩繪畫」

木製調色板

沿著調色板邊緣將欲使用的顏料排列擠出，正中央面積較大的部分可將顏料配色，調成喜愛的顏色。這個部份因經常在使用過後用抹布擦拭使得顏料中的乾性油滲入而逐漸形成暗光亮處。為了能夠邊想色彩的調和及選擇顏色來調配之故，木板色（茶褐色）調色板為最佳選擇。室內用調色板有一層板類或是可折疊收納在顏料箱中的兩層板等等。材質則有桜木材、桂木材的一層板。

油畫用調色板

朱利　製，大＝3,500丹。HOLBEIN畫材

文房堂專家用油畫調色板

方型：朱利　製，二層（大）＝2,500円。● 一層板（方型八號）＝9,400丹
圓形8號：朱利　製＝9,000丹●
（10號）＝11,500丹。6號＝3,600丹。

油畫用　調色板腎型（英國）

腎型、桃花心木製56cm＝15,200丹。Windsor & newton（MARUMAN文房堂）

油畫用　調色板　橢圓型二型

朱利　製＝7,800丹。HOLBEIN畫材

油畫用　調色板　長橢圓型

朱利　製　手持式畫板：22×16cm＝ 1,350丹，3號＝28×22cm＝1,800丹。
4號34×24cm＝2,300丹。6號＝42×32cm＝5,500丹。HOLBEIN畫材

油畫用調色板船型

朱利　製，4號＝10,500丹。5號＝10,500丹。6號＝13,500丹
HOLBEIN畫材

油畫用調色板訂製二折

朱利　製，大＝2,500丹。中＝2,300丹。小＝2,200丹 HOLBEIN畫材

意外地不為人知的〝調色板的秘密〞

往往大家總是認為調色板是一塊板子作成的，意外地發覺板子上微細的部份經過特別的加工處理。
特別是專家的大型調色板，整體做成錐形板，而且右手前方為了取得板子的平衡特別加入了重量。盡可能考量將全體重量平均到指穴附近，使長時間作畫也不會感到疲倦。木製調色板的茶褐色是為了以往利用褐色的底色製作油畫之故。
(C) HOLBEIN畫材

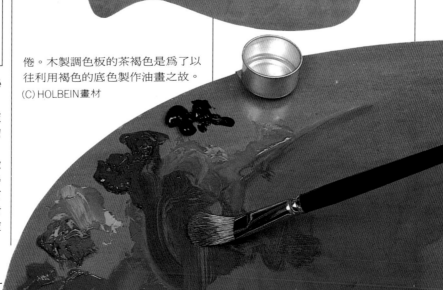

木製以外的調色板素材

除木製外的調色板之外也有呈現顏料實際顏色的白漆調色板，及節省清洗時間的調色板（顏料乾燥時即可撕棄的紙製調色板），及陶器製的調色板。對速乾性油畫顏料而言像筆記簿一般可一邊掀開使用至破損的紙製調色板則相當便利。雖然表面白亮的紙製調色板屬於容易乾固的壓克力顏料所使用，油畫及水彩顏料皆可使用。

pelot

貼有特殊透明膠，可隨意撕下已凝固的顏料 4號方型茶色一片板＝4,500，4號方

●白一片板＝3,600丹。6號方白一片板＝6,000丹。丸善美術商事

BONNY'S紙製調色2。

●F6（30片）＝900丹。●F4（30片）＝550丹 ●一半（25片）＝350丹。F4 及對半尺寸有平板型（無孔）。BONNY'S CORPORATION。

HOLBEIN 油畫用紙製調色板

大＝39×31.8cm，20片裝＝600丹。中＝34×23.5cm30片裝＝550丹。小：30.5×15cm，25片裝＝300丹。HOLBEIN畫材

HOLBEIN白漆調色板

裝飾角4號＝3,500丹。圓2號＝5,500丹。二摺大長型＝4,200丹。噴漆修飾角4號＝1,900丹。角6號＝3,400丹。圓2號＝3,700丹。HOLBEIN畫材

HOLBEIN陶器製調色板

陶器製5 角盤＝10cm×18cm，厚度20mm＝1,250丹。(Tempra)卵彩亦可使用。HOLBEIN畫材

文房堂白漆調色板

美耐皿才：L＝40×50cm＝7,900丹。M＝34.3×44.5＝6,000丹。二摺：儒略盒用＝3,900丹。大半用圓型二摺＝3,700丹。文房堂

朝日KUSAKABE 陶器製調色板

●油彩，卵彩皆可使用。16.5×23.2cm＝1,900丹。厚度＝1.3cm朝日顏料

D＆B油畫顏料用陶製調色板

●陶器製F4＝2,700丹。●F4調色板＝2,950丹。土井 畫材中心。

顏料擠出後的清洗工作

剩餘在調色板的顏料，2～3日內即使不擦拭亦無所謂。雖然可將乾固的顏料擺著保持原狀，其上再擠出新顏料也可使用，若是想要經常保持乾淨的人，還是在完圖後用畫刀去除顏料並用新聞紙包裹後丟掉吧！若是想要保存擠出來的顏料不使其乾燥，可用廚房用保鮮膜包住加以隔絕空氣即可放置一陣子。

畫用液　　油畫顏料的伙伴

所謂的畫用液泛指繪畫始終皆須使用的油劑。描畫作品時使用的油劑稱溶油，清潔用的油劑稱為畫筆清潔劑，完圖時用來保護作品的油劑稱為釉油。占油畫顏料重要地位的溶油與水彩畫的水性質不同，可增添畫面中顏料的厚度及透明感，光澤度。開始繪畫時只加入揮發性油劑亦可，基本上，通常都是乾性油與揮發性油調和當成調和溶油使用。

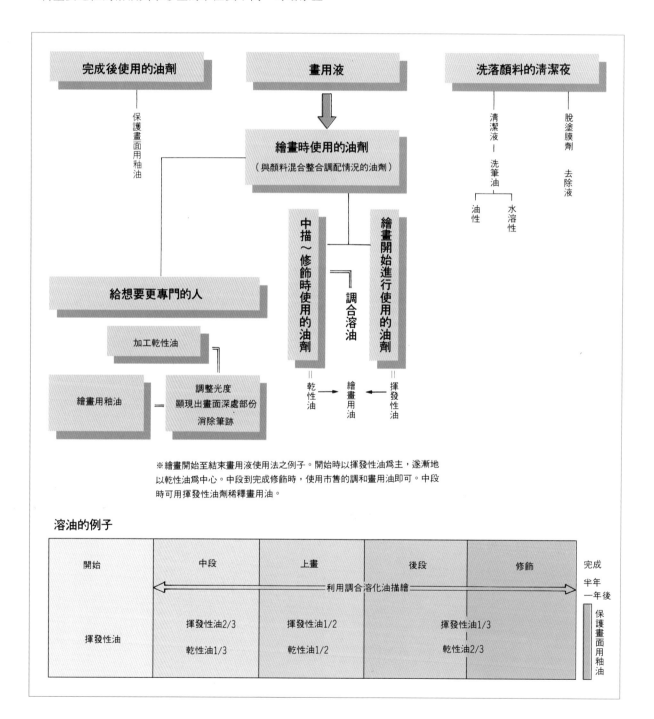

完成後使用的油劑

保護畫面用釉油

畫用液

↓

繪畫時使用的油劑
（與顏料混合整合調配情況的油劑）

洗落顏料的清潔夜

清潔液 — 洗筆油

油性　水溶性

脫塗膜劑　去除液

給想要更專門的人

加工乾性油

繪畫用釉油 ＝ 調整光度　顯現出畫面深處部份　消除筆跡

中描～修飾時使用的油劑　＝　乾性油

調合溶油　＝　繪畫用油

繪畫開始進行使用的油劑　＝　揮發性油

※繪畫開始至結束畫用液使用法之例子。開始時以揮發性油爲主，逐漸地以乾性油爲中心。中段到完成修飾時，使用市售的調和畫用油即可。中段時可用揮發性油劑稀釋畫用油。

溶油的例子

開始	中段	上畫	後段	修飾	完成 半年 一年後
	←───────── 利用調合溶化油描繪 ─────────→				保護畫面用釉油
揮發性油	揮發性油2/3　乾性油1/3	揮發性油1/2　乾性油1/2		揮發性油1/3　乾性油2/3	

揮發性油　繪畫開始時使用的油劑

按文面解釋，是一種邊揮發一邊乾燥的油類。主要為
弄淡顏料該筆尖鬆開容易沾上顏料的一種油劑。最常用在繪畫開始時。有松節油、汽油、薰衣草油。

Turpentine（terebene,terepene）／松樹脂蒸餾精製而成
※Turpentine為英語發音類似片假音的
terepene為慣用的法語發音，取其音近的片假名表示。教育部學術用語，正確者為

朝日KUSAKABE松節油

55mℓ＝320丹。280mℓ＝1,200丹。●500mℓ＝1,900丹。
1800mℓ＝6,000丹。朝日顏料

turpentine（英國）

75ml＝620丹。250ml＝1,200丹。500ml＝
2,270丹。windsor & newton（MARUMA，
文房堂）

KUSA KABE TEREPENE

55ml＝320丹。280ml＝1,200丹。500ml＝
1,900丹。1,000ml罐裝＝3,500丹。
180ml罐裝＝6,000丹。KUSAKABE油畫顏料

BLOCKS TURPENTINE（比利時）

125ML＝590丹。BLOCKS（畫箋堂）

HOLBEIN TURPENTINE

55ml＝320丹，200ml＝900丹，500ml＝1,900
丹，1,000ml＝3,500丹。1800ml＝
6,000丹。HOLBEIN工業

MATSUDA專家用畫用液terepene油

55ml＝320丹，500ml＝1,900丹。MATSUDA油畫顏料

MINO SPIRITS OF TURPENTINE

55ml＝320丹 。250ml＝1,160丹。500ml＝
1,900丹。1,000ml＝3,400丹。
MINO油畫顏料

TURPENTINE（荷蘭）

75ml＝750丹。250ml＝2,100丹。500ml＝
3,200丹。
Royal

文房堂畫用油 terepene

55ml＝320丹。200ml＝930丹。500ml＝1,900
丹。1,000ml＝3,500丹，文房堂。

petrol／自石油提煉精製而成，乾燥性強。

朝日KUSAKABE PETROL

55ml＝320丹。280ml＝1,200丹。500ml＝
1,900丹。1,800ml＝5,500丹。
朝日顏料

Windsor & newton artists white spirits（英國）

petrol＝75ml＝410丹，500ml＝1,750丹。
windsor & newton（MARUMAN）

KUSAKABE PETROL

55ml＝290丹，280ml＝1,100丹。500ml＝
1,700丹。1,000ml罐裝＝3,100丹。
1,800ml罐裝＝5,500丹。KUSAKABE油畫顏料

BLOCKS WHITE SPIRITS（比利時）

125ml＝550丹。BLOCKS（畫箋堂）

MATSUDA　專家用液 PETROL

55ml＝290丹。280ml＝1,130丹。500ml＝
1,700丹。MATSUDA油畫顏料

HOLBEIN PETROL

PETROL（無臭）：55ml＝320丹。
200ml＝930丹。500ml＝1,900丹。
petrol：55ml＝290丹。200ml＝840丹。500ml
＝1,700丹。1,000ml＝3,100丹。
1,800ml＝5,500丹。HOLBEIN工業。

MINO WHITE SPIRITS

55ml＝290丹。250ml＝1,060丹。500ml＝
1,700丹。1,000ml＝3,000丹。MINO
油畫顏料

white spirits（荷蘭）

75ml＝650丹，250ml＝1,600丹。Royal

文房堂畫用液petrol

55ml＝290丹。200ml＝840丹。500ml＝1,700
丹。1,000ml＝3,100丹。1800ml＝
5,500丹。文房堂

（英國）

（低真油）：75ml＝620丹，250ml＝1,220
丹，500ml＝2,270丹。
味道淡、松節油、white spirits中慢之蒸發。延
緩乾燥時間用。windsor &
newton（MARUMAN）

Spike lavender oil/lavender的葉莖及瓣蒸餾精
製而成具芳香的高級揮發性油。

HOLBEIN SPIKE LAVENDER OIL

55ml＝1,400丹。HOLBEIN工業

畫用液

乾性油　增加顏料光澤的油劑

集取空氣中的酸素，酸化凝固。將合顏料的油類為乾性油（主要為亞麻油），乾性油將顏料表層覆蓋一層薄膜，增添作品光澤度，不可如水彩般的水一般使用。

亞麻油／取煉自亞麻仁的種子，屬傳統用油。稍呈黃色。

KUSAKABE亞麻油

55ml＝320丹。280ml＝1,200丹。500ml＝1,900丹。1,000ml罐裝＝3,500丹。1,800ml罐裝＝6,000丹。KUSAKABE油畫顏料

HOLBEIN亞麻油

55ml＝320丹。200ml＝930丹。500ml＝1,900丹。1,000ml＝3,500丹。1,800ml＝6,000丹。HOLBEIN工業

朝日KUSAKABE亞麻柚

55ml＝320丹，280ml＝1,200丹，500ml＝1,900丹。1800ml＝6,000丹朝日顏料

MATSUDA專家用畫用液亞麻柚

55ml＝320丹。280ml＝1,200丹。500ml＝1,900丹。MATSUDA油畫顏料

文房堂畫用液　亞麻柚

55ml＝320丹，200ml＝930丹，500ml＝1,900丹，1000ml＝3,500丹，1,800ml＝6,000丹。文房堂

PURIFED 亞麻油（荷蘭）

75ml＝750丹，250ml＝2,100丹。Royal
BLOCKS　純淨亞麻油（比利時）

Blocks puriphid亞麻油（比利時）

125ml＝650丹。精製亞麻柚。BLOCKS（畫箋堂）

罌粟油　自罌粟種子中提煉出的油劑，色淡，乾燥程度比亞麻柚稍慢。

WINDSOR & NEWTON乾燥罌粟油（英國）

快乾的罌粟油。75ml＝1,200丹。windsor & newton（MARUMAN文房堂）

KUSAKABE罌粟油

55ml＝480丹。280ml＝1,800丹。500ml＝2,900丹。1000ml罐裝＝5,300丹。1,800ml罐裝＝9,000丹。KUSAKABE油畫顏料

MINO罌粟油

55ml＝480丹。250ml＝1,750丹。500ml＝2,900丹。1000ml＝5,200丹。MINO油畫顏料

朝日KUSAKABE罌粟油

55ml＝480丹。280ml＝1,800丹。500ml＝2,900丹。1800ml＝9,000丹朝日顏料

HOLBEIN罌粟油

55ml＝480丹。200ml＝1,400丹，500ml＝2,900丹。1000ml＝5,300丹。1800ml＝9,000丹。HOLBEIN工業

文房堂畫用液　罌粟油

55ml＝480丹。200ml＝1,400丹，500ml＝2,900丹，1000ml＝5,200丹，1800ml＝9,000丹。文房堂

BLOCKS　罌粟油（比利時）

125ml＝860丹。BLOCKS（畫箋堂）

純淨罌粟油（荷蘭）

75ml＝1,250丹。Royal

MATSUDA專家用畫用液　罌粟油

55ml＝480丹● 280ml＝1,800丹。500ml＝2,900丹。MATSUDA油畫顏料

調和溶油：Painting oil　　複數畫用液、　乾燥促進劑等優良品牌

以乾性油為基礎，其中加入各種樹脂或乾燥材料的調合溶油便稱為繪畫油。融合乾性油、揮發性油、及樹脂等節省調製時間，對初學者及老手而言都相當方便。

各廠商也陸續開發各種特製的調和油。一般有簡單的快乾型，增添光澤、柔和色彩及消艷等類型繪畫油。

均衡地繪畫，一般的繪畫用油劑使用簡便，

自己便可動手做做看開始繪畫時，加入少許汽油在畫用油劑中稀釋顏料。進行時亦可加入些微的聖西肯特亞麻油中。此時最好是將自己使用的繪畫油劑中，標籤表示繪畫油劑中的主體乾性油爲何？

再者，稱爲繪畫用釉劑（P.48）。也可將樹脂加上以揮發性溶解的畫用液。在作品繪畫中段到近乎完成時，做階段性添加即可描繪出美麗的光澤。將初學者較容易使用的達瑪樹脂加汽油溶解，亦可嘗試加罌粟油的釉劑。以畫用液爲主角，在調整成使用較方便的過程中，可同時備妥乾性油、釉油等材料。

朝日 KUSAKABE 繪畫油

特殊繪畫油：55ml＝380丹。280ml＝1,430丹。500ml＝2,300丹。1,800ml＝7,200丹。neo painting oil＝55ml＝320丹。280ml＝1,200丹。500ml＝1,900丹。1800ml＝6,000丹。朝日顏料

克羅馬壓克力媒劑（澳大利亞）

●傳統媒劑：與繪畫油用法相同。
媒劑：可取代松節油，底漆、可使用上光色料。
脂肪媒劑：可使用油脂。100ml＝各 600。
克羅馬壓克力媒劑（亞西耐克）

KUSAKABE 調和油

neo painting oil＝55ml＝320丹。280ml＝1,200丹。500ml＝1,900丹。1000ml＝罐 裝＝3,500丹。豪華型繪畫油。55ml＝380丹。280ml＝1,400丹。1000ml＝4,100丹。KUSAKABE油畫顏料

BLOCKX 繪畫油媒劑（比利時）

125m＝850丹。BLOCKS（畫箋堂）

HOLBEIN ROZORUMAN繪畫油

55ml＝380丹。200ml＝1,100丹。500ml＝2,300丹。1000ml＝4,100丹。1800ml＝7,200丹。HOLBEIN工業

HOLBEIN 繪畫油

40ml＝260丹。55ml＝320丹。200ml＝930丹。500ml＝1,900丹。1000ml＝3,500丹。1800ml＝6,000丹。HOLBEIN工業

MATSUDA SUPFR 繪畫油 調和劑

75ml＝550丹。500ml＝2,350丹。MATSUDA油畫顏料

MINO 調和劑

55ml＝380丹。250ml＝1,380丹。500ml＝2,300丹。1000ml＝4,100丹。2000ml＝7,400丹。MINO油畫顏料

REMBRADT 調和油媒劑（荷蘭）

75ml＝800丹。250ml＝2,300丹。500ml＝3,500丹。1000ml＝6,500丹。RoyalTALENS（TALENS JAPAN）

龐艾克調和油媒劑（荷蘭）

75ml＝800丹。250ml＝2,300丹。Royal TALENS（TALENS JAPAN）

文房堂畫用液 特殊調合油媒劑

特殊調和油媒劑：55ml＝380丹。200ml＝1,100丹。500ml＝2,300丹。
特殊調和油媒劑（依用途區分爲三種）：打底用55ml＝380丹。上畫用55ml＝380丹。修飾用55ml＝380丹。文房堂

〔提前乾燥，調整光度的繪畫油〕

速乾性繪畫油

朝日KUSAKABE 快乾媒劑 （膠凍類）

55ml＝480丹。朝日顏料

KUSAKABE 繪畫油

●特殊繪畫油、特殊繪畫油E：55ml＝各380丹。280ml＝各1,400丹。速乾性。KUSARABE油畫顏料

BLOCKX 快乾性特殊繪畫油（比利時）

125ml＝650丹。速乾性。BLOCKS（畫箋堂）

HOLBEIN快乾媒劑

55ml＝500丹。200ml＝1,400丹。速乾性。上釉最佳。HOLBEIN工業

HOLBEIN 特殊揮發油

55ml＝380丹。200ml＝1,100丹。速乾性。HOLBEIN工業

HOLBEIN揮發油媒劑（膠凍類）

55ml＝500丹。180ml＝1,300丹。HOLBEIN工業

MATSUDA 快速特殊畫用液

快速特殊畫用液：55ml＝380丹。280ml＝1,430丹。
快速特殊繪畫油＝55ml＝320丹。280ml＝1,200丹。速乾性。MATSUDA油畫顏料

REMBANDT 快乾繪畫油媒劑（荷蘭）

75ml＝800丹。250ml＝2,300丹。500ml＝3,500丹。1000ml＝6,500丹。
大幅縮短顏料乾燥時數。Royal　TALENS（TALENS JAPAN）

畫面去光用

CO'NDSOR & NEWTON貓眼石媒劑（英國）

乾燥較慢，去光用劑060ml＝680丹。Windsor & newton（MARUMAN工業）

HOLBEIN 特殊去光揮發油

去光用不含蠟油劑055ml＝380丹。200ml＝1,100丹。速乾性。HOLBEIN工業

MATSUDA 超級畫用液去光油

含蠟去光用媒劑。75ml＝550丹。MATSUDA油畫顏料

畫用液

釉類　針對特殊目的所使用的油漆（varnish）需配合專門的用法。

所謂釉類，意指採擷自天然樹木的樹脂或合成樹脂，溶解在揮發油中的一種油劑。

可加速顏料乾燥速度，給予表面凹陷處光澤，繪畫用釉油。可分成修飾或修改用釉油，保護完成後已充分乾燥的作品畫面等類。用紗布包裹住白色小塊之硬樹膠（稱得上是硬度最高的樹脂）及達瑪樹脂溶解在松節油中即可使用。乳香樹脂（自古代起便十分貴重的香料樹脂，可激發出柔和的光澤）。醇酸樹脂（大豆油等半乾性油變質成為易酸化的一種合成樹脂。乾燥速度極快。葡萄紫松節油（具流動性、落葉松的樹脂，以松節油稀釋，少量使用即可。

繪畫用釉類　當成溶油添加在顏料中畫面更增添光彩

TALENS　葡萄紫松節油（荷蘭）

加深透明感
75ml＝1,600丹。250ml＝4,200丹。Royal TALENS（TALENS JAPAN）

朝日 KUSAKABE 畫用液

釉類入門篇
55ml＝320丹。280ml＝1,200丹。500ml＝1,900丹。朝日顏料

朝日 KUSAKABE VANIS

優雅般的光澤
55ml＝1,300丹。朝日顏料

KUSAKABE　畫用液

55ml＝320丹。280ml＝1,200丹。500ml＝1,900丹。KUSAKABE油畫顏料

HOLBEIN 畫用液

55ml＝2,300丹。200ml＝930丹。500ml＝1,900丹。HOLBEIN工業

MATSUDA　專家用畫用液

55ml＝320丹。500ml＝1,200丹。MATSUDA顏料

文房堂畫用液

繪畫用畫用液：55ml＝320丹。200ml＝930丹。500ml＝1,900丹。文房堂

BLOCKS　焦赭色釉油（比利時）

最高級釉油
● 10ml＝7,850丹。琥珀釉油。此類釉油其特性在於色淡光線折射率高，表面硬度高三點。增強顏料透明感，更可用於淡色顏料中，不會產生裂痕。
● 焦赭色釉油10%溶液50ml（亞麻油90%）＝5,250丹。
BLOCKS（畫箋堂）

RANBANDT　揮發性油VANISH（荷蘭）

75ml＝800丹。250ml＝2,350丹。500ml＝3,500丹。Royal TALENS（TALENS JAPAN）

修改用釉油（魯茲塞）繪畫中，光澤及色調鬆散時使用。

隨著繪畫時段，某些光澤會消失而發生重覆塗顏料時與顏料的色調不易符合。此時，可用柔軟的畫筆沾上魯茲塞釉油在畫面全體反覆途上2～3次便可回復原來的色調。也有噴霧式魯茲塞釉

朝日 LUSAKABE 魯茲塞釉

55ml＝320丹。280ml＝1,200丹。500ml＝1,900丹。朝日顏料

KUSAKABE 魯茲塞釉

瓶裝：55ml＝320丹。280ml＝1,200丹。500ml＝1,900丹。
噴霧式魯茲塞釉：300ml＝1,200丹。

KUSAKABE油畫顏料 BLOCKS揮發性釉油（比利時）

125ml＝650丹。修飾用釉油。BLOCKS（畫箋堂）

HOLBEIN　魯茲塞釉

55ml＝320丹。200ml＝930丹。500ml＝1,900丹。HOLBEIN工業

文房堂畫用液魯茲塞釉

55ml＝320丹。200ml＝930丹。500ml＝1,900丹。文房堂

何謂上光色料？

即是將多量溶油與顏料溶解，塗在繪畫表面具有些微顏色充分營造出透明效果之色料。塗在完全乾燥的油畫上更能製造出良好的效果。也可用於保存堅硬物之質感、凸顯畫面暗淡之效果。

MATSUDA　快乾特殊上光色料

55ml＝480丹。MATSUDA油畫顏料

朝日KUSAKABE　上光釉料

.5ml＝480丹。280ml＝1,800丹。輕鬆使用上

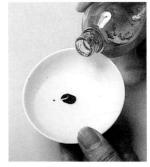
溶解上光色料用顏料

畫皿上擠出少量顏料，加入10倍溶油。用手指稍微攪拌上光色料用的溶液。

如果要提高上光色料的效果，可厚塗白色顏料。待完全乾燥。

用毛刷刷塗上光色料溶解的顏料，用手指輕輕觸摸上光表面會生一陣強烈的存在感。

畫面保護用釉劑　調整畫面光感，加強保存狀態

釉劑可將空氣與畫面表面隔離。擺在牆壁上的畫常會因為外在空氣中的灰塵及菸煙而損壞，為了能妥善保存，可在作品乾燥後半年～一年以內上釉料，由於在濕度較高的地方或天氣中上釉會產生白濁的情形，請在天氣好的時候進行上釉工作。

文房堂畫面保護用油劑

55ml＝320丹。200ml＝930丹。500ml＝1,900丹。文房堂

KUSAKABE TABLOID

瓶裝：55ml＝320丹。280ml＝1,200丹。500ml＝1,900丹。
噴霧式　TABLOID：300ml＝1,200丹。

KUSAKABE油畫顏料 BLOCKS畫面釉劑（比利時）

125ml＝650丹。畫面釉。BLOCKS（畫箋堂）

HOLBEIN畫面保護用釉劑

保護油：55ml＝320丹。200ml＝930丹。500ml＝1,900丹。
佛朗瑪特保護釉：55ml＝380丹。HOLBEIN工業

朝日KUSAKABE　畫面保護用釉劑

朝日KUSAKABE　光面用釉劑：55ml＝480丹。280ml＝1,800丹。
● 朝日KUSAKABE保護油：55ml＝320丹。280ml＝1,200丹。500ml＝1,900丹。
朝日KUSAKABE畫面用釉劑：55ml＝480丹。280ml＝1,800丹。
畫面保護用。朝日顏料

TALENS　保護用釉劑

LANBANDT　釉劑（克羅斯、馬特）75ml＝各800。250ml＝各 2,300。Fun釉劑（克羅斯、馬特）75ml＝各 900。250ml＝各2,350。
DANMA釉劑（克羅斯、馬特）＝各 900。250ML＝各 2,350。Royal TALES（TALENS JAPAN）

畫用液

加工乾性油　加工乾性油、延展長處的油劑

傳統的乾燥法長久曝曬在日光下的乾燥油與顏料混合會磨損掉畫筆的觸感，想要製造平面畫效果，或想要保持畫的光澤度，最好是使用較柔軟的筆毛。並選擇乾燥速度較快的油類。

利用快乾沸騰亞麻油
生亞麻油的乾燥速度較慢，將空氣吹進使其酸性化的熟亞麻油乾燥速度較快。常與松節油混合使用。混合些許催乾劑，更能製造出效率高的乾燥劑。

朝日 KUSAKABE　快乾沸騰亞麻油

55ml＝650丹。朝日顏料

MINO　熟油

製造保護膜的油劑
55ml＝480丹。250ml＝1,750丹。500ml＝2,900丹。1000ml＝5,200丹。MINO油畫顏料

HOLBEIN　熟亞麻油

55ml＝480丹。HOLBEIN工業

BLOCKS　熟亞麻油（比利時）

125ml＝650丹。重合亞麻油。BLOCKS（畫箋堂）

Windsor & newton（比利時）

黃色脫色
漂白亞麻油：粘度稍高。75ml＝860丹。
快乾沸騰亞麻油：如糖漿般，乾燥快。75ml＝860丹。
熟亞麻油：加速顏料乾燥。75ml＝770丹。
windsor & newton（（MARUMAN，文房堂）

MATSUDA　超級畫用液　聖布里契特油

聖布里契特亞麻油
75ml＝500丹。500ml＝2,150丹。
聖布里契特罌粟油
75ml＝750丹。500ml＝3.350丹。MATSUDA油畫顏料

mazda super繪畫用液體white oil（百油）

灌入空氣使之酸性化的oil（油）boiled oil（沸騰工的油）
75ml＝500丹，500ml＝2150丹
boilea-oil（沸騰過的一油）
75ml＝750丹，500ml＝3350丹
ma＝da油畫工具

MATSUDA　超級畫用液。

75ml＝550丹。500ml＝2,350丹。MATSUDA油畫顏料

TALENS　亞麻油（荷蘭）

●75ml＝750丹。250ml＝2,100丹。漂白亞麻油。Royal
TALENS（TALENS JAPAN）
(C)TALENS JAPAN

TALENS　熟油（荷蘭）

7 5 m l＝粘度強。趨向灰鋅。R o y a l TALENS(TALENS JAPAN)

HOLBEIN　聖西肯特油劑

聖西肯特亞麻油：25ml＝650丹。
聖西肯特罌粟油：55ml＝770丹。holbein工業

HORUBFIN SANSIKKUNDO油畫顏料

SANSIKKUNDO種子油畫顏料：55ml＝650丹。
SANSIKKUNDO罌粟油畫顏料：55ml＝770丹。
HORUBEIN工業

HOLBEIN熟亞麻油

55ml＝480丹

乾性油扮演何種角色？

亞麻油與罌粟油拌和在顏料中的角色就如同人類之於血液一般。乾性油不僅為顏料帶來流動性，更讓顏料能夠付著於畫布上。由於乾性油可製成幾乎透明的被膜，包圍住顏料使其更安定，是油畫顏料中不可或缺的一物。繪畫油畫時不只是混合乾性揮發油，製作成調合液溶油使用。油畫上畫時逐漸增多松節油及汽油等揮發油的使用量，逐次地再增加乾性油或樹脂的用量亦可。塗在基礎的顏料一方面任意地吸取附著於其上的顏料油份。附著力更佳。

若僅利用乾性油製畫，顏料無法附著在畫布上。

乾性油變乾後，表層形成一層被膜，在被膜上塗上顏料便無法附著。有時會發生只用乾性油上畫時，上畫途中顏料無法附著不能繼續的情況。使用僅以亞麻油溶解的顏料，雖仍可繼續作畫但粘度強上畫不易，即使乾燥後想再加一層顏料也不是件簡單的事。使用油畫畫用液的原則是，剛開始繪畫時盡量使用鬆軟的揮發性油。中段繪畫過程中即可使用乾性油。

脫塗膜劑　重畫、修正時去除已乾燥的顏料

脫塗膜劑是一種可溶解已在畫筆、調色板、畫布上乾燥的顏料的一種藥品。請注意使用時不要沾到手或衣服。想要去除已畫妥的作品，強力浸透至畫布基層。

用畫刀在想要去除的顏料上厚塗，放置約10分鐘，顏料與畫布脫離浮上表層時，即可用畫刀等工具除去顏料。

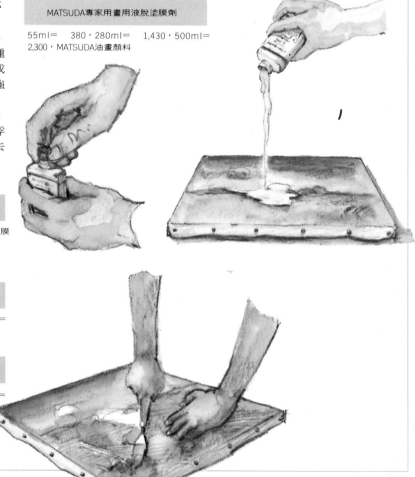

MATSUDA專家用畫用液脫塗膜劑

55ml＝　380，280ml＝　1,430，500ml＝2,300，MATSUDA油畫顏料

「ALENS　清潔脫塗膜劑（荷蘭）

75ml＝　650，比毛刷清洗劑更強效。比脫塗膜劑更具溫和洗淨力。Royal TALENS（TALENS JAPAN）

KUSAKABE脫塗膜劑

55ml＝　480，280ml＝　1,800，500ml＝2,900。KUSAKABE油畫顏料

NEO HOLBECX

55ml＝　380，200ml＝　1,100，500ml＝2,300，HOLBEIN工業

畫筆　由簡單的合成毛到高級品

油畫中以豬毛為基本畫筆材，而貂毛畫筆為有效地描寫細部及細密繪畫的利器。

筆毛種類

豬毛

最適合油畫用的毛類。豬毛不會因顏料的粘度而彎曲，具耐久性與堅硬度。筆尖刷毛分枝細密，顏料吸收度較佳。即使在畫布上擦塗顏料亦不易損壞。目前藉由日本熟練的畫筆師父以手工加工中國出產的豬毛原毛。

濛毛

彈力僅次於豬毛的中硬度毛。毛色充斥著白色、黑色、茶色斑點。生長於撒哈拉沙漠至南非洲。當成油畫畫筆使用。

狸毛

毛根部細，毛端粗，形成筆穗柔軟膨鬆。即使吸取顏料後也相當膨脹柔軟。應用於油彩畫筆、水彩畫筆，日本畫筆上。日本產狸毛較少，主要使用自中國進口的原毛。

馬毛

一般筆用軟毛。馬身各處毛髮皆可使用，最常利用身體及腳部的毛髮。有美國、加拿大、中國產的原毛。

合成毛

以合成纖維加工而成的畫筆。耐久性及彈力度皆不錯的毛類。可使用在壓克力畫筆、油彩畫筆及水彩畫筆上。各品牌廠商皆販售具特色的合成畫筆。由於此類畫筆容易掉料所以最適合於壓克力顏料。

哥林斯基

軟毛的代表性毛類，相當昂貴的原毛。由於生長於西伯利亞至中國東北部，品質為優良的毛類。其中又以雄性的尾部長毛最佳。由於毛質彈力豐富，當成畫筆使用時特別是筆穗前端的匯聚力及顏料吸收力品質佳為其特徵。常使用於細部描繪時。

鼬鼠毛

比哥林斯基的毛較短，彈力及筆端匯聚，顏料吸收力佳。日產較少，俄羅斯及中國的鼬鼠毛為最佳的鼬毛聚集地。一般而言，總稱鼬鼠毛、貂毛、哥林斯基為貂毛。通常使用於油彩畫、水彩畫及日本畫的畫筆中。

公牛毛

利用公牛耳朵的毛製成的軟性毛畫筆，最常使用於油彩畫軟毛筆及水彩筆畫中。
與貂毛筆相似，堪稱為顏料吸收度較佳的畫筆。歐洲、中國、南美等地的公牛毛皆有使用。

松鼠毛

筆腰較軟的軟毛畫筆。毛類細軟沒有貂毛類毛料的彈性度顏料吸收力極佳，筆端匯集力不錯，顏料吸收力佳，水彩畫筆中經常使用。主要使用部份為尾巴部分。
俄羅斯、中田或產的原毛品質優良。

合成毛與天然毛混毛

合成毛畫筆筆腰強，彈性亦佳，但顏料吸收力不佳，毛亦不容易斷裂為其缺點。
自古以來經常與各類天然原毛混合製成畫筆。由於合成毛的匯聚力較佳，因此合成毛與鼬鼠毛等天然毛料混合製成的畫筆可使用在油畫及水彩畫、壓克力畫中。

參考：HOLBEIN畫材　名村大成堂

油畫筆的類型 扁平型、圓型、種類繁多

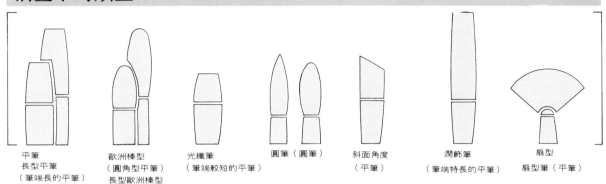

| 平筆
長型平筆
（筆端長的平筆） | 歐洲榛型
（圓角型平筆）
長型歐洲榛型 | 光纖筆
（筆端較短的平筆） | 圓筆（圓筆） | 斜面角度
（平筆） | 潤飾筆
（筆端特長的平筆） | 扇型
扇型筆（平筆） |

以上類型畫筆自油畫有歷史以來便具有的基本類型。由外觀特徵便可辨認出其類型。以油畫的代表筆毛～豬毛製成平筆，平筆可分為數類，例如一般型、歐洲榛型、扁平型用慣後，角度變圓更容易使用。歐洲榛型，最初先壓住角度部分的毛端，整理成圓弧狀，初學者到專家都相當愛用。

圓筆描畫、平筆上色

平筆的使用方法，最主要以大面積塗畫為主。筆穗較短的光纖型筆具有顏料堆砌的功能。將筆毛挪成斜面筆，獨具特色的斜面筆，利用其特殊造型，即可輕易的由大型作品較高處的底端開始塗色。扇型筆可混合上光色料及顏料。

使用豬毛製作油畫筆的原因？

由於油畫顏料比水彩等顏料的粘度強、質量重。為了讓畫筆不會彎曲而使用較堅硬的豬毛。使用豬毛筆的場合，可將硬度較高的顏料由調色盤處挪至畫布上作畫。由於油畫常有用力作畫，及堆砌顏料的情況發生，所以有必要以毛質堅硬的豬毛筆作畫。硬毛畫筆可以用較短的筆尖反覆在畫布上作畫，豬毛筆運用原毛自然捲的特性，以手工製筆，筆穗向內捲，極易使用。

畫筆
（豬毛）

白色有筆腰的豬毛筆爲油彩畫筆的代表格

總結而論，最正統的油彩畫筆應該是豬毛筆。大型作品用的畫筆可分爲造型平易的扁平筆，圓筆及束毛畫筆等類型。挑選畫筆時，不須侷限於豬毛筆，也不可只買細畫其重點在於粗、組兼俱。使用粗大畫筆作畫，作品較爲生動。

各村HK豬毛筆圓型、扁平型

●(HK) 圓型、扁平型，0號～24號14種尺寸。12號＝各 750，名村大成堂

名村HF豬毛筆歐洲榛型

中國重慶原產豬毛。歐洲榛型對初學者而言較容易上手？而筆腰強許多專家也相當愛用。(HF) 歐洲榛型，2～24號12種尺寸。 ●12號＝1,200，名村大成堂。

D&B ef-D EE-F歐洲榛型

(F) 歐洲榛型，0～24號13種尺寸。12號＝各1,300。土井畫材中心。

D & B ef-D EE-H 扁平型 EE-R 圓型

● (R) 圓型 (H) 扁平型 0～24號 13種尺寸。12號＝各1,300丹 土井畫材中心

D&B 'ef-D最高級豬毛 EE-XF歐洲榛型

4～16號7種尺寸。12號＝ 2,200，土井畫材中心

D&B 'ef公牛毛畫筆EE-OF歐洲榛

●0-20號八種尺寸。歐洲榛，12號＝ 3,500。土井畫材中心

重點窗格描畫用豬毛筆（義大利）

S203-1＝ 1,400。● S203-3＝ 1,650。Louis world（HOLBEIN畫材）

Louis world豬毛筆（英國）

● Louis world Blush HS-4×3 hogs 拉曾拉大型描繪用＝ 24,000。● Louis world blush HF-3 hogs索菲娜大型作品用＝ 12,000。Louis world（HOLBEIN畫材）

柏尼希大型作品描畫用筆（義大利）

S40-20＝ 700。● S40-40＝ 800。S40-50＝ 950。（HOLBEIN畫材）

名村FAN豬毛筆扇型

中國重慶原產豬毛。扇型4～12號4種尺寸。●12 號＝ 1,000。名村大成堂

30 25 20 15 10 5 0 mm

2号

4

6

8

10

12

14

參考：名村大成堂

畫筆必備數量？

其實該依作品的尺寸而定，一般而言剛開始時可準備豬毛製的畫筆由16號～8號中粗型畫筆4～5支。歐洲榛型及長歐洲榛型對初學者而言也相當容易上手。

圓筆比平筆稍細，若有12號～6號3～4枝畫筆則相當便利。軟毛畫筆由最高級的哥林斯基畫筆以致於馬毛。獴毛及合成毛種類眾多，若予算許可的話可選購幾枝合適的軟毛畫筆。準備軟毛圓筆粗、中、細2～3枝，依毛類性質體驗一下感覺，不失爲一種很好的選擇。

依目的選擇畫筆畫畫的一件大事繪畫感覺較爲粗獷、堆砌、厚塗時使用硬豬毛畫筆，顏料較柔軟，想要消除筆道時，可使用軟毛畫筆。

HOLBEIN PP束筆

NO.1＝ 1,350。NO.2＝ 1,550。NO.3＝ 1,800。
（HOLBEIN畫材）

HIGH LACK豬毛刷畫筆

白豬毛：NO.1＝760丹。 NO.2＝ 850。NO.3＝
900。NO.4＝ 980。NO.5＝ 1,100。
黑豬毛：NO.1 101＝ 300。NO.102＝ 500。
NO.103＝ 800。
HOLBEIN畫材

HOLBEIN豬毛筆

（HF）歐洲榛型，（KR）圓型，0～24號13種尺寸。12號＝各 600。
●（KX）歐洲榛型，重慶原產豬毛0～24號13種尺寸。12號＝ 800。
●（LX）歐洲榛長峰型，重慶原產豬毛2～16號8種尺寸12號＝ 700。
●（RX）圓型，2～24號12種尺寸。2號＝ 400。12號＝ 800。
●（FX）平筆，重慶原產豬毛0～24號13種尺寸。12號＝ 750。
●（BX）光纖毛，重慶原產豬毛0～24號13種尺寸。12號＝ 550。
●（AX）角度型，8～24號9種尺寸。12號＝800。HOLBEIN畫材

MEGA刷毛畫筆（義大利）

圓型（圓）●21系列12～16號3種尺寸。12號＝ 1,350、11系列16～20號3種尺寸。
203系列。 ●222系列000～6號9種尺寸。861系列40～50mm3種尺寸。50mm＝ 4,000。貓眼石（橢圓）33系列2～18號5種尺寸。18號＝ 2,950。59系列8號，10號2種尺寸。8號＝ 1,300。380系列35～50號4種尺寸。50號＝ 3,500。

扁平型（平 ●42系列20～100mm7種尺寸。50mm＝ 950。
●43系列20、30mm2 種尺寸，30mm＝ 850。
・45系列40～100mm5種尺寸。50mm＝ 1,050。OMGA （丸善美術商事）

豬毛刷畫筆（粳米畫柄）

中國重慶原產豬毛●刷毛，10～50號7種尺寸。25號＝ 5,000。名村大成堂

RAFAELL 油彩筆358,359（法國）

豬毛，358圓型，359扁平型，2～24號12種尺寸。12＝ 1,250。RAFAELL（丸善美術商事）

RAFAELL 油彩筆3572，3577（法國）

3572 長歐洲榛型。 3577ALMON 2～20號10種 尺寸。12號＝各 2,600。歐洲榛型（丸善美術商事）

REMBANDT 畫筆511、513（荷蘭）

0～24號，13種尺寸。圓型，歐洲榛型12號＝各 1,000。
Royal TALENS（TALENS JAPAN）

Windsor & newton artrists Tsuhog（英國）

1～12號，12種尺寸。1號＝ 980。12號＝ 2,980，圓型長扁平筆，短扁平筆。
長歐洲榛型，短歐洲榛型5種類型畫筆。
windsor & newton （MARUMA，文房堂）

伊莎貝長柄平刷毛（法國）

NO30～80，6種尺寸。NO.80＝ 3,800。伊莎貝（文房堂）

顏料吸收度佳的軟毛畫筆

哥林斯基黑貂毛畫筆為軟毛畫筆中最高級品，筆尖的匯集力極佳適合用於描畫極生動又精密的部份。採集自稀有的野生動物之毛髮造價昂貴的畫筆。獴毛筆與豬毛筆的作法相近，具有中硬度的毛質。

公牛毛筆與鼬毛筆的畫筆觸感相近可極為生動地描畫出作品。狸毛筆對溶解顏料薄塗時的畫法相當便利，配合繪畫手法準備好數種軟毛畫筆吧。

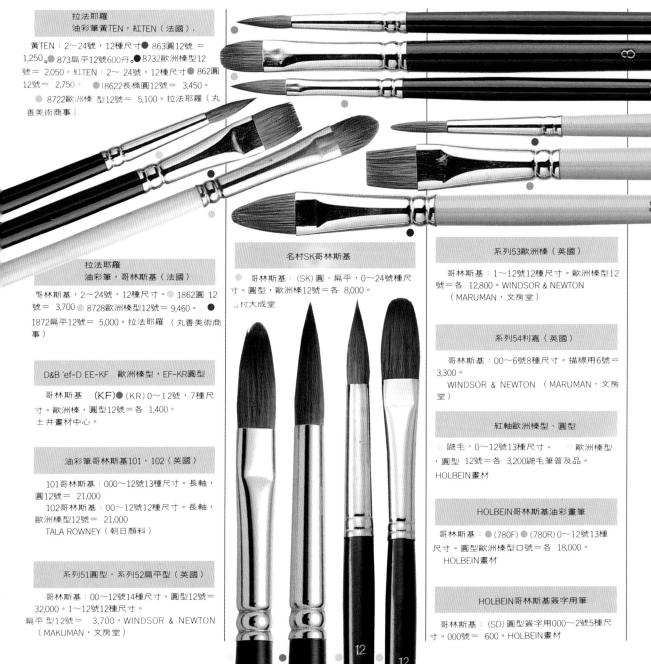

拉法耶羅
油彩筆黃TEN，紅TEN（法國）.

黃TEN：2～24號，12種尺寸●863圓12號＝1,250。●873扁平12號600丹。●8732歐洲榛型12號＝2,050。紅TEN：2～24號，12種尺寸●862圓12號＝2,750。●18622長橢圓12號＝3,450。●8722歐洲榛型12號＝5,100。拉法耶羅（丸善美術商事）

拉法耶羅
油彩筆，哥林斯基（法國）

哥林斯基，2～24號，12種尺寸。●1862圓12號＝3,700。●8728歐洲榛型12號＝9,460。●1872扁平12號＝5,000。拉法耶羅（丸善美術商事）

D&B 'ef-D EE-KF　歐洲榛型，EF-KR圓型

哥林斯基　●（KF）●（KR）0～12號，7種尺寸。歐洲榛，圓型12號＝各 1,400。土井畫材中心。

油彩筆哥林斯基101，102（英國）

101哥林斯基：000～12號13種尺寸。長軸，圓12號＝21,000
102哥林斯基：00～12號12種尺寸。長軸，歐洲榛型12號＝21,000
TALA ROWNEY（朝日顏料）

系列51圓型，系列52扁平型（英國）

哥林斯基：00～12號14種尺寸。圓型12號＝32,000。1～12號12種尺寸。扁平型12號＝3,700。WINDSOR & NEWTON（MAKUMAN，文房堂）

名村SK哥林斯基

●哥林斯基：（SK）圓、扁平，0～24號種尺寸。圓型，歐洲榛12號＝各 8,000。
名村大成堂

系列53歐洲榛（英國）

哥林斯基：1～12號12種尺寸。歐洲榛型12號＝各 12,800。WINDSOR & NEWTON（MARUMAN，文房堂）

系列54利嘉（英國）

哥林斯基：00～6號8種尺寸。描線用6號＝3,300。
WINDSOR & NEWTON（MARUMAN，文房堂）

紅軸歐洲榛型、圓型

●鼬毛，0～12號13種尺寸。●歐洲榛型，圓型 12號＝各 3,200鼬毛筆普及品。HOLBEIN畫材

HOLBEIN哥林斯基油彩畫筆

哥林斯基：●（780F）●（780R）0～12號13種尺寸。圓型歐洲榛型口號＝各 18,000。
HOLBEIN畫材

HOLBEIN哥林斯基簽字用筆

哥林斯基：（SD）圓型簽字用000～2號5種尺寸。000號＝ 600。HOLBEIN畫材

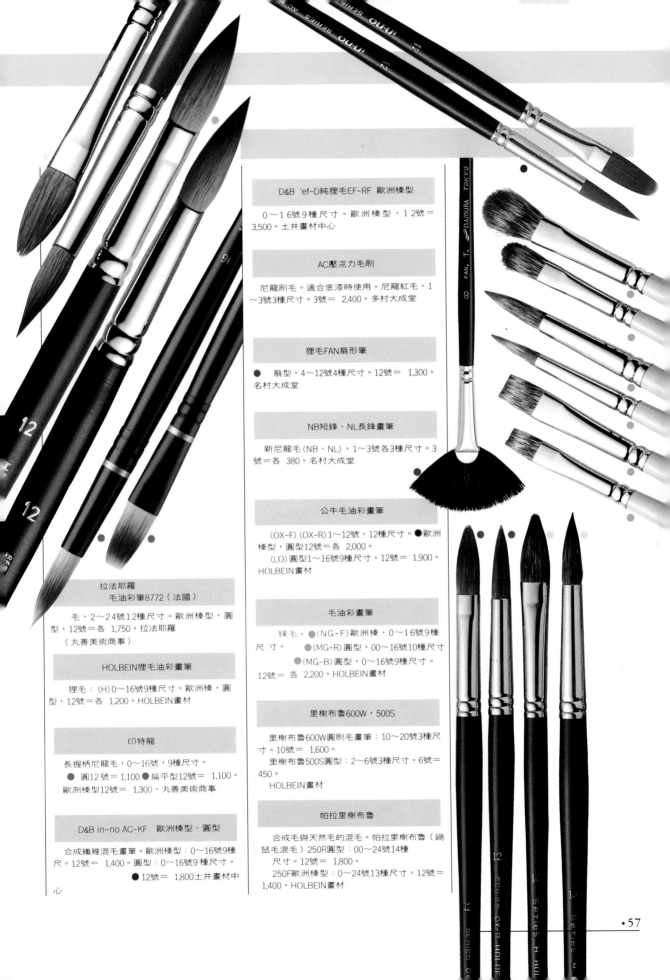

D&B 'ef-D純狸毛EF-RF 歐洲榛型

0～16號9種尺寸。歐洲榛型，12號＝3,500。土井畫材中心

AC壓克力毛刷

尼龍刷毛。適合底漆時使用。尼龍紅毛，1～3號3種尺寸。3號＝2,400。多村大成堂

狸毛FAN扇形筆

● 扇型，4～12號4種尺寸。12號＝1,300。名村大成堂

NB短鋒、NL長鋒畫筆

新尼龍毛(NB、NL)，1～3號各3種尺寸。3號＝各380。名村大成堂

公牛毛油彩畫筆

(OX-F)(OX-R)1～12號，12種尺寸。●歐洲榛型，圓型12號＝各2,000。
(LO)圓型1～16號9種尺寸。12號＝1,900。HOLBEIN畫材

毛油彩畫筆

獴毛，●(NG-F)歐洲榛，0～16號9種尺寸。●(MG-R)圓型，00～16號10種尺寸。●(MG-B)圓型，0～16號9種尺寸。
12號＝各2,200。HOLBEIN畫材

里榭布魯600W，500S

里榭布魯600W圓刷毛畫筆：10～20號3種尺寸。10號＝1,600。
里榭布魯500S圓型：2～6號3種尺寸。6號＝450。
HOLBEIN畫材

帕拉里榭布魯

合成毛與天然毛的混毛。帕拉里榭布魯（貂鼠毛混）250R圓型：00～24號14種尺寸。12號＝1,800。
250F歐洲榛型：0～24號13種尺寸。12號＝1,400。HOLBEIN畫材

拉法耶羅
毛油彩筆8772（法國）

毛，2～24號12種尺寸。歐洲榛型，圓型，12號＝各1,750。拉法耶羅
（丸善美術商事）

HOLBEIN狸毛油彩畫筆

狸毛：(H)0～16號9種尺寸。歐洲榛，圓型，12號＝各1,200。HOLBEIN畫材

印特龍

長握柄尼龍毛，0～16號，9種尺寸。
● 圓12號＝1,100●扁平型12號＝1,100。
歐洲榛型12號＝1,300。丸善美術商事

D&B in-no AC-KF 歐洲榛型、圓型

合成纖維混毛畫筆。歐洲榛型：0～16號9種尺。12號＝1,400。圓型：0～16號9種尺寸。
●12號＝1,800土井畫材中心

洗筆油
（毛刷清潔劑）

畫筆的保養由選擇清潔劑開始

洗清沾在畫筆上顏料的清潔劑，一般常用石油系溶劑來強力洗淨作畫時的顏料，氣味不佳時，必須注意一邊換氣一邊洗筆。因此試試無臭洗潔劑及水性清洗液都不錯。

〔油性清洗劑〕 強效洗淨力

KUSAKABE 毛刷清洗劑

● 200ml＝ 290 ● 300ml＝ 400 ● 500ml＝ 600 ● 1000ml＝ 1,100 ● 2000ml＝ 2,000 ● 500ml ＝ 4,800。 18,000ml＝ 12,000。KUSAKABE油畫顏料

ARTETJE 毛刷清洗劑

罐裝毛刷清洗劑。500ML＝ 640。1000ml＝ 1,000。ARTETJE

HOLBEIN NEO 清洗劑

● 500ml＝ 720 ● 1000ml＝ 1,250。2000ml＝ 2,150。4000ml＝ 4,200。

HOLBEIN畫材 奧德雷斯毛刷清洗劑（無臭）

200ml＝ 400。500ml＝ 850。1000ml＝ 1,500。2000ml＝ 2,900。4000ml＝ 5600。HOLBEIN工業

HOLBEIN 毛刷清洗劑

200ml＝ 320。500ml＝ 660。1000ml＝ 1,200。1800ml＝ 2,100。4000ml＝ 4,400。HOLBEIN工業

固體毛刷清洗劑

在固體清洗劑上擦洗後，便可洗淨細小的污垢，同時具有潤絲的效果。
55CC＝ 800。HOLBEIN工業

文房堂無臭清潔油

300ml＝ 600。500ml＝ 800。1000ml＝ 1,500。2000ml＝ 2,800文房堂

朝日KUSAKABE 橙色清洗劑

● 100ml＝280 ● 150ml＝350 ● 500ml＝ 650 ● 1000ml＝ 1,150 ● 2000ml＝ 2,100 ● 5000ml ＝ 5,000。朝日顏料

文房堂毛刷清洗劑

● HANGER壺裝100ml＝ 250。120ml＝ 300。無臭清潔油100ml＝ 380。120ml＝ 450。文房堂

污垢會沈殿於壺底，用上層的洗筆油即可洗淨。

油畫顏料去除劑 Aqua Magic（澳大利亞）

可清洗附著在調色板或肌膚上顏料的小溶性清洗劑。塑造因油畫顏料而乾燥的畫筆新生命。安全、無公害、不可燃、無臭。
● 200ml＝ 1,300。● 100ml＝ 700,● 50ml＝ 400。（丸善美術商事）

〔水性清洗劑〕 非石油系無臭

基本上而言，後段清洗時使用。繪畫中的畫筆因未充分乾燥而無法用此類清洗劑清洗。

TALENS清洗劑（荷蘭）

75CC＝ 650。ROYAL TALENS（TALENS JAPAN）

TALENS超級清洗劑

●120ml＝ 360 ●500ml＝900 ●1800ml＝
3,000。●18000ml＝（18L）＝ 28,000。
非石油系水溶性清洗劑。TALENS JAPAN。

洗筆液 拉威

120ml＝ 300。500ml＝ 700。1000ml＝
1,200。非石油系對環境無害。日本MEDIO（土井畫材中心）

文房堂後段清潔用洗筆液 阿布特

●120ml＝360。 500ml＝ 900。 2000ml＝
3,000。●1800ml＝（18）＝ 26,000。
水性、速效性、萬能型。可使因壓克力顏料油畫顏料硬化的畫重生。不適用於繪畫中畫筆清洗。文房堂

holbein水性洗筆油 巴斯

120ml＝ 320。水性洗筆液。HOBLEIN工業

清洗劑處理材

特克羅清洗器吸收器

吸收洗筆油達到處理效果。燃燒後不會產生有毒氣體。洗筆油專用。無害可適用於地球上。
清洗劑接受器。　　　　　 0～100＝ 120。
清洗劑接受器 W300＝ 350
高度吸油新素材中與高度吸水素材配合。日本觸媒（東洋克羅斯）

艾克羅伊魯

固體艾克羅伊魯：100g＝ 950
吸著用艾克羅伊魯：10片（130ml吸著用墊子）＝ 950。
吸收洗筆油。artesual

HOLBEIN強力水性清洗劑

●100ml＝ 300。1,000ml＝ 1,300。水性後段清洗劑。HOLBEIN畫材。

保養畫筆的方法

請留意繪畫完成時須清洗畫筆。用新聞筆或抹布擦去餘留在畫筆上的多餘顏料。
仔細清洗乾淨畫筆壽命即可增長。將洗筆油注入洗筆器中清洗畫筆。用抹布充分擦拭，筆根處顏料亦可擦去。其次以溫水及肥皂洗淨即可。像在手掌上擦拭筆毛般讓肥皂水起泡，直到顏料完全洗淨，將水份瀝乾置於通風處風乾。最好將畫筆倒吊陰乾。另外，一整天繪畫完畢後，也可將畫筆一起帶入浴室一起洗淨。

油壺

不可或缺的瓶瓶罐罐

所謂的油壺，便是裝畫用液的容器。有金屬製、樹脂製、陶器製。兩口壺可裝不同種類的畫用液。例如，裝入繪畫油乃汽油，在繪畫時可分開使用。陶器製油壺適合室內繪畫使用，可裝大型刷毛筆。也可使用日本畫用的小畫皿。

算珠型

低盤傾斜也不易溢出固定在木製底盤上的算珠型油壺較方便。有的底盤裝一個油壺，有的則因須不同的畫用液而裝兩個油壺。

藝術家油壺

算珠型油壺：NO.1黃銅製＝ 850。油壺NO.4＝
廣口型：黃銅製＝ 1,050。鐵製
油壺＝ 330。藝術家

廣口筒型　大型畫筆亦可使用

HOLBEIN筒型油壺

NO.4A：金屬製，口徑34.5mm外徑43mm，高 度35
mm＝ 1,050● NO.5：金屬製，口徑24.5mm外徑53
mm，高度 31mm＝ 850

● NO.7：杯型，金屬製，口徑38ｍｍ外
徑43mm，高度31mm＝ 180。HOLBEIN畫材

文房堂油壺

NO.16：畫室用特大黃銅製油壺＝ 1,300。
NO.14：大型作品用底盤用＝ 1,900
NO.2：黃銅製鍍鉻兩口油壺＝ 1,650。
NO.3：大＝ 1,100
NO.12：中，鐵製＝ 400。文房堂

HOLBEIN算珠型油壺

● NO.1：金屬製，口徑34.5mm，外徑65mm，
高度36mm＝ 1,100。
NO.2A：算珠型廣口金屬製，口徑34.5MM＝
1,050。
● NO.3：金屬製兩口型，口徑24.5mm，外徑
53mm，高度30mm＝ 1,650。
NO.8：樹脂製，口徑36.5mm，外徑53mm，高
度31mm＝ 200。
HOLBEIN畫材

HOLBEIN磁器油壺組合

● 刷毛筆亦可使用室內用大型油壺兩個，附加
托盤。口徑60mm，外徑84mm，高度45mm
＝ 2,600。HOLBEIN畫材

畫用油裝大約油壺的半分滿，即使傾斜也不會
溢出。

油壺的保養法
　若將油類裝入油壺中擺置一段時間，油類便會在壺中凝固，蓋子不易開啟，油類便屯積在底部變成粘稠狀。此時可準備一些小空瓶，將油類移轉保存。油壺可用毛刷清洗劑擦拭整理妥善。

洗筆器

穩定性佳的大型洗筆器至可裝入寫生箱的攜帶型洗筆器

清潔劑裝入洗筆器中七分滿，中間有一層網狀般的竹簾，最好不要擦拭筆尖以免擦斷筆毛。顏料的污垢都沈澱在竹簾下，盡量用上層較清潔的清洗劑。室內用有較安定的大型洗筆器，攜帶式則有小型盒裝洗筆器。

〔室內用洗筆器〕

台型（圓錐型）：底部寬不易傾倒。

洗筆器

洗筆器(S.M)白鐵皮亞鉛製＝ 850。
洗筆器(L)鋁製＝ 2,000。TALENS JAPAN

密封式洗筆器

● 金屬製。特大＝ 5,500，大＝ 2,800，中＝ 2,500，小＝ 2,300丸善美術商事

D&B室內用洗筆器

大：鋁製，口徑8.5×高度10.2CM＝ 2,000。
中：白鐵製，口徑7.5×高度8.5CM＝950。
小：白鐵製，口徑6.0×7.5CM＝ 800。土井畫材中心

文房堂室內洗筆器

白鐵製，大型（口徑74CM；高度12CM）＝ 950。
鋁製，特大型（口徑14CM；高度13CM）＝ 2,650。
文房堂

大型洗筆器：

附帶螺旋狀鐵絲可夾住畫筆沾洗清潔劑。

D&B　專業清洗器

● 黃銅製，口 12.9×高度14.3CM＝ 4,000。
201：鋼製，口徑9.2×高度11.7CM＝ 2,500。202：鋁製，口徑9.2×11.7CM＝ 2,000。
301：鋼製，口徑7.7×高度9.3CM＝ 2,000。
302：鋁製，口徑7.7×高度9.3CM＝1,500。土井畫材中心

〔攜帶型洗筆器〕

塑膠製容器，可收納於寫生箱中。

HOLBEIN handicap　清洗劑

120ml＝ 300。HOLBEIN工業

HOLBEIN NEO　清洗劑

●100ml（可分為直立式與橫立式兩型）＝各 280。HOLBEIN畫材

〔攜帶用洗筆器〕

HOLBEIN　攜帶式油畫洗筆器

NO.6：圓筒型金屬製＝ 1,800。
●NO.6A：圓筒型鋁製＝ 1,300。
NO.7：方型金屬製＝ 1,950。HOLBEIN畫材

HOLBEIN　油畫用洗筆器

NO.20：鐵製，口徑14CM高度14CM＝ 4,800。
紅、白、黑、綠共四色。
NO.9：輕金屬製，附帶特大螺旋，口徑14CM高度12CM＝ 3,350。
NO.8-1：鋁製小，口徑6.7CM，高度7.2CM＝ 2,000。
NO.8-2：鋁製大，口徑8.1CM，高度8.6CM＝ 2,400。HOLBEIN畫材

HOLBEIN圓錐型油畫洗筆器

NO.3：圓型大，金屬製，口徑9CM，高度12CM＝ 1,900
NO.8：圓型中，金屬製，口徑7.3CM，高度8.7CM＝ 1,300。
NO.1A：圓型小，金屬製，口徑6CM高度7.5CM＝ 900。
HOLBEIN畫材

HOLBEIN油畫用洗筆器

NO.D-1：鋁製壓鑄品，口徑72CM高度9CM＝ 3,000。
NO.D-2：鋁製壓鑄品，口徑6CM高度78CM＝ 2,400。
穩重安定性拔群 HOLBEIN畫材

洗筆器清潔處理

竹簾子下的沈澱物沈澱後，將浮在上層的乾淨清洗劑移至空瓶中，回收使用。等到清洗劑很髒時再用處理材料吸收。

畫刀類

與畫筆功用不盡相同，製造繪畫紋理的工具

油畫使用的刀類有調色刀、畫刀、及刮刀。調色刀調配顏料，沒有銳利的刀刃以免刮傷調色板。為了要將顏料塗上畫布，畫刀必須要有鋒利的刀刃。

〔**調色刀**〕混合顏料的刮刀　　〔**刮刀**〕削落凝固的顏料

BLACKY調色刀

● 鋼製，氟素塗料，共三種尺寸＝各　1,300。土井畫材中心

D&B.MESTIC　調色刀（義大利）

● 鋼製，共10種尺寸＝ 850～ 900。土井畫材中心

AC　調色刀

P.P製＝　150。HOLBEIN畫材

HOLBEIN　畫布刮刀

● NO.1：不鏽鋼製，兩刃7CM＝　1,500
● NO.2：不鏽鋼製，兩刃9.7CM＝　1,700。HOLBEIN畫材

十字型調色刀

不鏽鋼製，共七種，P-3（標準型，參考格）＝ 250。P-5（標準型，參考價格）＝ 400。川　工業

文房堂調色刀

NO.3不鏽鋼製：（標準尺寸10.2×2.0×19.5CM）＝ 380。鐵製：標準尺寸＝320。文房堂

文房堂油畫用刮刀

鐵3.4×1.3×16.5CM＝　1,500。文房堂

塗料：製作厚塗效果的扁平色面

削料：削除表層乾燥的顏料。

畫刀的使用方法

〔畫刀〕堆砌顏料，描畫用刀類

HOLBEIN 畫刀

ＳＸ畫刀（特殊鋼鍛造品）：共10種尺寸（NO.3標準尺寸）＝ 1,500。
ＡＣ畫刀（聚丙烯纖維製）＝美國製，共四種尺寸（NO.821標準尺寸）＝ 150。
Ｓ畫刀：高級不鏽鋼製，共十四種尺寸（NO.35標準尺寸）＝ 700。HOLBEIN畫材

十字型畫刀

經濟型，碳素鋼製，共二十種（標準型，參考價格）＝ 550。E1～E20＝ 750。

文房堂畫刀

鐵製，共二十種尺寸，NO.1～NO.20＝ 480～550。NO.7（標準尺寸）＝ 500。
文房堂

TALENS畫刀

● 鋼製，共二十種尺寸＝ 450～ 500。
TALENS JAPAN

BLACKY畫刀

擦拭後便可輕易地擦去顏料的氟素塗料。鋼＋黑氟素。101～108，八種尺寸＝
1,300～ 1,500。土井畫材中心

D&B MESTIC畫刀（義大利）

● 鋼，共二十四種＝ 700～ 750。土井畫材中心

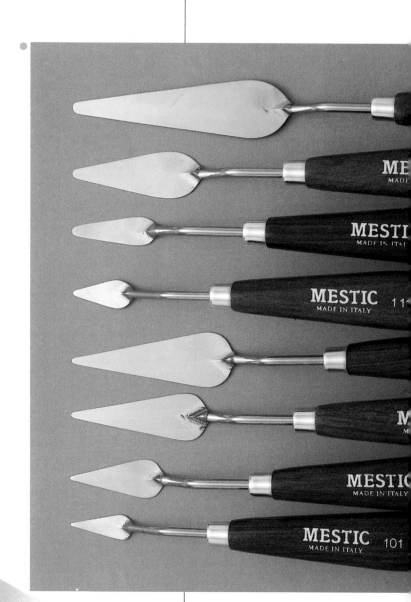

畫布

將釉劑塗在麻布上，待釉劑乾燥後再釉層上塗上一層白色底漆，便是一張畫布。

雖然也有綿布及合成纖維製的畫布，但一般而言還是取向於較堅固的麻畫布。依布目大小更可分成粗、中、細等種類。初學者可選擇中目畫布。

時髦畫布

細目麻料14m寬10m一卷＝ 80,000
中目麻料14M寬10M一卷＝ 62,000
粗目麻料14M寬10M一卷＝ 80,000。HOLBEIN
畫材

豪華型畫布平板畫布

中目，F8號＝ 2,000。HOLBEIN材

硬節畫框

● 木框內側設製R面，使畫布及木框的通氣性佳，畫筆及畫刀不會接觸到畫框。
可分爲日本尺寸（0～500號）及法國尺寸（1～120號）兩種類。F10號＝ 1,200，
F100號＝上 15,500。也有橢圓形及圓形畫框。
MARUOKA工業

富拿歐卡畫布ANO3中粗目系列

粗獷的畫風取向。亞麻制，1.4M寬，10M卷＝65,000。日本畫材工業

富拿歐卡FNO2蛋彩

畫布以蛋黃、兔膠，亞麻仁油爲基礎塗上白色顏料當塗布蛋彩畫用。亞麻製1.4M寬，10M捲軸＝128,000。日本畫材工業

富拿歐卡畫布RS 平板型畫布

初學者，學校教材專用。亞麻製，8號＝1,900。日本畫材工業

富拿歐卡畫布A 中目系列

一般取向。亞麻製ANO.1：0.8M寬10M捲軸＝34,000。ANO2：1.0M寬10M捲軸＝ 42,000。A：1.1M寬，10M捲軸＝ 45,000。日本畫材工業

富拿歐卡畫布下 細目系列

細密取向。亞麻製FNO.1：1.1M寬，10M捲軸＝74,000。FNO.1極細：1.1M寬，10M捲軸＝ 78,000。FNO.1DX：1.1M寬，10M捲軸＝112,000。FNO.2：1.4M寬，10M捲軸＝ 82,000。FNO.3極細：2M寬，10M捲軸＝126,000。FNO.4DX：2M寬，10M捲軸＝ 190,000。日本畫材工業

特庫羅畫布紅標簽，平板型畫布

● 麻100%，中目，8號＝ 1,200，車洋克羅斯

特庫羅 硬麻畫布

● 油彩用捲軸畫布，麻中粗目：140CM×10M＝ 59,000
麻粗目：140CM×10M＝ 76,000
麻細目：140CM×10M＝ 76,000
油彩用，麻中目，厚口捲軸畫布。80CM×10M＝ 26,000。104CM×10M＝ 33,000。118CM×10M＝ 40,000。140CM×10M＝44,000。
油彩用，麻中目捲軸畫布。80CM×10M＝40,000。140CM×10M＝ 44,000。
油彩用，麻中目捲軸畫布。80CM×10M＝30,000。104CM×10M＝ 37,000。118CM×10M＝43,000。140CM×10M＝ 47,000。東洋克羅斯

特庫羅畫布

● 油彩用、麻中目畫布。100cm×10m＝40,000丹 。140cm×10m＝55,000丹。東洋庫羅斯

特庫羅 超硬麻畫布

油彩用，麻中目捲軸畫布。麻中目，厚口：140CM×10M＝ 37,000。
麻中粗目：140CM×20M＝ 54,000。
展畫性佳，經濟性佳的捲軸畫布。東洋克羅斯

畫布質料的布目（原尺寸）

細目：比較適合精密描畫及平面作品。若使用
豬毛筆繪畫筆良相當顯眼。使用軟毛畫表，整
體的表現會比較流暢。

中目：一般最常使用的類型。顏料容易附著，
上料後便不容易看得見布目。最適合初學者使
用的畫布。

粗目：與中目畫布的布目稍粗數倍。即使塗上
顏料後，也會留下獨具效果的感覺。
富拿歐卡畫布使用

畫布規格表

単位：cm

號數	F Figure（人物型）		P Paysage（風景型）		M Marine（海景型）	
0	18.0×	14.0				
1	22.0×	16.0	22.0×	14.0	22.0×	12.0
手持式素描畫板	22.7×	15.8				
2	24.0×	19.0	24.0×	16.0	24.0×	14.0
3	27.3×	22.0	27.3×	19.0	27.3×	16.0
4	33.3×	24.2	33.3×	22.0	33.3×	19.0
6	41.0×	31.8	41.0×	27.3	41.0×	24.2
8	45.5×	38.0	45.5×	33.3	45.5×	27.3
10	53.0×	45.5	53.0×	41.0	53.0×	33.3
12	60.6×	50.0	60.6×	45.5	60.6×	41.0
15	65.2×	53.0	65.2×	50.0	65.2×	45.5
20	72.7×	60.6	72.7×	53.0	72.7×	50.0
25	80.3×	65.2	80.3×	60.6	80.3×	53.0
30	91.0×	72.7	91.0×	65.2	91.0×	60.6
40	100.0×	80.3	100.0×	72.7	100.0×	65.2
50	116.7×	91.0	116.7×	80.3	116.7×	72.7
60	130.3×	97.0	130.3×	89.4	130.3×	80.3
80	145.5×	112.0	145.5×	97.0	145.5×	89.4
100	162.0×	130.3	162.0×	112.0	162.0×	97.0
120	194.0×	130.3	194.0×	112.0	194.0×	97.0
150	227.3×	181.8	227.3×	162.0	227.3×	145.5
200	259.0×	194.0	259.1×	181.8	259.1×	162.0
300	291.0×	218.2	291.0×	197.0	291.0×	181.8
500	333.3×	248.5	333.3×	218.2	333.3×	197.0

取自富拿歐卡畫布規格

畫布主流為F SIZE

畫布分為F、M、P及S SIZE等尺
寸。F為人物畫、M為海景畫、P為
風景畫，但其實也沒有必要將尺寸
與主題強制配合。S為正方形尺寸
的畫布，可讓作品在鑑賞時看起來
較大，可用在畫展時。主流的F
型，市面上販售的平板型畫布幾乎
都是此類型。M.P型大多須要特別
下單訂作，也有橢圓及圓型等變化
型。將木板切除攤開畫布，也可作
成變化型畫布。有些畫材店可接受
100號類大型畫布之訂作。

畫布用具

攤平畫布、固定畫布的工具

所謂的畫板，便是將畫布緊緊拉開表面不可呈鬆弛狀，用鋼釘定在木框上。自己也可以製作小型的畫布。製作畫布前請先準備好拉開畫布的鉗子，鋼釘，以及打鋼釘的小鐵鎚，及拔釘器。

選擇雨天時攤開畫布紙

布類具有過水則延伸，乾燥後更恢復原有形狀的性質。雨天時空氣中濕度較高，畫布較易延伸，畫布不易鬆弛容易攤開。此時也可事先製作幾張畫布。

**D&B畫布釘
D&B畫布釘大型作品用**

鐵製300g＝各420丹（巨幅作品用也相同）
土井畫材中心

D&B畫布鐵鎚，畫布拔釘器

● 畫布鐵鎚＝ 1,500
● 畫布拔釘器：特殊鋼製＝ 750。土井畫材中心

HOLBEIN畫板鉗

NO.3：鍍鑄鎳＝ 2,000。NO.5：壓鑄鋁製；12cm含橡皮＝ 5,800。NO.10：鍛造＝ 3,500。
● NO.15：鍛造含橡皮＝ 4,500。 NO.20：黃銅製： 8,800。
HOLBEIN畫材

D&B畫板鉗101

壓鑄製＝ 2,600。土井畫材中心

CAM畫布釘

鐵製，60g＝ 170。470g＝ 800。4kg＝5,500。
藝術家

HOLBEIN畫布釘

畫布釘（鐵製鍍鉛）：100g裝＝ 180。500g裝＝ 580。4kg裝＝ 3,500。HOLBEIN畫材

**HOLBEIN畫板鐵鎚
畫板拔釘器**

畫板用鐵鎚含拔釘器：鍍鉻＝ 1,250。
畫板拔釘器＝ 550。HOLBEIN畫材

彩色鐵釘

如果畫板側面也以彩色圓案展示時，可添上象牙白顏料加以展示。
SUS 430：100g裝＝ 1,000。日本畫材工業

鐵釘

SUS430：100g裝＝ 900。日本畫材工業

**文房堂 畫板釘
鐵、白鐵**

鐵製500g＝ 730。1kg＝ 1,380。
白鐵製100g＝ 900。文房堂

攜帶型畫板夾

● 將兩片畫板夾成一片，可當提拿手把用的夾子。
一個＝ 1.200。丸善美術商事

夾子類

郊外寫生時，將兩片顏料未乾的作品正面相對夾住，
又避免顏料在搬運過程中不會彼此沾到時，夾子的角
色便更顯得重要。畫板一邊使用一個夾子便很穩定，
最好是四個一組一起使用。也有人會在畫板的四個角
落插上四個墊腳。

畫板對摺固定器

● 野外搬動畫板時便利的兩摺木框用固定器
金屬製，2個一組＝ 3,600。HOLBEIN畫材

HOLBEIN M畫板夾

金屬製：小，0～20號用4個一組＝ 600。大25
～130號用4個一組＝ 750。HOLBEIN畫材

HOLBEIN 畫板夾F

● 金屬製，4個一組＝ 3,500。HOLBEIN畫材

D&B 畫板夾

4個一組＝ 550。土井畫材中心

HOLBEIN 彩色M畫板夾

金屬製，3色（黑、紅、黃）4個一組＝ 600。
HOLBEIN畫材

HOLBEIN 金屬夾

● 金屬製，4個一組： 200。HOLBEIN畫材

文房堂 新型畫板夾

一般用，4個一組＝ 600。大型作品用。4個一
組＝ 750文房堂

HOLBEIN 畫板夾 NO.1B

● 金屬製，4個一組＝ 1,350。HOLBEIN畫材

畫架

〔室內用大型畫架〕

HOLBEIN 阿德烈畫架

● 60號型畫架：專家用高級品，高度252～
308cm。寬80CM，深度80cm，直到F120號
可製作。材質；橡木可上下移動；可由操縱桿
調整角度＝ 485,000。
50號型畫架：60號型的姊妹品，高度238～
288cm，寬72cm，深度76cm，重量55kg＝
395,000。HOLBEIN畫材。

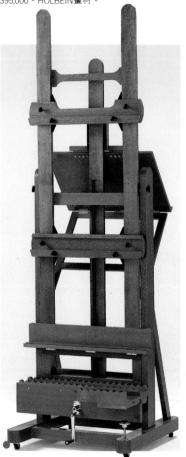

LAMPLANT 阿德烈畫架133

桃木製高度145cm，寬55cm，到F60號。中型
畫架＝ 43,000。Reyal TALENS
（TALENS JAPAN）

TALENS WR 畫架D

● 洋核桃木製，高度230CM，寬70CM，直到
F100號可製作。含畫板日本畫也可使用。
108,000。TALENS JAPAN

D&B可調式畫架RECT100

● 可對應小作品到直F100號的作品。用操縱桿
即可調整畫布位置。高度125CM～195CM，寬
63CM。深度＝58CM＝ 100,000。土井畫材中
心

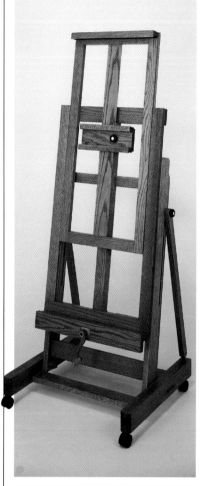

D&B可調式畫架RECT 80

● 電動式畫架調整畫架位置相當容易。
高度114～175CM，寬52CM，深度50CM。
180,000。土井畫材中心

D&B可調式畫板 RECT60

不使用時收納簡便。直到F60可製作。
紅橡木材添上氨基甲酸乙酯。高度107～
172CM，寬47CM，深度50CM＝ 55,000。土井
畫材中心

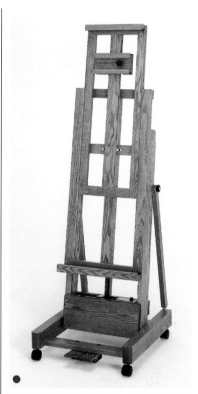

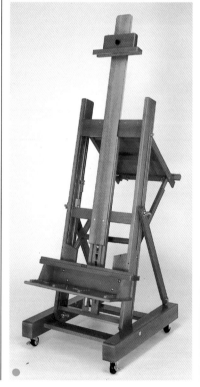

〔室內用小型畫架〕

文房堂ULTRA畫架　德拉克斯50

● 可放置調色板等繪畫相關工具，簡易型室內畫架。
榆樹製，高度180CM，寬59CM，深度60CM＝25500文房堂。

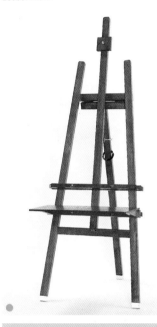

義大利式畫架M-11D（義大利）

附工具架。有前傾功能。收納不佔空間的三腳架式。棒木製，高度245～170CM，寬66CM，深度76CM。　　　　　　　　　　　　　M
-11D＝24000。M-9D＝28000。 M-32＝16000。
MABEFU（文房堂）

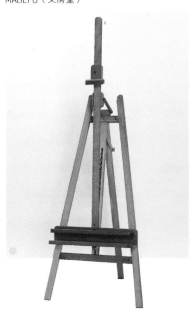

文房堂　超級設計家畫架

● 高度180CM，寬65.5CM，直到F60號，可以製作。材質：木製＝32000。文房堂

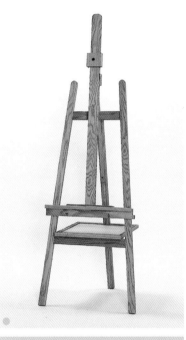

藝術家畫架

● 半圓型造型加上天然木紋的質感，超越畫通才領域，給予人們整體的室內裝飾感。
最大高度140CM，寬40CM，材質：橡才＝48000。藝術家

HOLBEIN阿德烈畫架

可調式B：高度127～267CM，寬61CM，深度65CM，直到100號可以製作，材質：堅木，重量18g＝56000。HOLBEIN畫材

藝術家阿德烈畫架　基本型

按押設計型畫架的簡便型畫布，角度可調整。
最大高度171.2CM，寬50CM，深度59CM，材質：南洋木材＝36000。藝術家

藝術家阿德烈畫架　正方型

最大高度235～136CM、寬60CM，深度60CM，材質：山毛＝84000。藝術家

Selye　阿拉斯塔設計畫架（美國）

● 2型：高度55CM＝9600。● 4型：高度116CM＝21000。 ● 6型：高度172CM＝27000。材質：白像木。　MARUOKA工業

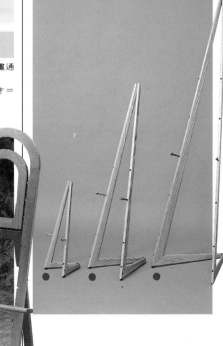

畫架

〔攜帶型畫架〕

HOLBEIN金屬製畫架

● new silver畫架NO133：鋁製，3段式，角型腳銀色：到F30號橫可製作。摺疊村法56CM，重量980G＝ 7,000。
NO.13：鋁製，3段式，圓型角銀色，到F30號橫可以製作摺疊尺寸56CM，重量650g＝5,200。HOLBEIN畫材

HOLBEIN 攜帶式木製畫架

P4B畫架：2段式，可製作到F30號。摺疊尺寸41CM，重量640g＝ 3,700。
P5B畫架：2段式，可製作到F30號。摺疊尺寸70CM，重量1100g＝ 5,300。
P6B畫架：2段式，可製作到F30號。摺疊尺寸82CM，重量1300g＝ 5,700。
P5H畫架：2段式，可製作到F30號。摺疊尺寸70CM，重量1100g＝ 4,800。
P6H畫架：2段式，可製作到F30號。摺疊尺寸82CM，重量1300G＝ 5,300。HOLBEIN畫材

朱利安素描盒

● 含顏料箱的畫架，朱利安公司的技術提攜品。
朱利櫻製，製作時的高度150CM，摺疊時54.5CM，重量4.4kg＝ 48,000。專用提袋＝3,980。文房堂

伊東屋雷歐那魯得畫架（義大利）

不鏽鋼製，高度163cm，折疊高度71cm，寬60cm×深度53cm重量1.9kg＝ 8,000。
5色（黑、白、紅、綠、黃）。FOOM（伊東屋）

D&B郊外用畫架5EC

● 製作時高度121.5CM，摺疊高度685CM，重量1000g，材質：樺木＝ 5,300。土井畫材中心

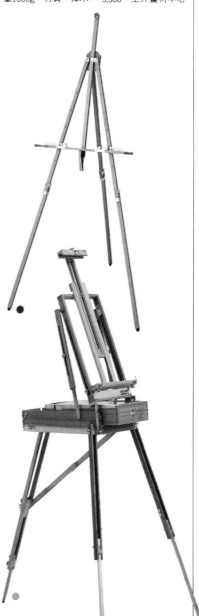

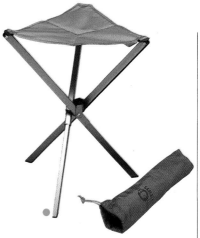

ROLL 亞茲爾（美國）

鋁製，高度50CM×深度35CM×寬40CM＝3,200。文房堂

修邊椅

● 鋁製&尼龍製，高度40CM，重量531g＝4,100。文房堂

選購畫架的重點

由於會有站立繪畫的情況，可依畫面為中心將視線收到畫面上，再視，其高度狀況實際調查高度為佳。特別是野外繪畫用畫架必須將重量列為考慮重點。雖然可分為輕便式的金屬導管架，但其穩定性如何以及延長腳的關節是否牢靠都須確認清楚。野外吹起強風時，可在畫架中心綁上石頭以防止畫架被強風刮倒。

畫材收納袋

由於油彩用具也有重量，所以收納時盡可能節省重量，無須添加不必要的物品以保持暢快整理的原則。選擇收納方便，附口袋的收納袋，可將小東西放進口袋中，拿取較方便。以放置畫材為目的而製作的手提袋，此類型手提袋擁有可收納旅行時生活必須品的強大收納空間，是種極方便的手提袋。

〔收納袋〕

密涅瓦藝術家提袋

● 附有可收納繪畫中未乾畫板的袋子。完全防水尼龍製（綠、淺茶色、黑色）F6號用（NA-6）＝5,400　。F8號用（NA-8）＝6,600。F10號用（NA-10）＝7,300。細川商會

密涅瓦齒條背包

搭配畫布尺寸可自由調整大小。附二條開放式拉鍊。完全防水尼龍製（綠、淺茶色）、F6、F8號併用（LS-6/8）：F8號4張收納＝ 7,000。F8、F10併用（LS-8/10）＝8,000。細川商會

密涅瓦藝術型提袋SK

素描簿、畫板（F6用2，F8用4張），顏料可簡便收納的設計。手提袋、背包併用，適合旅行用的背袋。F6號用（MR-6）＝ 7,500。F8號用（MR-8）＝ 8,500細川商會。

密涅瓦背包

野外寫生用背包。背部、肩帶使用採畫板收納及畫布收納隔離方式。完全防水尼龍製（黑、深藍）。F6號用（MR-6）＝ 7,500。F8號用（MR-8）8,500。細川商會

密涅瓦年輕藝術家袋子

各尺寸皆可將4張畫板收納在小袋子中。附肩帶（F6、F8可取下）。附外層口袋。完全防水尼龍製（綠、淺茶色、黑）。F4號用（S-4）＝3,400。F6號用（S-6）＝4,600。F8號用（MR-8）6,200。細川商會

HOLBEIN多層功能提袋

可當手提袋、肩袋、背包多功能寫生袋。帆布製防水。基本品，帆布製防水。茶色，F8號＝5,300。氯磺化聚乙烯合成像膠製，茶色，橄欖綠8號＝ 4,800。HOLBEIN畫材

〔畫布、畫板袋〕

密涅瓦彩色畫布袋

可分為F6～F10等類型的輕便畫布袋。也可當肩袋使用。綿質帆布製（紅、黑、深藍、白）。F6用（YC-6）＝ 1,500。F8用（YC-8）＝ 1,800。F10用（YC-10）＝2,200。細川商會

HOLBEIN　畫板袋

● 尼龍製，收納F8號乙張＝ 1,450。HOLBEIN畫材

文房堂畫板袋

文房堂畫板袋加蓋防水加工尼龍製提袋。可當手提袋亦可當肩袋。F6號＝ 1,500 。円。● F8號＝1,550。F10號＝ 1,650。F50號＝ 6,150。文房堂

密涅瓦新式寫生袋

MO-158CARTON，畫板、寫生簿、畫箱，F15號畫板完全收納袋。完全防水尼龍製（灰、深藍色）＝ 6,300。細川商會

HOLBEIN畫板袋

尼龍製，86×63×5CM＝ 1,800。塑膠製，114×92CM＝ 1,250。HOLBEIN畫材

文房堂畫板袋

輕便，可摺疊不佔空間。防水加工尼龍製，附拉鍊。　　　　　●B3＝ 1,100。B2＝ 1,400。B1＝2,150。文房堂

畫材收納櫃

畫材增多也不會找不到

油畫的材料、工具等小東西，變化型畫材衆多，收納整理則令人相當頭疼。準備一個畫材收納櫃，將畫材整齊地收納，繪畫時馬上就可找得到，大大地提昇了繪畫效率。像一些長畫筆、畫用液等瓶瓶罐罐，體積較大的東西取出亦較方便。不管是坐著畫或站立繪畫，都可找到可放置調色盤的地方。如果抽屜與畫材的尺寸符合，便可安心地使用妥善地將畫材整理收藏起來。

文房堂 Amuse畫材收納櫃

栓材，烤漆，高度27.7cm，深度22.2cm，寬43cm＝ 17,000。文房堂

阿德烈藝術畫具收藏櫃

●本體以天然木紋紙貼皮。大理石調色板，附腳輪。高度75CM、深度41.5CM，寬77CM＝105,000。藝術家。

TALENS 畫架收納櫃

南洋材製，附畫架。高度134CM，深度44CM，寬53CM＝ 78,000，可製作到直F100號。TALENS JAPAN

藝術家阿德烈畫材收納櫃 克雷皮歐斯

●畫架、桌子、畫材收納櫃、凳子合爲一式之整體設計收納櫃。也可當成工藝品。
天然木紋（栓材），附腳輪。高度60CM，深度59CM，寬35.5CM＝ 76,000。藝術家

HOLBEIN阿德型畫材收納櫃NO.3

●高度65CM，寬57CM，深度37CM，使用堅木材製造，烤清漆＝ 80,000。HOLBEIN畫材

D&B阿德烈畫材收納櫃410

●白蠟樹製，尿烷烤漆，高度65CM，深度29CM，寬27CM＝ 45,000。土井畫材中心藝術家阿德烈畫材收納櫃

藝術家阿德烈畫材收納櫃 克斯托拉

●本體：天然木紋突板，上層板：白蠟木材，精緻製陶術。附大理石畫板、附腳輪。高度75CM，深度42CM，寬88CM＝ 180,000。藝術家

混色狀態一目了然的大理石

可放置洗筆器及調色板的上層桌面板。
（滑動面板也可當成調色板使用）

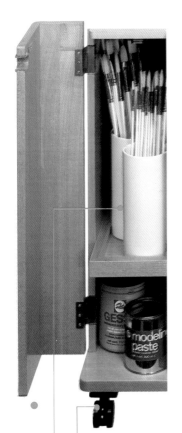

收納櫃

附加彈簧，採用不傷地板的
塑膠製腳輪。

畫筆可收納在圓筒罐中，擺置在
櫃子的架子上。

可將爲數衆多的顏料及畫筆分類整
理的五段式 小抽屜。

可收納大型畫用液及資料的大抽屜。

畫具組合

初學者可安心使用的畫具組合

對剛開始畫油畫的人而言，畫具組是便利且必要的，在眾多畫材中不須特別繁鎖地挑選，只須各買一種，但必須注意價格的高低依預算採購價格保守到高級品的畫具。油畫組合是美術店或批發商將各種畫材，及顏料組合成套，但大都是原裝組合。如果各位讀者只

想準備畫油畫的最低底限必備用品時，準備好畫筆4～5枝、12色顏料組合、厚紙板架、繪畫油、松節油、畫布即可。當適應畫材後，便可逐漸增加一些必要的畫材了。

文房堂油畫顏料組合

● A2組合內容：胡桃木製寫生箱，兩摺圓型調色板，ARTISTS油畫顏料A12色，畫用液、油壺、豬毛筆5枝、狸毛筆兩枝、畫刀、洗筆器、清洗劑、木炭、手提式吸塵器（額外）調色刀、畫布＝ 31,000。
A4組合內容：胡桃木製寫生箱，方型調色板，ARTISTS油畫顏料MINI22色。畫用液、油壺、豬毛筆4枝、狸毛筆1枝、貂毛筆3枝、畫刀、洗筆器、畫板＝ 36,250。文房堂

伊東屋　油畫顏料組合＝6種

組合內容：寫生箱（文房堂，CAM）調色板，油畫顏料10～12色，畫用液、油壺、豬毛筆4枝、畫刀、毛刷清潔器，其它＝ 11,500～21,300。伊東屋WINTON OIL

彩色組合（英國）

畫廊組合：WINTON OIL COLOR 10色，畫用液乙種、筆兩枝、塑膠製調色板、油壺、附畫板＝ 6,500。
SAND LINGAM組合：簿型外盒，WINTON油彩10色、畫用液二種、筆兩枝、塑膠製調色板、木炭、油壺、畫板＝ 11,000。WINDSOR & NEWTON（MARUMAN，文房堂）

HOLBEIN油～ST組合

● 組合內容：寫生箱，調色板，油畫顏料12色、畫用液、油壺、豬毛平筆5枝、豬毛圓筆2枝、畫刀類、攜帶式毛刷清洗器容器裝，木炭、畫布、技巧畫＝ 22,300。
DX組合：寫生箱、調色盤、油畫顏料12色，畫用液、畫架畫布＝ 32,300。
EX組合：組合內容：寫生箱、調色板、油畫顏料12色、畫用液、畫架、畫板＝ 42,600。
HOLBEIN畫材

TALENS ART LASSON　油畫組合

組合內容：錄影機、油畫顏料、畫筆、畫用液、畫刀、木製調色盤、油壺等。
A：LAMPLANT油畫顏料組合＝ 37,000。
● B：梵谷油畫顏料組合＝ 32,000。
C：NOBELL油畫顏料組合＝ 8,500，NOBELL TALENS JAPAN。

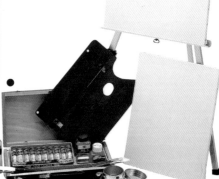

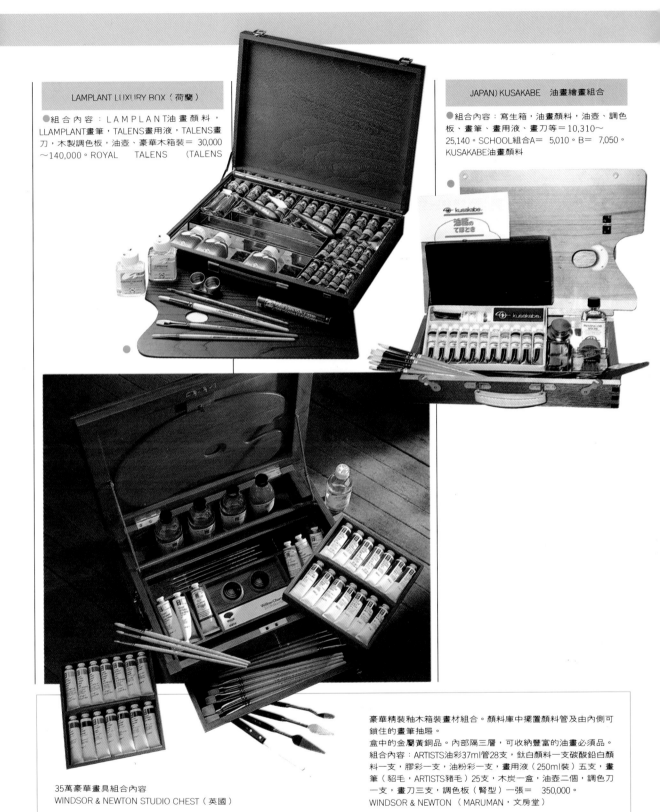

LAMPLANT LUXURY BOX（荷蘭）

●組合內容：LAMPLANT油畫顏料，LLAMPLANT畫筆，TALENS畫用液，TALENS畫刀，木製調色板，油壺、豪華木箱裝＝30,000～140,000。ROYAL TALENS（TALENS

JAPAN）KUSAKABE　油畫繪畫組合

●組合內容：寫生箱，油畫顏料，油壺、調色板、畫筆、畫用液、畫刀等＝10,310～25,140。SCHOOL組合A＝5,010。B＝7,050。KUSAKABE油畫顏料

豪華精裝釉木箱裝畫材組合。顏料庫中擺置顏料管及由內側可鎖住的畫筆抽屜。
盒中的金屬黃銅品。內部隔三層，可收納豐富的油畫必須品。
組合內容：ARTISTS油彩37ml管28支，鈦白顏料一支碳酸鉛白顏料一支，膠彩一支，油粉彩一支，畫用液（250ml裝）五支，畫筆（貂毛，ARTISTS豬毛）25支，木炭一盒，油壺二個，調色刀一支，畫刀三支，調色板（腎型）一張＝350,000。
WINDSOR & NEWTON（MARUMAN，文房堂）

35萬豪華畫具組合內容
WINDSOR & NEWTON STUDIO CHEST（英國）

創意工具

當油畫顏料管的顏料快用盡時，顏料便不容易擠壓出來。即使擠顏料只是件微不足道的手續，但若過程不是很順利的話很容易影響作畫的情緒。這章以探討幫助繪畫進行的小物件。洗手劑可去除沾到手的顏料，

稱得上是繪畫之友。阿德烈木板格靠在牆壁時可當大型作品的畫架，也有收納盒的機能。可代替顏料箱當收納小東西的置物箱。腕鎮為繪畫的傳統工具。

壓管器（美國）

將殘留的顏料全數擠出的器具。
● 塑膠製，125×125CM＝ 1,800。KUSAKABE 油畫顏料

D & B顏料鉗夾

● 將已黏住的蓋子輕易打開的工具。特殊鋼製。4×13CM＝ 950。土井畫材中心＝950円。土井畫材中心

文房堂 繪畫車

● 可背被，可拉、可座附椅子及推車防水尼龍製袋子。8號用＝ 23,300。10號用＝ 23,700。文房堂

朝日KUSAKABE洗手劑

● 油畫顏料用洗手劑。寫生旅行時將沾手的顏料洗淨極為便利。

ART SHELL （英國）

250ml＝ 1,000。去除沾到手的顏料污垢。windsor & newton

〔功能袋〕

手提包式手納袋

鋁製。手拉式、背包式、輪動式一台三用。F10號畫布二張裝附袋子。高度82，寬 38，深度，14CM長度到F25＝ 21,000。TALENS JAPAN

摺疊椅

鋁製。高度80，深度30，寬30CM。行李架、背包、椅子一台三月。F8號畫布兩張附袋子＝18,000。TALENS JAPAN。

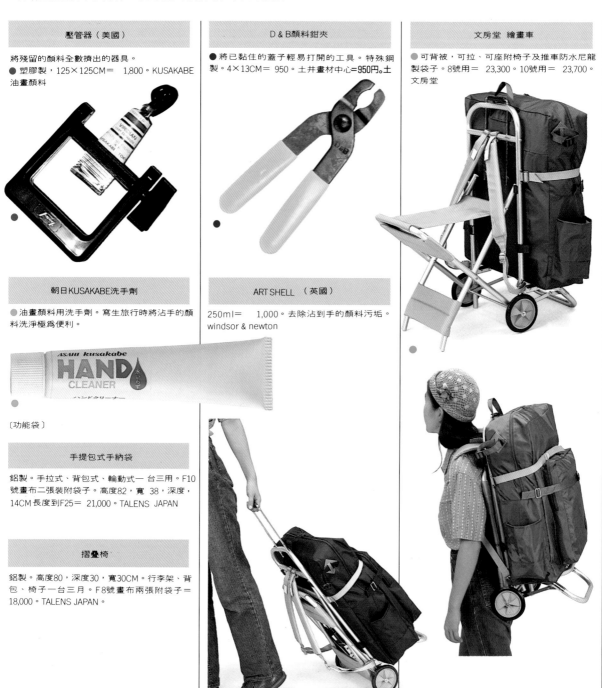

細部描畫點、線時固定手腕的工具

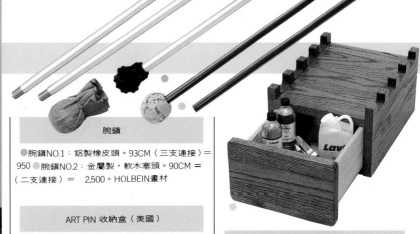

腕鎮

●腕鎮NO.1：鋁製橡皮頭。93CM（三支連接）＝950 ●腕鎮NO.2：金屬製，軟木塞頭。90CM＝（二支連接）＝ 2,500。HOLBEIN畫材

ART PIN 收納盒（美國）

將油畫顏料及畫筆機能性收納
●8566（HIP-ROOF BOX）40×25×21.9cm，三段式畫具盒＝ 9,600。 ●8309(THREE TRAY) 38.8 ×21.3×18.8CM，三段收藏盒＝ 4,800。 ●8199(ONE TRAY) 32.5×18.1×14.4CM，一段式 收納盒，簡便型＝ 3,000。LARTPIN（藝術家）

D&B ADRON 阿德烈方格盒

●白蠟木，高度２０×寬３０×深度４０CM＝42,000。可當畫架、收納箱。二個一組。土井畫材中心。

〔水彩拼貼技法大全〕

作者：哲羅德・布羅門　定價：650元

這是一個原創、大膽又有趣的工作坊，教你如何掌握拼貼技法以創造出更佳作品。哲羅德・布羅門是國外知名的藝術教育者，他示範了拼貼如何幫你創造出生動的構圖、加強紋理、發揮線條特長及拯救失敗作品。

同時他也解釋如何有效舖壓紙和水彩紙去創造強有力的個人陳述。

當你掌握住拼貼技法並了解這個新技法的各種可能後，你可以以把水性顏料伴隨拼貼使用或單獨使用。

把新生命注入，如水、樹葉、天空、岩石、人造建築等各類主題中。

是您不容錯過的好書。

北星圖書公司★新形象出版

強力熱賣中

從事美術、設計類學生的最佳工具書。

繪畫技法 精選叢書

北星圖書公司・新形象出版

日本美術學員的最佳教材。

北星圖書公司・新形象出版

精緻手繪POP叢書目錄

POINT OF
PURCHASE

名家創意 設計

海報 包裝 識別

北星圖書
新形象
震憾出版

名家・創意系列 ❶

識別設計

——識別設計案例約140件

◎編輯部　編譯　◎定價：1200元

　　此書以不同的手法編排，更是實際、客觀的行動與立場規劃完成的CI書，使初學者、抑或是企業、執行者、設計師等，能以不同的立場，不同的方向去了解CI的內涵；也才有助於CI的導入，更有助於企業產生導入CI的功能。

名家・創意系列 ❷

包裝設計

——包裝案例作品約200件

◎編輯部　編譯　◎定價800元

　　就包裝設計而言，它是產品的代言人，所以成功的包裝設計，在外觀上除了可以吸引消費者引起購買慾望外，還可以立即產生購買的反應；本書中的包裝設計作品都符合了上述的要點，經由長期建立的形象和個性對產品賦予了新的生命。

名家・創意系列 ❸

海報設計

——海報設計作品約200幅

◎編輯部　編譯　◎定價：800元

　　在邁入已開發國家之林，「台灣形象」給外人的感覺卻是不佳的，經由一系列的「台灣形象」海報設計，陸續出現於歐美各諸國中，為台灣掙得了不少的形象，也開啟了台灣海報設計新紀元。全書分理論篇與海報設計精選，包括社會海報、商業海報、公益海報、藝文海報等，實為近年來台灣海報設計發展的代表。

水彩篇
Water color painting

向畫材店請教
購買畫材的建議

透明水彩或不透明水彩

許多人在中、小學時都曾一度擁有水彩顏料。而長久以來對想開始學畫的人而言也是由此開始著手準備。輕便、價廉的水彩為許多人所喜愛。但是,相信也有很多人對該選擇透明水彩或不透明水彩而大傷腦筋。宮內先生則建議「最重要的一點是找出自己想著繪畫的題材。列舉喜歡的畫家參考畫集,便較容易建議了。」(世界堂)

像迪菲及世染奴般輕妙的水彩畫法則使用透明水彩,伍赫及魯歐般的強烈色彩表現,則趨向於不透明水彩。如果清楚地知道作畫的題材,選擇畫材則容易多了。

透明水彩

檸檬畫翠的岩瀏先生指出「透明水彩顏料不常混色,以基本12色即可作畫,顏色當然是愈多愈好。」透明水彩的魅力在於即使反覆上色也可表現透明般的顏色變化。即使混色過度也不失原有的透明感及發色性」

固體透明水彩

基本上固體的顏料也是管裝。管裝顏料比固體顏料較容易溶解。當然固體顏料用水即可輕易溶解。

沼岡先生(伊東屋)「將固體水彩放在口袋也不佔位置,建議畫者購買一萬丹左右的產品。

一整套的功能型顏料組合包含了水筒、洗筆器、畫筆、顏料,攜帶便利。不論何時何地皆可作畫。似乎有許多喜歡繪畫的上班族出差時經常去找畫材。

有些畫者將管裝的透明水彩顏料擠在調色盤上當成固體顏料使用。但有些歐洲廠商的技術開發者則認為顏料乾掉後便不能與水溶解,而認為還是不要全數擠出為妥。而畫家卻認為目前原有的使用情況並無不妥。也許是因觀念上有所差別而採的位置亦有所不同,因為歐洲並沒有販售如日本般色格眾多的調色盤之故。

畫筆

用清水即可輕鬆地將水彩顏料沖洗掉。但如油畫般準備大量水彩筆亦可。如果不將預算問題考慮在內，若以筆腰強度‧顏料吸收度‧筆穗控制為評價的話，黑貂毛製毛畫筆可稱為上上選。

藤本先生（RAPIS RASULI）「可以的話可以買最上品的哥林基斯，或者是較次級的貂毛筆，如果無充裕的預算的話，也可用日本畫用畫筆即可。」

宮內先生（世界堂）「準備1～2枝便足夠了。與其購買太多無用的畫筆倒不如買上1～2枝較高級的貂毛筆即可。」

岩瀏先生（檸檬畫翠）「畫筆可稱得上是透明水彩的生命，最好是購買好一點的畫筆。」

沼剛先生（伊藤屋）「貂毛畫筆最受畫者歡迎。有許多人剛開始由合成毛及混毛筆或松鼠毛畫筆開始學起，用慣後再進級較高級的貂毛筆。筆桿上若有動物的圖案選購時便方便許多了。」

中村先生「即使相同的名稱，也不見得品質會一致，而一枝一枝有所不同」（卜松）。由於是高價位物品，店方允許讓客戶沾水測試。千萬不可因為懶惰而忽略了選筆的重要性，請各位讀者務必謹慎行事。

水彩畫紙

任何繪畫用紙都可畫水彩。如果是較正統的當然是採用水彩專用畫紙為佳，但畫紙種類繁多令人相當困惑。

藤本先生（RAPIS RASULI）「剛開始聽到品質好的畫紙半裁，大約 500～ 600之間的人皆相當吃驚。所謂半裁般大小建議最好採用小尺寸的CANSON薄墊。由於種類眾多無法一言以蔽之。想要了解效果好壞，最好是實際描畫便可知道了。」岩瀏先生（檸檬畫翠）「我想建議各位初學者繪畫要重質不量，即使是粗略的上畫也要選擇品質佳的畫紙，因為品質好的畫紙較不易起。」

水彩畫家最常用的畫紙大多是傳統的歐洲畫紙。此類畫紙的價格比國產的畫紙較高，但繪畫的效果及發色度評價極高。紙張較厚屬高級品，即使以泡洗後仍可重新使用。

（取材自伊東屋，上松、世界堂、檸檬畫翠、RAPISLASULI編輯整理）

透明水彩顏料
〔顏料管（國產）〕

利用畫具、水和筆熟練創作而成的藝術

學校的美術課時便有教授水彩畫；對我們而言這或許是最常接觸的畫材吧。而水彩顏料中也分為透明水彩顏料及不透明水彩顏料兩種。學校課程中所使用的屬中間性顏料適用於兩者，不透明顏料的歷史久遠，油畫顏料的基本蛋彩顏料也屬以水溶解的不透明顏料。透明顏料為英國工業革命以後的發達物。與油畫顏料比較起來管子較小，用水稀釋後俱有獨特新穎的發色效果。

透明水彩與不透明水彩的不同點

就材料而言，調配色料時使用較多的阿拉伯樹膠者為透明水彩，反之則為不透明水彩，透明水彩使用的色料粒子較小，其中添加水溶性佳的甘油，顏料可薄薄地覆蓋在畫面上。塗在底層的水彩會透過上層的水彩產生混色的效果。

〔透明水彩顏料〕

下層的顏色透過上層顏料達到雙重混色效果

〔不透明水彩〕

上層的顏料覆蓋住下層顏料。

※管子以原尺寸刊載。

朝日KUSAKABE專家用透明水顏料

● 2號管共90色＝ 140～ 320。5號管共90色＝ 310～ 720。
2號管箱裝組合：12色＝ 1,600。18色＝ 2,500。24色＝ 3,500。
● 36色＝ 5,400。90色＝ 16,000。
5號管箱裝組合：12色＝ 3,700。朝日顏料

HOLBEIN透明水彩顏料

● 2號管共84色＝ 140～ 320。5號管共84色＝ 310～ 720。2號管組合：12色組合＝ 1,600。
● 18色組合＝ 2,500。24色組合＝ 3,500。30色組合＝ 4,700。84色組合＝14,000。5號管組合：12色＝ 3,700。HOLBEIN工業

〔暈染效果〕
□ 用水即可調整水彩顏料的深淺色。
△ 不透明水彩可用白色顏料製造三色效果。

□ △

NOVEL　透明水彩顏料

● 5ml管共60色＝　140～　240。12色組合＝
1,600。18色組合＝　2,500。

● 30色組合＝　4,000。　TALENS JAPAN。

文房堂 ARTIST水彩顏料

● 2號管共84包＝　140～　320。2號管組合：12
色＝　1,600。18色＝　2,500。

● 24色＝　3,500。30色＝　4,600。60色＝9,500。

● 84色＝　14,000。S-22色＝　4,300文房堂

〔渲染效果〕
在最初上色的顏料未乾時便重覆塗上第二層顏
料。

可看到下層顏料的透明效果

1 首先，塗上明亮的顏色、待乾。

2，再上一層顏料，便呈現出如貼上玻璃紙般的
混色效果。

選自文化系列〔水彩描畫風景〕

透明水彩顏料

〔顏料管（進口）〕

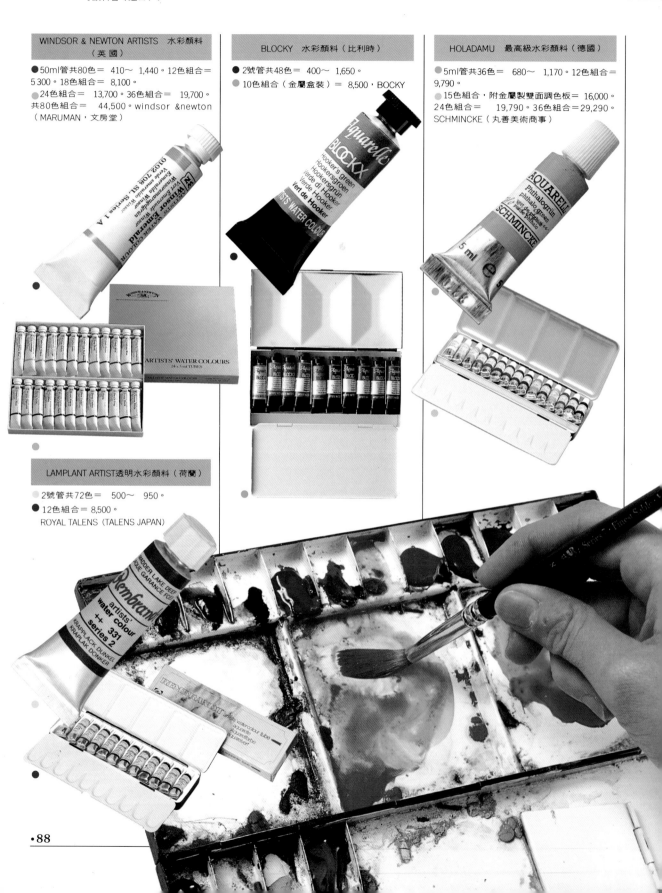

WINDSOR & NEWTON ARTISTS 水彩顏料
（英國）

● 50ml管共80色＝ 410～ 1,440。12色組合＝
5,300。18色組合＝ 8,100。
● 24色組合＝ 13,700。36色組合＝ 19,700。
共80色組合＝ 44,500。windsor ＆newton
（MARUMAN，文房堂）

BLOCKY 水彩顏料（比利時）

● 2號管共48色＝ 400～ 1,650。
● 10色組合（金屬盒裝）＝ 8,500，BOCKY

HOLADAMU 最高級水彩顏料（德國）

● 5ml管共36色＝ 680～ 1,170。12色組合＝
9,790。
● 15色組合，附金屬製雙面調色板＝ 16,000。
24色組合＝ 19,790。36色組合＝29,290。
SCHMINCKE（丸善美術商事）

LAMPLANT ARTIST透明水彩顏料（荷蘭）

● 2號管共72色＝ 500～ 950。
● 12色組合＝ 8,500。
ROYAL TALENS（TALENS JAPAN）

白色顏料

水彩顏料與油畫顏料一樣俱有數種類的白色顏料。透明水彩的代表性白色顏料為陶瓷白。就如同中國的白磁一般美麗又呈透明狀的白色顏料。透明水彩能夠完全表達紙的透徹感及質感，依目的將白色顏料調合在顏料中製造出中間淺色效果也不錯。

白色顏料的效果

使用透明水彩時，畫紙上留白，呈現出透明感的「白」為其基本表現，也有利用白色顏料塗白的表現。原本不透明的白色顏料，與透明色混合後便成為透明色了。在暗色上描畫新的顏料便是利用這種效果。

朝日KUSAKABE透明白

2號管＝ 140
5號管＝ 310。朝日顏料

朝日KUSAKABE磁白

2號管＝ 140。　5號管＝ 310。朝日顏料

WINDSOR & NEWTON ARTISTS　磁白（英國）

5ml管＝ 410。WINDSOR ＆ NEWTON
（MARUMAN，文房堂）

WINDSOR & NEWTON　磁白（英國）

8ml管＝ 280。WINDSOR ＆ NEWTON
（MARUMAN，文房堂）

BLOCKX 磁白（比利時）

5ml管＝ 400。BLOCKX（畫箋堂）

palican　中國白

50ml管＝280丹。7.5ml＝350丹。
palican（palican日本）

PELIKAN　磁白

2號管＝ 140。5號管＝ 310。6號管＝ 350。
HOLBEIN工業

LAMPLANT 磁白（荷蘭）

5ml管＝ 500。ROYAL TALENS（TALENS JAPAN）

NOVEL　磁白

5ml管＝ 140。TALENS JAPAN

文房堂　磁白

2號管＝ 140。6號管＝ 350。文房堂

HORAPAMU白（德國）

5ml管＝ 680。SCHMINCKE（丸善美術商事）

以深白色為背景描畫植物。

以白色顏料描畫白花。不透明白色顏料覆蓋住下層顏料的顏色。

取自文化系列「用水彩畫風景」

水彩用調色盤

調色盤可分為較堅固的金屬烤漆製及塑膠製。顏料管中的水彩顏料比油畫顏料較為濕軟，加水後顏色會變薄，易與鄰近的顏色混合。因此調色盤格子也層層隔離，方便取用。透明水彩顏料即使乾涸也容易與水溶合，事先將顏料擠到調色盤上讓顏料乾燥，繪畫時較方便。

金屬製摺疊調色盤

藝術水彩調色盤對摺型

鋁金屬製：M，-18，15.5×25CM＝ 2,600。MP-25，14×30CM＝ 3,330。藝術家

鋼鐵製調色盤對摺型

NO.250，17×20CM，16色用＝ 2,100● NO.350，20.5×21CM；18色用＝ 2,300。
● NO.500，22×25，24色用＝ 3,200。● NO.1000，27×30CM，24色用＝ 4,000。
NO.1100，27×30CM；30色用＝ 4,050。
NO.1200，27×30CM，36色用＝ 4,100。
文房堂

HOLBEIN水彩調色盤對摺型

鋼鐵製，21×19.5CM，12格＝ 1,000。鋁製，25×11CM，24格＝ 2,700。鋁製，30×13.5CM，30格＝ 3,300，金屬製烤漆，20×17CM，16格＝ 2,200。
金屬製烤漆，21×20CM，16格＝ 2,500。
金屬製烤漆，25×22CM，24格＝ 3,300。
金屬製烤漆，30×27CM，24格＝ 4,200。
HOLBEIN畫材

一片型調色盤

設計調色盤 P.P.製一片型

● 大：25×32.7CM＝600。 ・中：16.3×27.1CM＝ 400。・小：6.8×22.7CM＝ 120。HOLBEIN畫材

水彩調色盤一片型

苯乙烯製＝ 180。設計調色盤：P.P.製＝ 320。MICKY

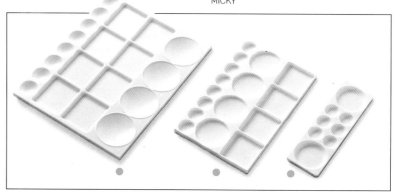

事先將顏料擠出較為方便使用水彩顏料

調色格分為12、18、24等格數，可將組合顏料的顏色數一一排列擠出。
將全數顏料擠出乾燥後，用含水的畫筆沾塗即可使用。依顏料性質而異有些顏料乾固後更不易溶解（如葡萄紫色及永久系的綠色等），使用時再擠即可。

事先將顏料管中的顏料擠出，待乾。有畫筆及水的話即可開始作畫。

若要大量使用時，可將顏料直接擠到畫紙上運用自如

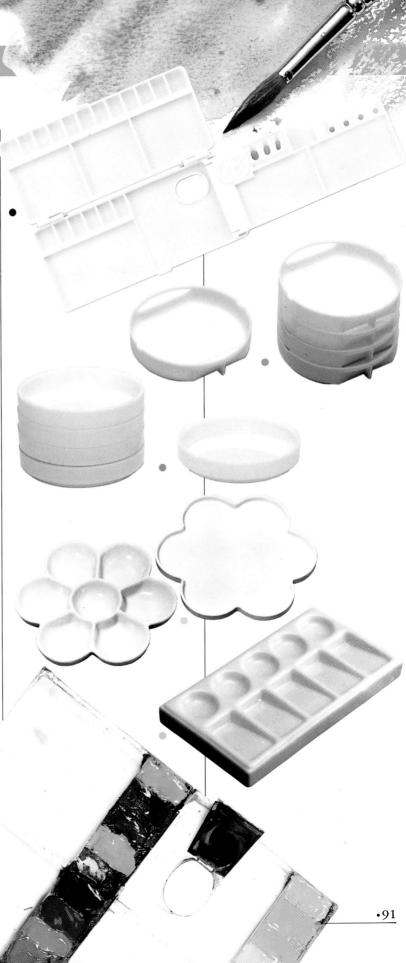

〔合成樹脂質輕適合寫生旅行〕

水彩調色盤對摺型

不鏽鋼製：12色用＝ 120。18色用＝ 200。
250。 ● 300。24色用＝ 350。 12色用＝
400。MICKY

藝術家水彩調色盤對摺型

塑膠製，12×26.5CM＝ 450。藝術家

〔溶解許多顏料時便利的畫皿〕

塑膠調色盤

重疊盤（5層）＝325丹～330丹。米奇

塑膠四調色盤

●NO.1圓皿（直徑8CM，附置筆器）＝ 60。
●NO.2圓皿（直徑8CM，附置筆器）＝ 60。梅
花型（直徑18CM，附蓋子）＝ 400。
HOLBEIN畫材

陶器皿調色盤

圓皿NO.1（直徑18CM）＝ 370。圓皿NO.2（直
徑15CM）＝ 230。圓皿NO.3（直
徑13CM）＝ 155。圓皿NO.4（直徑10.5CM）
＝ 115。
●菊花皿NO.5（直徑13CM）＝ 460。梅花型
NO.1（特大，直徑18CM）＝ 880。
梅花型NO.3（大，直徑16.5CM）＝ 850。梅花
型NO.3（中，直徑15CM）＝ 640。
梅花型NO.4（小，直徑12CM附蓋子）＝ 450。
梅花型NO.5（特小，直徑8.5）＝ 270。
●五角型（10×18CM）＝ 1,250，24格角型＝
1,400，瀨戶理化陶業

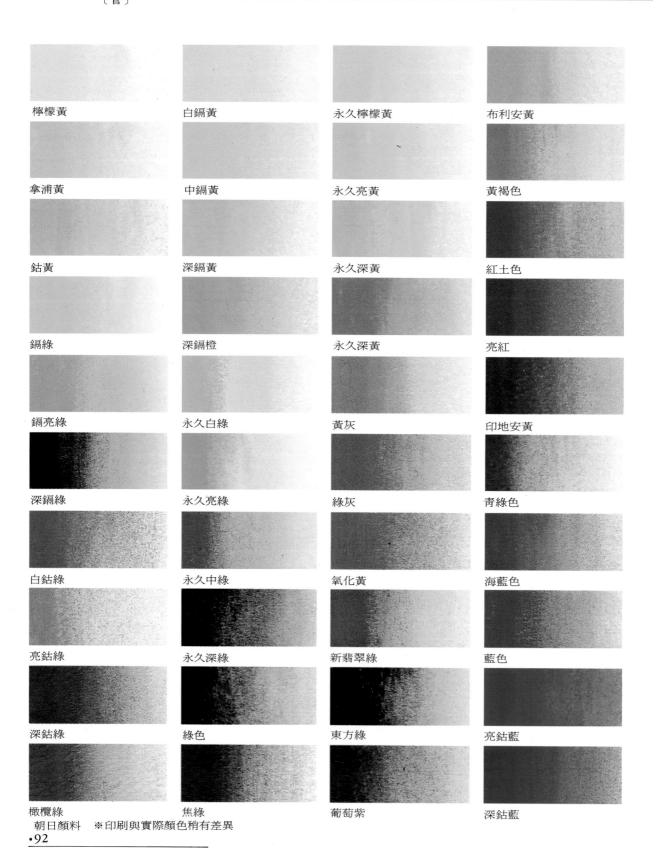

檸檬黃	白鎘黃	永久檸檬黃	布利安黃
拿浦黃	中鎘黃	永久亮黃	黃褐色
鈷黃	深鎘黃	永久深黃	紅土色
鎘綠	深鎘橙	永久深黃	亮紅
鎘亮綠	永久白綠	黃灰	印地安黃
深鎘綠	永久亮綠	綠灰	青綠色
白鈷綠	永久中綠	氧化黃	海藍色
亮鈷綠	永久深綠	新翡翠綠	藍色
深鈷綠	綠色	東方綠	亮鈷藍
橄欖綠	焦綠	葡萄紫	深鈷藍

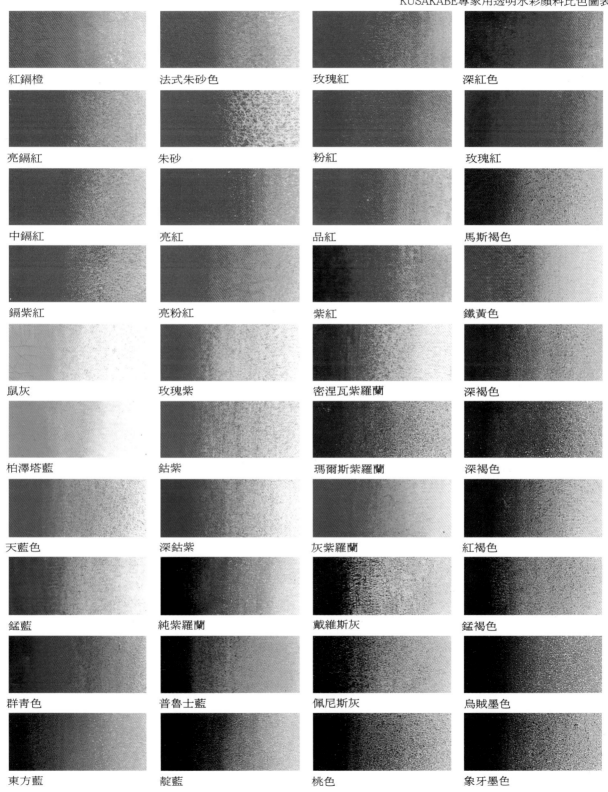

紅鎘橙	法式朱砂色	玫瑰紅	深紅色
亮鎘紅	朱砂	粉紅	玫瑰紅
中鎘紅	亮紅	品紅	馬斯褐色
鎘紫紅	亮粉紅	紫紅	鐵黃色
鼠灰	玫瑰紫	密涅瓦紫羅蘭	深褐色
柏澤塔藍	鈷紫	瑪爾斯紫羅蘭	深褐色
天藍色	深鈷紫	灰紫羅蘭	紅褐色
錳藍	純紫羅蘭	戴維斯灰	錳褐色
群青色	普魯士藍	佩尼斯灰	烏賊墨色
東方藍	靛藍	桃色	象牙墨色

固體透明水彩　　塑成固體的各色顏料

所謂固體式顏料，即是把水彩製成像阿拉伯橡皮章大小，如牛奶糖一般鬆軟的白吐司模樣，並將其水份去除，予以壓縮成為扁平的改良式水彩，如同管裝顏料一般可作單色顏料補充。對於少量使用水彩描繪，而畫具並不常更新的畫者來說，這倒是一項嶄新的突破，對顏料使用量大的人可選擇管裝顏料較為妥當。以往常會發生調和固體顏料時，其它顏料的顏色會弄髒固體顏料的表面。此時，便可先將最初溶解顏料的畫筆隔置一旁，利用別枝畫筆沾色後溶解在調色盤上混色，便不會沾到顏料了。

WINDSOR & NEWTON ARTISTS水彩顏料 （英國）

半磅共83色＝ 420～810。
12HS LIGHT BOX（半磅12色）＝ 6,800。24HS LIGHT BOX（半磅24色）＝ 12,600。
WINDSOR & NEWTON （MARUMAN，文房堂）

● 12HB手提盒（半磅12色）＝ 20,800。
16HB手提盒（半磅16色）＝ 24,000。文房堂

WINDSOR & NEWTON科特曼水彩顏料 （英國）

半磅共20色＝名 200。金屬箱：金屬箱、調色盤兼用，半磅24色＝ 5,850。NO.18：半磅18色，顏料管兩支。筆一支組合＝ 3,950。NO.24半磅24色組合＝ 4,850。
WINDSOR & NEWTON （MARUMAN，文房堂）

ROWNET ARTIST　固體水彩顏料（英國）

● 全磅12色BOX＝ 17,000，半磅12色BOX ＝ 13,000。16色BOX＝ 16,000。

● 24色BOX＝ 22,000。一小盒12色組合＝ 12,000。
補充用全 磅共31色＝ 1,000～ 1,400。
半磅共65色＝ 550～1,000。1/4磅共18色＝ 550～ 1,000。TALA ROWNEY （朝日顏料）

Rowney Georgian 固體水彩顏料 （英國）

普及型水彩顏料
半磅24色木製盒（陶器調色盤、筆2支、鉛筆、附海棉）＝16,000丹。20色裝＝4,100丹。24包裝＝5,400丹。袖珍型12色＝2,500丹。補充用半磅全33色＝各200丹。Taylor Rowney

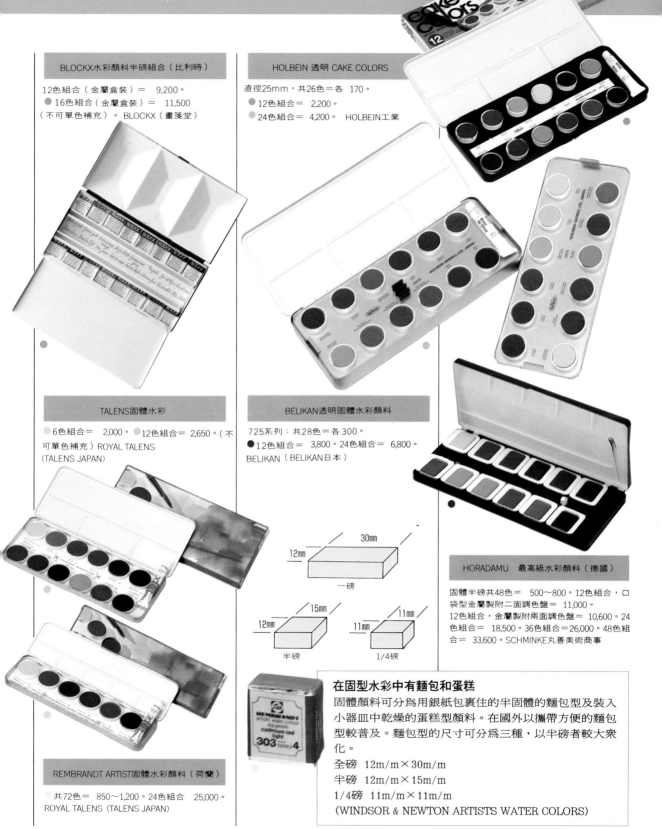

BLOCKX水彩顏料半磅組合（比利時）

12色組合（金屬盒裝）＝ 9,200。
● 16色組合（金屬盒裝）＝ 11,500
（不可單色補充）。BLOCKX（畫箋堂）

HOLBEIN 透明 CAKE COLORS

直徑25mm，共26色＝各 170。
● 12色組合＝ 2,200。
● 24色組合＝ 4,200。 HOLBEIN工業

TALENS固體水彩

● 6色組合＝ 2,000。12色組合＝ 2,650。（不
可單色補充）ROYAL TALENS
（TALENS JAPAN）

BELIKAN透明固體水彩顏料

725系列：共28色＝各 300。
● 12色組合＝ 3,800。24色組合＝ 6,800。
BELIKAN（BELIKAN日本）

30mm
12mm
一磅

15mm
12mm
半磅

11mm
11mm
1/4磅

HORADAMU 最高級水彩顏料（德國）

固體半磅共48色＝ 500～800。12色組合，口
袋型金屬製附二面調色盤＝ 11,000。
12色組合，金屬製附兩面調色盤＝ 10,600。24
色組合＝ 18,500。36色組合＝26,000。48色組
合＝ 33,600。SCHMINKE丸善美術商事

REMBRANDT ARTIST固體水彩顏料（荷蘭）

共72色＝ 850～1,200。24色組合＝ 25,000。
ROYAL TALENS（TALENS JAPAN）

在固型水彩中有麵包和蛋糕

固體顏料可分爲用銀紙包裹住的半固體的麵包型及裝入
小器皿中乾燥的蛋糕型顏料。在國外以攜帶方便的麵包
型較普及。麵包型的尺寸可分爲三種，以半磅者較大衆
化。

全磅 12m/m×30m/m
半磅 12m/m×15m/m
1/4磅 11m/m×11m/m

（WINDSOR & NEWTON ARTISTS WATER COLORS）

固體透明水彩 （可裝入口袋的迷你型）

現在有一種口袋式的小型調色盤組合，能夠裝畫筆及水筒都納入其中，以方便畫者取用，已在國內上市。可讓畫者在享受便利之餘也能夠獲得收集的樂趣。如果任何時候口袋中隨身攜帶迷你尺寸或精巧的名片型素描簿的話，即使在散步途中，也能讓喜愛旅行的畫者獲得無窮的樂趣。

明信片型素描簿 MUSE MINI

MUSE TOUCH POST CARD TP-7000（20片裝）
＝ 240。
MUSE COTTON POST CARD CP-7100（18片裝）＝ 320。
MUSE KAISER KP-7200（20片裝）＝ 350。
TMK 明信片 CWP-7300（20片裝）＝ 200。
明信片 NPA-7400（15片裝；附耳）＝ 500。
●MUSE TOUCH POST CARD NP-7500（15片裝）＝ 420。
MUSE

〔宛如打開寶石箱般的光芒〕

WINSOR & NEWTON
百寶顏料盒（英國）

●迷你型（70×60×16mm），是可裝藝術水彩1/4磅18色及黑貂筆的固體顏料組＝ 8000。WINSOR & NEWTON（MARUMAN，文房堂）

NOUVEL彩色組合

●12色組：25×12×90mm（附鉛筆、0號筆、海綿、洗筆器、水壺）＝ 12,000。
●18色組：25×120××90mm（附鉛筆、0號筆）＝ 1,800（不能單色補充）。TALENS JAPAN。

ROWNEY小型盒

●12P：迷你型（85×85mm）。是藝術水彩顏料1/4磅12色及兩折式黑貂筆的固體顏料組合＝ 9,000。
●18p：（27×47mm，是藝術水彩顏料1/4磅18色及兩折式黑貂筆組合。ROWNEY（朝日顏料）

TALENS 固體水彩顏料（荷蘭）

●口袋型12色組：20×140×82mm＝ 3,300（不能單色補充）
ROYAL TALENS（TALENS JAPAN）

LEN BRAND 藝術家固體水彩顏料（荷蘭）

6色組：22×130×70mm＝ 10,000
12色組：22×130×70mm＝ 15,000。ROYAL TALENS（TALENS JAPAN）

ROWNEY顏料組（英國）

●12色BOX：迷你型（60×95×22mm），1/4磅12色及兩折式黑貂筆，附水壺＝ 12000。
●18色BOX＝55×174×32mm，1/4磅18色及兩折式黑貂筆，附水壺＝ 21,000。ROWNEY（朝日顏料）

克特曼鄉野組合（英國）

這是WINSOR & NEWTON的固體顏料普及品。口袋型，附有水壺、洗筆器、調色盤。
超薄型水壺亦可取代調色盤。半磅12色附口袋型畫筆＝ 6,900。半磅補充用顏料共20色＝各200。WINSOR & NEWTON（MARUMAN，文房堂）

不透明水彩顏料
[（管）]

具有鮮明存在感的不透明水彩·膠彩

不透明水彩亦稱膠彩。由於顏料量比透明水彩多，故顏色顯得較強。重塗時會蓋住底下一層的顏色。透明水彩表現柔美感，相對的，不透明水彩表現旳是強而有力的感覺，使用量也比透明水彩多，所以市面上就有大號管的顏料。不透明水彩可像油畫般厚厚的塗上一層。作畫時可與油性顏料併用，非常有趣。具有鮮艷但無光（無光澤）的特殊韻味。

WINSOR & NEWTON 設計家膠彩

14ml全120色＝ 430〜1140
12組＝ 7,700，18色組＝ 116,000，24色組＝
14,800。WINSOR & NEWTON
（MARMMAN，文房堂）。

TURNER 設計家膠彩

●11ml全12色＝各 160。25ml全80色＝ 320
〜 750。
11ml：12色小型組＝ 860，13色小
型組＝ 2,020。
25ml：12色組＝ 3,990。 ●18色組＝
5,910，階.段組A＝ 2,120。TURNER色彩。

HOLBEIN 膠彩

2號管全18色（只賣整組）
●5號管全63色＝ 290〜850。
2號管12色組＝ 1,500。
●18色組＝ 2,500
5號管18色組＝ 3,500，18色組＝ 5,600，24色
組＝ 7,800，63色組＝ 4,000，HOLBEIN工業。

PELICOM 設計家顏料

20ml全73色＝各 450。金屬色全4色＝ 700。
12組＝ 5,400，18色組＝ 8,000，24色組＝
11,000。（pelican日本）。

NICKER 設計家顏料

●24ml全62色＝各 320。金、銀三色＝ 680。
12色組＝ 3,900，18色組＝ 5,800，
24色組＝ 7,800，36色組＝ 12,400 50ml全24
色＝各 550 NICKER。

顏色可重疊

不透明水彩能蓋住底層顏料的顏色或紙張的
顏色。在作畫時，這是很方便的特點。

先畫無人的街景。

NOUVEL OPAQUE 水彩顏料

● 12ml全18色＝各 120。
12色組＝ 1,300。
● 18色組＝ 2,000，TELANS JAPAN

取自文化系列「建築物之描繪」

〔透明水彩與不透明水彩之比較〕

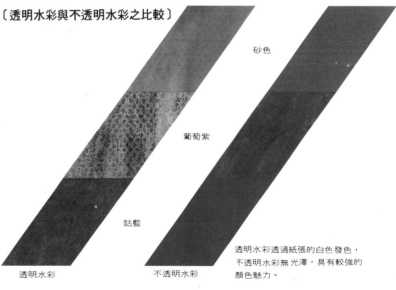

砂色

葡萄紫

鈷藍

透明水彩透過紙張的白色發色，
不透明水彩無光澤，具有較強的
顏色魅力。

透明水彩　　　　　不透明水彩

固體不透明水彩　溶於水的固體顏料

不透明水彩的固體顏料呈餅乾狀。它與管狀的不透明水彩乾燥，壓碎後的粉末顏色相同。不透明水彩的優良發色性是其最大的魅力之一。雖然同是不透明水彩，但它不適於像管狀顏料般能做大面積的厚塗。可以充足的水份溶解後，表現出像透明水彩般的畫風。用稍硬的筆（豬毛、公牛毛等）來溶解顏料亦可。有些固體顏料中有非常稀有的顏色。由於其中亦兼具了傳統的日本色，可畫出頗具韻味的色彩。

CARAND ACHE（瑞士）

全15色＝各 300，78色組＝ 2,500。● 15色組
＝ 4,500 CARAND ACHE （日本 DESCO）

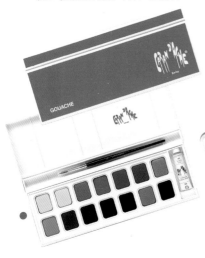

PELICAN不透明固體水彩顏料（德國）

735系列：全24色＝各 170。
金屬色二色＝ 260，K12色組＝ 2,500。K24色
組＝ 4,800，SUPER12色組＝3,500。
● SUPER24色組＝ 5,500，PELICAN （PELICAN
日本）

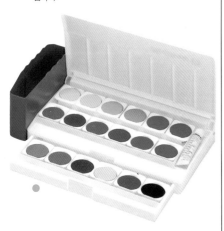

HOLBEIN不透明餅乾顏料

直徑30mm，全24色＝各 170。
● 12色組＝ 2,200 ● 24色組＝ 4,200
HOLBEIN 工業。

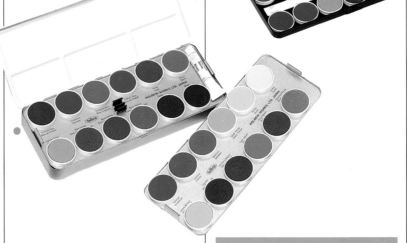

紫丁香口袋型（德國）

6色組＝ 700
● 12色組（二種）＝各900。24色組＝
1,500。角型8色組＝'340，角型12色組＝
500，角型20色組＝ 700。不能單色補充。
紫丁香（海外事務器）

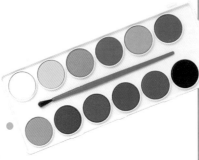

MORO COLOR 水彩顏料（義大利）

A6S＝ 250，A12P＝ 500，A24D＝ 800，A12PF
＝ 500，A21T＝ 1,000，A12LUX＝ 450，A10S
＝ 1,500，A10SF＝ 1,500，
● A12TOB＝ 500，A12TOW＝ 500，A12TOF＝
580，A7S＝ 300，A12SB＝ 700，A12SW＝
700。MORO COLOR（海外事務器）

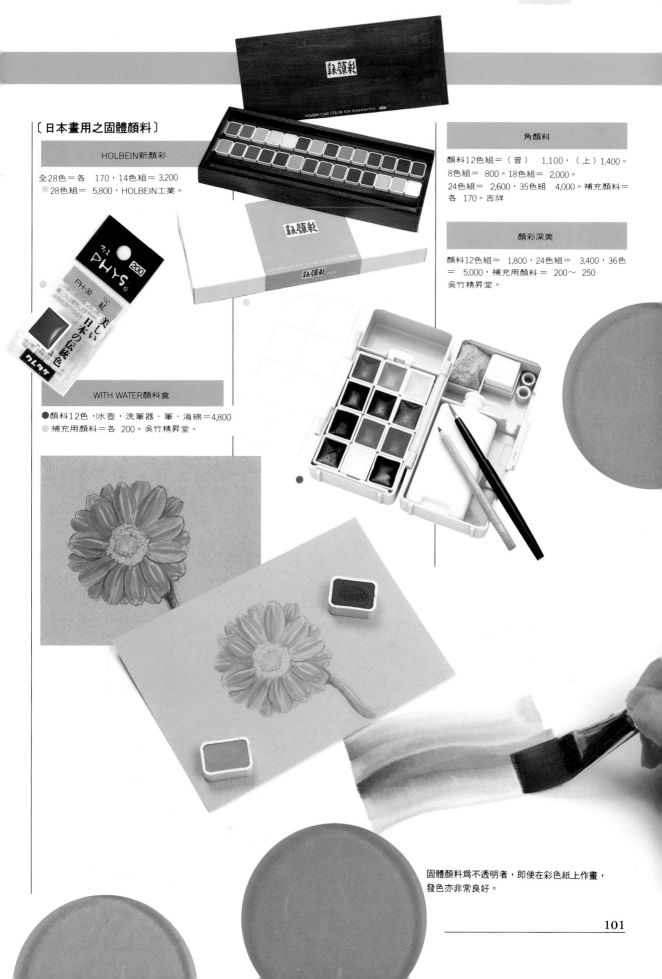

〔日本畫用之固體顏料〕

HOLBEIN新顏彩

全28色＝各　170，14色組＝3,200
● 28色組＝ 5,800，HOLBEIN工業。

WITH WATER顏料盒

● 顏料12色，水壺，洗筆器、筆、海綿＝4,800
● 補充用顏料＝各　200。吳竹精昇堂。

角顏料

顏料12色組＝（普）　1,100，（上）1,400。
8色組＝　800。18色組＝ 2,000。
24色組＝ 2,600，35色組　4,000。補充顏料＝
各　170。吉祥

顏彩深美

顏料12色組＝　1,800，24色組＝　3,400，36色
＝ 5,000，補充用顏料＝ 200～ 250
吳竹精昇堂。

固體顏料爲不透明者，即使在彩色紙上作畫，
發色亦非常良好。

水彩筆

水彩以軟毛筆爲主

不透明水彩用豬毛筆，透明水彩則使用鼬鼠毛、馬毛、鹿毛等軟毛筆。當然也有合成毛，但合成毛吸水及吸顏料性較差，所以近來大多改成合成毛與天然毛混合的混毛筆。另外，日本畫用的日本畫筆，吸水性佳，也經常被當成水彩筆使用。

水彩筆只要用水洗就能洗淨筆毛中殘留的色彩。圓筆的筆尖很適合作細部描寫。
只要準備圓筆三～四枝（8～16號）就夠用。如果預算許可，希望你也買一枝黑貂毛筆。

〔黑貂〕價格昂貴，但卻是大家夢寐以求的。

系列7 （英國）

最高級的哥林斯基(KOLINSEY)黑貂筆。從000號～14號有16種。
● 8號＝ 15,400。14號＝ 82,000，WINSOR ＆ NEWTOW（MARUMAN，文房堂）。

HOWNET 哥林斯基(KOLINSKY) 黑貂筆（英國）

哥林斯基(KOLINSKY)黑貂製。
● 101：000號～12號13種。10號＝ 11,500，102系列：00號～12號12種。黛安娜系列：000號～14號共15種尺寸。10號＝ 20,000。131系列FAN。2號～6號共三種尺寸。6號＝ 8,000。
34系列ROUND：普及品。00號～12號共有11種尺寸。10號＝ 8,000。

● 41系列ROUND：設計用。細筆，具有獨特軸形造形。000號～6號共9種尺寸。
6號＝ 2,500。ROWNEY（朝日顏料）。

哥林斯基圓拉法耶羅水彩筆（法國）

● 84046：0號～16號共20種尺寸。6/0號＝ 1,250。5號＝ 4,900，12號＝ 28,000。
8400哥林斯圓短毛：0號～12號共13種尺寸。0號＝ 1,280，6號＝ 3,680，12號＝ 15,400。拉法耶羅（丸善美術商事）

D&B 'ef-D，FD-KR 哥林斯基毛ROUND

0號～12號共7種尺寸。0號＝ 2,000，6號＝ 4,200，10號＝ 10,000。土井畫材中心。

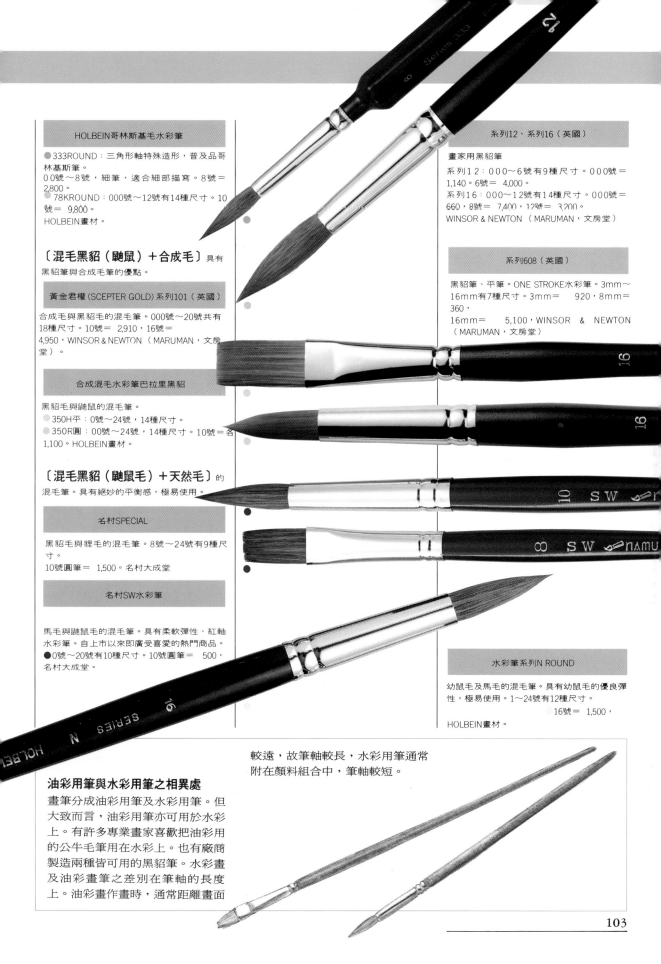

HOLBEIN哥林斯基毛水彩筆

●333ROUND：三角形軸特殊造形，普及品哥林基斯筆。
000號～8號，細筆，適合細部描寫。8號＝2,800。

●78KROUND：000號～12號有14種尺寸。10號＝9,800。
HOLBEIN畫材。

〔混毛黑貂（鼬鼠）＋合成毛〕具有

黑貂筆與合成毛筆的優點。

黃金君權(SCEPTER GOLD)系列101（英國）

合成毛與黑貂毛的混毛筆。000號～20號共有18種尺寸。10號＝ 2,910，16號＝4,950，WINSOR & NEWTON（MARUMAN，文房堂）。

合成混毛水彩筆巴拉里黑貂

黑貂毛與鼬鼠的混毛筆。
●350H平：0號～24號，14種尺寸。
●350R圓：00號～24號，14種尺寸。10號＝各1,100。HOLBEIN畫材。

〔混毛黑貂（鼬鼠毛）＋天然毛〕的

混毛筆。具有絕妙的平衡感，極易使用。

名村SPECIAL

黑貂毛與狸毛的混毛筆。8號～24號有9種尺寸。
10號圓筆＝ 1,500。名村大成堂

名村SW水彩筆

馬毛與鼬鼠毛的混毛筆。具有柔軟彈性、紅軸水彩筆。自上市以來即廣受喜愛的熱門商品。
●0號～20號有10種尺寸。10號圓筆＝ 500，名村大成堂。

系列12、系列16（英國）

畫家用黑貂筆

系列12：000～6號有9種尺寸。000號＝1,140。6號＝ 4,000。
系列16：000～12號有14種尺寸。000號＝660，8號＝ 7,400，12號＝ 3,200。
WINSOR & NEWTON（MARUMAN，文房堂）

系列608（英國）

黑貂筆、平筆。ONE STROKE水彩筆。3mm～16mm有7種尺寸。3mm＝ 920，8mm＝360，
16mm＝ 5,100，WINSOR & NEWTON（MARUMAN，文房堂）

水彩筆系列N ROUND

幼鼠毛及馬毛的混毛筆。具有幼鼠毛的優良彈性，極易使用。1～24號有12種尺寸。
16號＝ 1,500，
HOLBEIN畫材。

油彩用筆與水彩用筆之相異處

畫筆分成油彩用筆及水彩用筆。但大致而言，油彩用筆亦可用於水彩上。有許多專業畫家喜歡把油彩用的公牛毛筆用在水彩上。也有廠商製造兩種皆可用的黑貂筆。水彩畫及油彩畫筆之差別在筆軸的長度上。油彩畫作畫時，通常距離畫面較遠，故筆軸較長，水彩用筆通常附在顏料組合中，筆軸較短。

103

水彩筆

毛質決定筆毛柔軟的程度

〔狸毛〕

筆尖聚集力佳，稍硬的軟毛。

系列HA-H，HA-R狸毛

● 0號～18號，10種尺寸。平筆、圓筆16號＝各 3,200。HOLBEIN畫材。

D&B 'ef-D FD-RR ROUND

0號～14號8種尺寸。8號＝ 3,500，12號＝4,900，白狸毛水彩筆土井畫材中心。

〔松鼠毛〕

柔軟可吸著大量的顏料。

松鼠毛水彩畫筆258 歐洲榛型

松鼠毛具有獨特的柔軟性，及豐富的容量感，能吸著大量的顏料，很適合淡彩及一般性的描繪。1號～8號有8種尺寸。8號＝ 6,300，HOLBEIN畫材。

松鼠毛水彩畫筆系列R 圓筆

1號～16號有14種尺寸。8號＝ 550。HOLBEIN畫材。

卡珊松鼠圓筆、平筆（法國）

8383卡珊松鼠毛圓筆：1號～20號有16種尺寸。1號＝ 88。8號＝ 1,700，20號＝ 6,500。916卡珊松鼠毛平等：2號～24號有8種尺寸，2號＝ 1,000，12號＝ 1,600，18號＝ 2,680，24號＝ 4,140。拉法耶羅（丸善美術商事）。

903卡珊松鼠毛貓眼石系列（法國）

6號～22號4種尺寸。6號＝ 1,450。12號＝2,300，18號＝ 4,470。22號＝ 6,000。拉法耶羅（丸善美術商事）。

D&B 'ef-D，FD-QR 松鼠毛圓筆

0號～16號有9種尺寸。2號＝ 1,500，10號＝3,200，12號＝ 5,900。土井畫材中心。

735卡珊松鼠毛SUPER LINER（法國）

● 畫線用。1號～6號有6種尺寸。1號＝4,000，4號＝ 4,500。6號＝ 5,200。拉法耶羅（丸善美術商事）。

803卡珊松鼠圓筆，飾有箭翎。（法國）

● 3/0號～12號有15種尺寸。3/0號＝ 2,300，3號＝ 4,400，12號＝ 21,000。拉法耶羅（丸善美術商事）。

馬毛

價錢普遍，適合初學者

馬毛水彩筆

● A圓筆（ROUND）＝最一般性的水彩筆。1號～24號有12種尺寸。15號＝ 450。

● F平等筆：00號～16號有10種尺寸。16號＝700。HOLBEIN畫材。

8324 PONY圓筆（法國）

1號～12號有12種尺寸。1號＝ 300，5號＝370，12號＝ 1,350。拉法耶羅（丸善美術商事）

〔日本畫用羊毛混毛〕

雖然稱爲羊毛，事實上它是中國一種類似山羊的動物毛。日本畫的畫筆多以羊毛爲主，另外就是混毛的混合筆。

D&B'ef-D上色筆

高級羊毛＋鬚羊毛＋狸毛（6號以上）混毛的日本畫用筆。0～8號有9種尺寸。
0號＝ 350，6號＝ 1,400，8號＝ 2,400，土井畫材中心。

名村上色筆

以中國羊毛爲主加上鹿毛混毛的日本畫用筆。顏料吸著性佳，可作爲水彩筆用。
極小＝ 600，小＝700 ●中＝780丹 ●大＝850，特大＝ 1,400，超大＝ 1,700，超特大＝ 2,000。名村大成堂。

名村渲染筆

羊毛、馬、鹿毛混毛的日本畫用筆，筆毛像橡實狀，渲染時很方便。
小＝ 800 ●中＝900 ●大＝ 1,100 特大＝2,200，特特大＝ 3,500。 名村大成堂

D&B'ef-D極品狸毛面相筆（修飾筆）

亞伯利亞哥林斯基筆
小＝ 1,200，中＝ 1,400，大＝ 1,700。土井畫材中心。

16684法國面相筆（修飾筆）哥林斯基

2號～8號有三種尺寸。2號＝ 1,500，5號＝3,000，8號 3支一盒裝＝10,000丹。拉翡魯（丸善美術商事）

名村狸毛面相筆（修飾筆）

主要比日本狸毛爲材料，是一般性的面相筆。
極小＝ 600。小＝ 700，中＝ 800 ●大＝1,000。名村大成堂

名村SM尼龍面相筆（修飾筆）

有彈性，適合畫線條。
小＝ 450，中＝ 500。
●大＝ 600，名村大成堂。

HOLBEIN RESABLE面相筆（修飾筆）

短峰小＝ 460，中＝ 500，大＝ 550。HOLBEIN畫材。

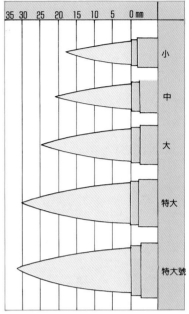

35 30 25 20 15 10 5 0 mm

小　中　大　特大　特大號

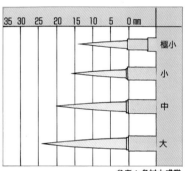

35 30 25 20 15 10 5 0 mm

極小　小　中　大

參考：名村大成堂

〔面相筆〕

細筆，買一枝作畫時很方便。
這是專爲修飾細部用的畫筆，可畫長線，植物畫時經常使用。

名村A作畫刷毛筆

具有光澤的高極羊毛筆，顏料吸著性佳。
5號～50號有9種尺寸。10號＝ 1,000。名村大成堂。

水彩筆

便宜的合成毛畫筆，用途廣泛的海線，攜帶用盒裝組合。

易吸水的海線可吸收畫面上過多的顏料及水份，具有改變肌理的功用。因此應該也可以稱它為另一種畫筆吧！另有附筆軸的海線筆及小切塊海線。

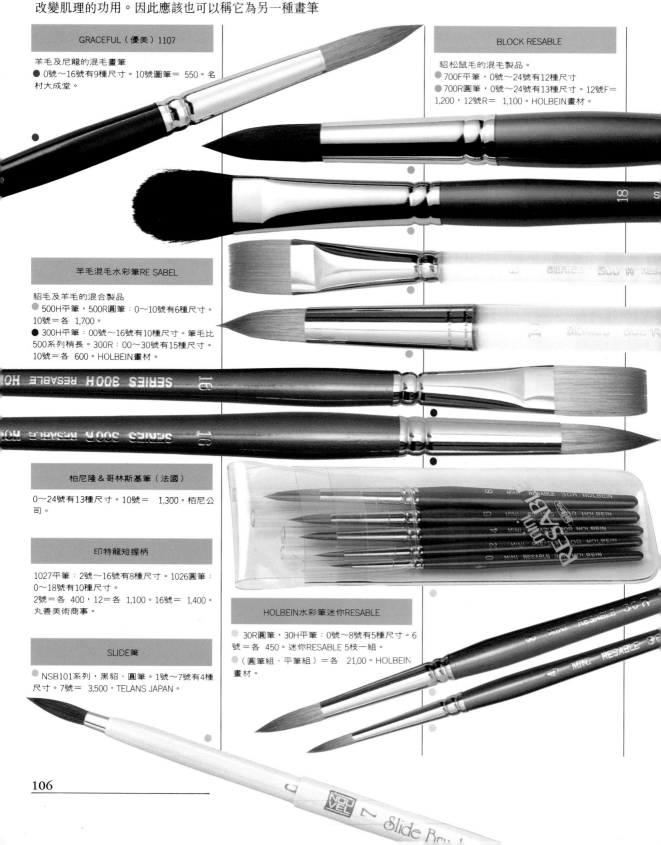

GRACEFUL（優美）1107

羊毛及尼龍的混毛畫筆
● 0號～16號有9種尺寸。10號圖筆＝ 550。名村大成堂。

BLOCK RESABLE

貂松鼠毛的混毛製品。
● 700F平筆，0號～24號有12種尺寸
● 700R圓筆，0號～24號有13種尺寸。12號F＝1,200，12號R＝ 1,100。HOLBEIN畫材。

羊毛混毛水彩筆RE SABEL

貂毛及羊毛的混合製品
● 500H平筆，500R圓筆：0～10號有6種尺寸。10號＝各 1,700。
● 300H平筆，00號～16號有10種尺寸。筆毛比500系列稍長。300R：00～30號有15種尺寸。10號＝各 600。HOLBEIN畫材。

柏尼隆＆哥林斯基筆（法國）

0～24號有13種尺寸。10號＝ 1,300。柏尼公司。

印特龍短握柄

1027平筆：2號～16號有8種尺寸。1026圓筆：0～18號有10種尺寸。
2號＝各 400，12＝各 1,100。16號＝ 1,400。丸善美術商事。

HOLBEIN水彩筆迷你RESABLE

30R圓筆，30H平筆：0號～8號有5種尺寸。6號＝各 450。迷你RESABLE 5枝一組。
（圓筆組、平筆組）＝各 21,00。HOLBEIN畫材。

SLIDE筆

NSB101系列，黑貂、圓筆。1號～7號有4種尺寸。7號＝ 3,500，TELANS JAPAN。

HOLBEIN TWO LIST畫筆

NO.2-NO.8有4種尺寸。NO.8＝ 1,200。
● TWO LIST組合（TWO LIST筆4枝，鉛筆，盒
子）＝ 4,300。HOLBEIN畫材。

1793哥林斯基（法國）

圓筆，附金屬製筆套＝ 4,400
● 圓筆、平筆二枝，附筆套＝ 9,000，拉法耶
羅（丸善美術商事）。

小水彩筆NEO-SC

尼龍、馬毛的混毛圓筆。0號～8號，有五種
尺寸。8號＝ 450。5枝入組合＝ 1,650。
TELANS JAPAN。

視覺筆（VISUAL）

● WVD平筆， WVR圓筆（尼龍・公牛・
羊毛混毛）。
平：1/8號～1號有7種尺寸。1號＝ 1,150。
圓：5/0號～16號有11種尺寸。10號＝ 540。
視覺筆六枝組＝ 1,750（圓四枝，平二枝）。

TELANS JAPAN CASLON迷你組合

以尼龍毛爲主的特選迷你組合。
　A組合（圓0,4,8）＝ 1,300。　●B組合
（圓0,4,8,平 6）＝ 1,700，C組合
（圓，3/0，0，2）＝ 900，D組合（平2，6，
10）＝ 1,400。E（圓0，8，SCRIPT3，平10）
＝ 1,800。F（圓3/0，8，ONE STROKE 1/4，
平10）＝ 1,800，名村大成堂。

HOLBEIN天然海綿

● NO.1：長5×寬6CM＝ 350。NO.2：長10×寬
11CM＝ 1,500。NO.3：長15×寬
16CM＝ 3,600。NO.6：長14×寬15CM＝
2,800。HOLBEIN畫材。

文房堂海綿・海綿筆

天然海綿：長約5×寬約6CM＝ 180。
海綿筆：天然海綿製，NO.4：長1.3×寬1.2CM
＝ 660，NO.6：長1.4寬1.2CM＝ 680。
NO.12：長1.7×寬1.6CM＝ 780。文房堂。

海棉的用法

用海綿吸取溶解的顏料，就像以紙張擦拭般。

利用海綿表現樹葉。

再加上枝、幹。

摘自文化系列「水彩畫風景」。

洗筆器

溶解水彩用的水若已混濁，會使顏料發色不良，顏色也會顯得污濁。最好使用不須頻頻換水的大洗筆器。另有野外寫生用攜帶型可摺式的乙烯製品及重疊式的塑膠製品。如果是在室內，最好依顏色分開用水（特別是白色用水）。文房堂水壺。

文房堂水筒

● 鍍鉻水壺：特小型＝ 1,800。小型＝ 2,000，中型＝ 2,400，大型＝ 3,200。
塑膠製水壺＝ 240。文房堂。

乙烯洗筆筒

NO.1：圓錐形小，口徑8×高10CM＝ 250，
NO.2：圓錐形大，口徑13×高12CM＝330，
NO.3：附中間隔層口徑13×高7CM＝330，
　　　● NO.4圓筒形大，口徑17×高14.5CM＝380。
● 方形（大）：10CM方形＝ 250。方形（小）：7.5CM方形＝ 230。
HOLBEIN畫材

水彩用JABARA洗筆筒

● P.P製（大）外徑10×高9.3CM＝ 200。（小）外徑8.8×高5.5CM＝ 180。
HOLBEIN畫材。

乙烯洗筆器

● 乙烯製＝ 300。柏尼公司

D&B銀色洗筆筒

● 銀色洗筆筒：乙烯製（口徑123×深130mm）＝ 250。
● 新銀色洗筆筒：乙烯製（口徑123×深100mm）＝ 270。土井畫材中心。

筆的保養

使用新的水彩筆時必須把筆毛泡在水或溫水中，使毛尖的糊溶解、洗淨。天然毛的水彩筆須注意濕度及溫度，用完後，要換掉洗筆器的水再徹底洗淨畫筆。特別是口全部（筆毛根部）易殘留顏料要注意。若將筆浸在洗筆器中，筆毛會彎曲變形，此時可用浸過溫水的布擦拭筆毛，調整後再掛在通風處晾乾。

● HOLBEIN畫材NO.4圓形洗筆筒，大。

D&B ACCORDION（亞克迪奧）洗筆筒

P.P.製：口徑（內徑66，外徑100）×深80mm
= 150。土井畫材中心。

D&B THREE-WAY洗筆筒

● P.P製：高84×橫107×深68mm= 250。土
井畫材中心。

柏尼WASHER（美國）

● 聚兩烯製（附瀝水板，L）= 1,300。（附蓋
子，M）= 1,200。
PLATE ENTER（柏尼公司）

筆座（美國）

● 聚丙烯製（附瀝水板，大）= 1,100。洛克
尼爾（亞希耐克）

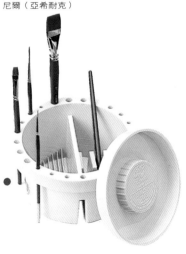

塑膠方形洗筆筒

● 塑膠製：180×130×78mm= 450。
HOLBEIN畫材。

D&B塑膠方形洗筆筒

P.P.製：長128×橫169×高79mm=370丹 土井
畫材中心。

D&B筆筒

● P.P.製：口徑（內寸）134×本體（外徑）147×
深147mm= 1,000。洗筆器內部
的凹凸處可徹底將筆洗淨。土井畫材中心。

D&B方形水壺兩蓋、單蓋

黃銅製：兩蓋長130×寬60×深26mm=
3,200。單蓋：長82×橫58×深25mm=
2,000。
可將蓋子放在調色板上。上井畫材中心。

MICKY洗筆筒

桶型L型洗筆筒：P.P.製= 300。直徑170×深
125mm。
桶型L型洗筆筒：P.P.製= 250。直徑150×深
105mm。
大型洗筆筒：P.P.製= 350，長285×寬102×高
110mm MICKY

水彩也有畫用液。

BLOCKX水彩媒劑（比利時）

60ml= 1,200。
可充份延展水彩顏料。BLOCKX（畫箋堂）

WINSOR & NEWTON 水彩媒劑（英國）

75ml= 770。
與水彩顏料混合後能充份延展顏料的淡色媒
質。WINSOR & NEWTON（MARUMAN）

WINSOR & NEWTON 阿拉伯橡膠液（英國）

75ml= 770，淡色的橡膠溶液，可增加水彩的
光澤及透明度。以水稀釋使用。
WINSOR & NEWTON（MARUMAN）

阿拉伯橡膠液（比利時）

60ml= 1,200。可增加水顏的光澤及透明度。
BLOCKX（畫箋堂）

WINSOR & NEWTON 彩色水（英國）

60ml= 1,160，透明膠狀。有使顏料增厚的效
果。WINSOR & NEWTON
（MARUMAN，文房堂）

WINSOR & NEWTON 牛津黃金水（英國）

75ml= 1,110，使水彩易定著在紙上的濕潤
劑。WINSOR & NEWTON （MARUMAN，文房
堂）

遮蓋材料

想在紙上留白時，利用遮蓋材料來輔助會更方便。不但可留下想要的小塊空白，連續圖案、線條等又可專心上其他顏色。遮蓋材料中有液體，也有膠布、紙片

等。液體狀的遮蓋液可以筆自由塗出想要的形狀。膠布則依寬度可表現直線，紙片可覆蓋大片面積，只要先剪下預定的形狀即可使用。

朝日KUSAKABE 遮蓋液

● 遮蓋液：70ml＝ 600。遮蓋液專用洗筆液：70ml＝ 480遮蓋液組：遮蓋液＋洗筆液＝1,080。朝日顏料。

WINSOR & NEWTON藝術遮蓋液（英國）

含色素遮蓋液：75ml＝ 860，無色藝術遮蓋液：75ml＝ 860。WINSOR & NEWTON（MARUMAN，文房堂）

MITSUWA MUSKET液體遮蓋液

MUSKET白遮蓋液＝45ml＝ 400。液體遮蓋液（水溶性）：45ml＝ 600。福岡工業。

遮蓋紙

● 標準型 L 粘著力中，厚0.07mm）：500mm×10mm＝ 3,000。250mm×10m＝ 1,680。125mm×10m＝ 980。30mm×10m＝ 250。18mm×10m＝ 200。
硬型（粘著力強）：50mm×10m＝ 3,000，250mm×10m＝ 1,680，125mm×10m＝980。文房堂

遮蓋紙的用法

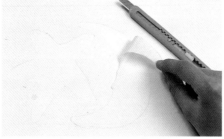

先在描圖紙上畫出所要的形狀，再將之描到遮蓋紙上，割下即可。

在畫紙上直接貼上遮蓋紙再割下形狀亦可，但塗上顏色時有時會有滲透的情形出現。

貼在想要留白的部份，再塗上顏料。

顏料乾後，需儘快把遮蓋紙撕下。

遮蓋的效果

沾上遮蓋液，描繪想要留白的部份。

待遮蓋液完全乾後，再上周圍的顏色。

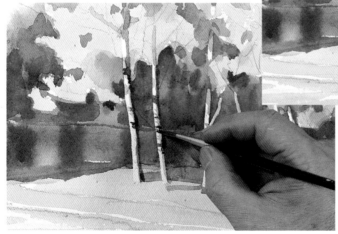

加上局部所需的顏色。

遮蓋液的用法

遮蓋液：為液體狀，可以筆沾上遮蓋液，在畫面上畫出自己想要的形狀。使用時可將液體倒在容器的蓋子裡，充分搖動混合後，變成水般的灰色液即可。乾後會附著在筆上很難清除，所以用完後要馬上放在水中或專用的清潔中清洗。

以專用的橡皮擦掉遮蓋液。

取自文化系列「水彩畫風景」。

遮蓋材料

遮蓋膠布的用法

遮蓋膠布剪成小片,貼在需要處。

以筆上顏色。

柏尼遮蓋膠布

6mm寬＝　80,9mm寬＝　100,12mm寬＝
120,18mm寬＝　180,20mm寬＝　200,
24mm寬＝　230,30mm寬＝　280,40mm寬
＝　360。柏尼公司。

D&B 天鵝紙

6片捲:440×580mm＝　750。土井畫材中心。

HOLBEIN柔軟紙

● NO.1（12mm×18m）＝　120,NO.2（20mm×
18m）＝　180,NO.3（30mm×18m）＝　270,
NO.4（40mm×18m）＝　350。HOLBEIN畫材。

遮蓋SP膜

粘著力弱18mm×10m＝　200,30mm×10m＝250,
125mm×10m＝　880。●250mm×10m＝　1,400。
●500mm×10m＝　2,600,750mm×20m＝
6,660。 藍型:125mm×20m＝　700。
粘著力強:NO.201,125mm×10m＝　700。
● NO.202,250mm×10m＝　1,400,NO.203
375mm×10m＝　2,100,HOLBEIN畫材。

FUJI TAC紙

● 0.038mm厚（五片）:B3＝　560,B4＝
360,A3＝　460。
A4＝　300,0.08mm厚（五片）:B3＝　800,
B4＝　460,A3＝　600。A4＝　400,
A3＝　750,A4＝　400。HOLBEIN畫材。

顏料乾後再撕掉膠布。

●柔軟型（六片裝）：B4＝1,680，B5＝980，硬型（六片裝）：B4＝1,680，B5＝980。文房堂。

上色、完成。石階的光線處，即是撕掉遮蓋膠布的留白遮蓋專家（MASKING PRO）厚0.025

遮蓋膠布：適合用紙細、長的形狀上。二條平行貼會產生細小的空間，可利用此方法畫直線。也可用在油畫上。先剪下所需的留白形狀，就可貼在畫紙上，顏料也不會滲透進去，密著力很強。
周圍塗上顏色。
要撕掉時，可從剪下的一端小心撕開。

| 設計家膠膜原0.8mm |

捲筒狀：105mm×10m＝ 6,800。紙張狀：B3（20張）515×364mm＝ 3,500，
紙張狀：B4（10張）380×260mm＝ 1,050，
文房堂。

| 水墨、水彩畫用留白遮蓋紙 |

●（粘著力弱）0.07mm厚，250mm×10m＝1,900。文房堂。

水彩用紙

選擇優質產品與畫紙相得益彰

選擇紙目

水彩畫紙質決定作品好壞，紙面凹凸部稱為紙目，凹部容易屯積許多顏料，粗目紙具獨特的風格。初學者由中目學至粗目較佳。描繪精細部分時請仔細描畫。

紙張重量以一平方公尺的公克數為單位，厚紙較重。例如豪華感這家品牌，以185g為厚口、300g及356g為特厚口，640g為超特厚口。厚紙水份較多，波狀起伏較易描畫。

畫紙型態

水彩紙可分為繪製大作時的捲軸紙及將捲軸裁成小片的尺寸，同畫布紙尺寸稱B開，素描簿大小為B開，也有加工成畫的成品。

區塊可分為將畫紙用漿糊固定的固定一邊及以薄糊固定四邊者。尺寸及紙目各有別。固定四邊的畫紙，以先使用最上層的畫紙，完成後以畫刀除去畫紙，帶出另一張畫紙。將四邊薄薄黏住，攜帶方便。

在厚紙表面貼上水彩紙，畫用紙的板子，以畫架固定即可作畫，極其方便。可分為貼一面及貼兩面的畫板，板子厚度分為1～3個階段。

紙張的處理方法

即使畫紙用水晾在板上也可輕易作畫，四邊以膠布貼住固定保持紙張不會滑動。

厚紙不易製作波狀起伏，四邊以畫釘固定即可。

選擇吸釉紙張畫紙可分為吸收佳的畫紙及吸收釉佳（將溶解上層釉類的水溶液塗在表面）。

初學者可使用塗有礬水畫紙。

紙強的紙張可能會在表面形成許多粒狀物。防止方法為畫前先以吸水海棉及毛刷刷過紙張。剝取區塊紙。

掀開畫紙

分辨紙張正反面

紙張正反面不易區別。將紙朝光線強處看便會發現上面有商品牌的印字。沒有商標時可用筆沾水試試。紙的表面吸水力佳，裡面則會迅速吸收。

中目、粗目畫紙目紋站立的地方屬表面較多。

ARCHES（法國）

紙張式＆捲筒式
185g（中性紙，粗紋、細紋、極細）：56×76cm＝ 650。
300g（粗紋、中紋、細紋）56×76cm＝各850。
640g中性紙（粗目、細目）：56×76cm＝2,100。105.0×75cm＝ 4,750，101.6×152.4cm＝ 9,900。
850g中性紙（粗紋、細紋）：56×76cm＝2,500。
185g捲筒式：113×9.15cm＝ 12,100。
300g中性紙捲筒式：113×9.15cm＝ 18,700。
ARCHES溫金斯 CANSON
素描簿
12張螺旋訂。
（粗紋、細紋、極細）：37.7×27.9cm＝2,500。
16張訂（粗紋、細紋）：18.8×28.4cm＝2,000。37.7×28.4cm＝ 4,000。MARUMAN。
●BLOCK紙（區塊紙）
185g20張螺旋訂，四邊加糊。
（粗紋、細紋）：18×26cm＝ 3,700。23×13cm＝ 4,300，26×36cm＝ 5,100，31×41cm＝ 5,900，36×51cm＝ 7,700，46×61cm＝ 10,500。300g20張訂，四邊加糊。
（粗紋、細紋、極細）：18×26cm＝ 4,700。23×31cm＝ 5,400，26×36cm＝ 6,300，31×41cm＝ 8,000，36×51cm＝ 10,700。46×61cm＝ 14,700
ARCHES 溫金斯 CANSON
16張訂天糊區塊紙（BLOCK）
（粗紋、細紋、極細）：37.6×27.9cm＝3,000。HOLBEIN畫材。AQVARELLE

紙張狀＆捲筒狀

218g中性紙（中紋）：對開（54.7×83.4cm）＝120。
四開（54.7×41.7cm）＝ 70。全開·83.8×109.8cm）＝ 200。
捲筒狀：130m×10m＝ 6,800。
● 素描簿
218g中性紙20張AP本訂，未提畫板＝ 850。

151g，20張彈簧訂：手提畫板＝ 850。

F4＝ 1,050，F6＝ 1,400。F8＝ 1,950，F10＝2,700。
區塊紙（BLOCK）
218g24張訂，四邊加糊
B3＝ 1,700，B4＝ 1,000，B5＝ 550。
明信片＝ 300。HOLBEIN畫材。

CRAND'ACHES（瑞士）

素描簿
24張訂：F4號＝ 2,000。手提畫板＝ 1,500，PS＝ 1,000。
CRAND'ACHES（日本DESCO）

CLESTER（克雷斯得）

紙張＆捲筒式
210g中性紙（中紋）：全開（85×105.5cm）＝300，對開（52.6×42.3cm）＝ 80，
捲筒式：130cm×10m＝ 8,000。
素描簿210g中性紙20張CD本訂，手提畫板＝950。
F4＝ 1,400，F6＝ 1,900。
CS彈簧訂：手提畫板＝ 950，F4＝ 1,350，F6＝ 1,800，F8＝ 2,500，F10＝ 3,600。
區塊紙（BLOCK）
CB BLOCK：210g中性紙（24張訂，四邊加糊）：明信片＝ 350，手提畫板＝ 650。
F4＝ 1,200，F6＝ 1,500，F8＝ 2,200，F10＝2,750。HOLBEIN畫材。

CANSON

大小剛好的尺寸（24×32cm），各廠片6～12張一包
亞克亞雷ARCHES 185g 8張一包＝ 1,100。300g 6張＝ 1,320。慕蘭德娃：185g
8張一包＝ 610，300g 6張一包＝ 710。蒙巴爾 CANGON＝185g 8張一包＝ 420，300g 6張一包＝ 480，CANSON米塔德（白）：160g 12張一包＝ 730，ARCHES
溫金斯 CANSON

CANSON FINE FACE（法國）

紙張
224g中性紙（中粗紋）78.8×109.1cm＝ 200。
素描簿
中性紙（中粗紋）18張，螺旋訂：F4＝
F6＝ 1,000，F8＝ 1,400。
天糊墊224g 18張訂：B5＝ 450。B4＝ 800。
MARUMAN

CANSON ·塔德（法國）

板
中紋3mm厚（白）：B1＝2,150。B2＝1,100，B3＝ 570，B4＝ 320。
中紋1mm厚（白）：B2＝ 770，B3＝ 390，B4＝ 220。MUSE。
1.5MM厚：80×120cm＝ 2,250。
墊板：B4＝ 980。
ARCHES 溫金斯 CANSON
素描簿
MUSE PAPI CANSON米坦德墊（天糊）
B4，20張＝ 2,300。
MUSE

CANSON FANTENAY（法國）

紙張
含棉50%，較強韌作畫時，水份會馬上被吸收至內側，顏料則留在紙張表面。
185g（粗紋、細紋）：55×75cm＝ 300。19×24cm＝ 1,600，24×32cm＝ 2,100。
32×41cm＝ 3,000。36×48cm＝ 3,700。300g（粗紋、細紋）：13.5×19cm＝1,600。19×24cm＝ 2,000。24×32cm＝ 2,700。32×41cm＝ 3,700。36×48cm＝ 4,300。42×56cm＝ 5,300。
ARCHES 溫金斯 CANSON

水彩用紙

哈瑞密雷（德國）

紙張
200g（中紋）：47×65cm＝ 220（中紋、粗紋）55×73cm＝各 300。
哈瑞密雷（MARUMAN）

潘蜜思

紙張
320g（中細紋）116.7×80.3cm＝ 550。235g（中細紋）：116.7×80.3cm＝ 400。
HOLBEIN畫材。

法柏卡斯提爾（德國）

素描簿
超厚20張訂：明信片＝ 900，厚24張訂：手提畫板＝ 1,400，法柏卡斯提爾
（法柏卡斯提爾，JAPAN）

HOMO 畫本

●素描簿205g 21張訂：25×17cm＝ 500。35×25cm＝ 700。
超級素描簿205g 20張訂：F10＝ 3,000，F8＝2,100，F6＝ 1,700，F4＝ 1,200，F3＝ 1,000，F2＝ 800，F1＝ 700，F0＝600。紙張：400g（粗紋、中紋）56×76cm＝ 600。阿波羅

MUSE

紙張
TMK廣告水彩紙
160g，76.5×108.5cm＝ 150，180g 76.5×108.5cm＝ 170。
素描簿
MUSE PAPI TMK 廣告墊，特厚20張訂，天糊：B4＝ 750。
MUSE CUBI畫本
MUSE CUBI畫本特厚，20張螺旋訂，F8＝2,300，F6＝ 1,800，F4＝ 1,350。
手提畫板＝ 650。
畫本LANDSCAPE
此為衣用最具美感的黃金比例（1：1.618）橫長比的橫長尺寸，特厚20張螺旋訂。
G8＝ 2,200，G6＝ 1,900，G4＝ 1,300，G1＝850。
區塊紙（BLOCK）
MUSE CUBI區塊紙（特厚15張訂）
手提畫板＝ 700，F4＝ 1,160，F6＝ 1,700，F8＝ 2,020，
板
MUSE板
中紋3mm厚：B2＝ 880，B3＝ 460，B4＝250，中紋1mm厚B2＝ 550，B3＝ 330，B4＝180。MUSE

法布利諾（義大利）

紙張
斯波達涅紙，315g（粗紋、細紋）56×76cm＝各 2,200。
亞爾提斯克紙，200g（粗紋）56×76cm＝700，300g＝ 900，600g（粗紋、細紋）＝各1,760。法布利諾（MARUMAN）

瑪梅德

紙張
235g，116.7×80.3cm＝ 400，300g，116.5×80.3cm＝ 550，素描簿
F3＝ 1,300，手提畫板＝ 750，B3＝ 3,000。
B4＝ 1,650，F8＝ 3,000
HOLBEIN畫材，MUSE
MUSE PAPI瑪梅德 厚三色墊20張訂，天糊：B4＝ 1,100。MUSE
D&B瑪梅德波紋紙（210g 20張螺旋訂）：手提畫板＝ 1,100，F6＝ 3,100。土井畫材。

蒙巴爾CANSON（法國）

紙張及捲筒式紙
300g：805×1126mm＝ 480，805×560mm＝240。300g中性紙（中紋）捲筒式紙：152cm×10m＝8,500。ARCHES溫金斯
CANSON（MARUMAN）
素描簿 300g 15張螺旋訂：F0＝ 600，F1＝800，F2＝ 900，F3＝ 1,100，F4＝ 1,400，F6＝ 1,800，F8＝ 2,500。F10＝3,500（MARUMAN）
●巴貝羅拉（PAPELOLA）素描簿 （300g 16張彈簧訂）：手提畫板＝ 1,000，
F3＝ 1,200，F4＝ 1,450，F6＝ 1,950。F8＝2,500。
ARTETJE
蒙巴爾 FINE HEART 墊300g 210×297mm＝550
ARCHES 溫金斯 CANSON獨家特計

●區塊紙（BLOCK）300g中性紙：10.5×15.5cm＝ 1,200。19×24cm＝ 1,600。24×32cm＝ 2,200。32×31cm＝ 3,200。
ARCHES溫金斯CANSON
板 蒙巴爾板中紋1mm厚：B2＝ 600。B3＝320。B4＝ 180。MUSE

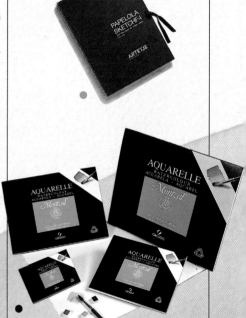

科特曼

紙張
230g（中紋、粗紋）：全開(78.8×109.1cm)＝
200。對開(54.5×78.8cm)＝ 100。
四開(39.4×54.5cm)＝ 50。
素描簿
230g（粗紋、中紋、18張訂）：F8＝ 1,400，
F6＝ 1,000，F4＝ 800。
WINSOR & NEWTON（MARUMAN）

華特森

紙張
300g：78.8×109.1cm＝ 560。320g：116.5×
80.3cm＝ 550。239g四方附耳
（每盒20張）F8＝ 4,500，F6＝ 3,700。
捲筒式300g：136cm×10m＝ 11,500，使用捲
筒式，可使用至120號。

● 素描簿 MUSE CLASSIC 華特森畫本
190g附繩20張彈簧訂：F10＝ 3,900，F8＝2,700
，F6＝2,200，F4＝ 1,550，F3＝ 1,300，手提畫
板＝750。B3＝ 3,000，B4＝ 1,650。
區塊紙(BLOCK)
MUSE CUBI華特森畫本
特厚15張訂：F10＝ 4,300，F8＝ 3,100，F6＝
2,400，F4＝ 1,650，F3＝ 1,400，
手提畫板＝ 850。
板
裱華特森中性紙。中紋3mm＝131＝ 1,980，
B2＝ 990，B3＝ 520。B4＝ 280。
中紋1mm厚：B2＝ 630，B3＝ 330。B4＝
190。MUSE。

華特曼（英國）

紙張 185g 56×76cm＝ 300，78.7×104.1cm＝
600。290g（粗紋、中紋、細紋）
56×76cm＝ 450，78.7×104.1cm＝ 900。56
×76cm＝ 450。400g（粗紋、中
紋）：56×76cm＝ 600。HOLBEIN畫材。
● 素描簿
185g中性紙（中紋）16張訂：F0＝ 500，手提
畫板＝ 1,200，F4＝ 2,000。
F6＝ 2,600。185G WS 16張彈簧訂
手提畫板＝1,100，F4＝ 1,800，F6＝ 2,300，
F8＝ 3,000，F10＝ 4,500。
HOLBEIN畫材
華特曼區塊紙(BLOCK)290g中性紙12張四邊加
糊
手提畫板＝ 900，F4＝ 1,700。F6＝ 2,500，
F8＝ 2,900，F10＝ 4,000。
HOLBEIN畫材

MO紙

紙張 230g中性紙、中紋、大(104.5×70cm)，
吸釉型＝各 1,600。中(75×55cm)：
吸釉型＝各 740，HOLBEIN畫材，MARUMAN
素描簿 MO系列 230g 12張訂：27.9×37.5cm＝
3,950。27.9×18.5cm＝ 2,200。
MARUMAN

M畫紙

板
中紋2mm：B2＝ 670，B3＝ 350。B4＝
210。
紙張 300g：78.8×109.1cm＝ 560。

捲筒式 300g：136cm×10m＝ 11,500 MUSE

畫板

义房堂畫板

大：合板製45×60cm＝ 1,700。
小：合板製30×45cm＝1,280。
文房堂

畫板

45×60cm＝ 1,500。30×45cm＝ 1,100。
岡安畫材，土井畫材中心。

SN畫板

4開用：45×60cm＝ 1,000。8開用：30×
45cm＝ 690。土井畫材中心。

IHARMONY畫板

HG-2：44.2×58.2cm＝ 1,100。白：44.2×
58.2cm＝ 1,300。中部NOTE,ARTETJE

透明水彩組合　專爲學習透明水彩而設計的產品

選擇顏料和筆是一件很快樂的事，有些產品是特別為初學者所設計的－那就是水彩組合。其中包含了透明水彩顏料的基本色、畫筆、調色盤及洗筆筒等。只要有一盒這樣的組合，馬上就能正式開始。各廠商依產品內容不同，價錢也所有差異。

你可依自己的預算選購。在你學習時漸漸會發現自己喜歡哪家廠商的產品，此時再依自己的需要添購即可。

ROWNEY固體水彩顏料組合（英國）

臨摹水彩盒：桃花心木製木盒（固體一磅水彩12色，陶製調色盤，筆二枝）＝ 55,000。
● 半磅22色木製盒：桃花心木製（陶製調色盤、筆二支）＝ 26,000。ROWNEY（朝日顏料）

HOLBEIN水彩組合

M組：（樹脂製M BOX，透明水彩12色，樹脂調色盤、洗筆筒、水彩筆三枝）＝ 4,670。
S組：（木製S BOX，透明水彩12色、水彩調色盤、筆）＝ 8,840。AC組：（木製AC BOX，透明水彩12色，調色盤NO.30、洗筆筒、水彩筆三枝）＝ 6.320。HOLBEIN畫材。

藝術家水彩　豪華組合（荷蘭）

36組：高級木箱（林布蘭特水彩36色（管狀），陶製調色板、筆五枝、其它）＝ 95,000。
固體水彩豪華組合36色組：高級木盒（林布蘭特固體水彩36色，陶製調色板、筆、其他）＝ 110,000。ROYAL TELANS (TELAAS JAPAN)

WINSOR & NEWTON藝術水彩　盒裝組（英國）

NO.15：高級桃花心木盒，藝術水彩（5ml）14色、白色（5ml）、貂筆二枝，其他＝14,600。
NO.17：桃花心木盒，藝術水彩半磅16色、白色（5ml）、貂筆二枝、陶調色盤＝14,600。WINSOR & NEWTON（MARUMAN，文房堂）

文房堂水彩畫用品組

● A5組（水彩寶貝組）：手提型畫箱胡桃木製、22色平滑型調色板、藝術水彩S22色，圓筆S貂毛三枝、海綿筆、刷水筆（松鼠毛）一枝，特小水壺、海綿、鉛筆、橡皮擦，ARCHES製手提素描本一冊＝ 34,810，文房堂。

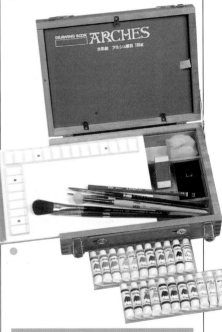

ARTLESSON水彩組合

● 簡式組合附錄影帶（指導錄影帶20分鐘、NOULEL水彩18色調色盤、水彩筆六枝、三段式洗筆筒、素描簿、入門介紹）＝ 8,000。TELANS JAPAN

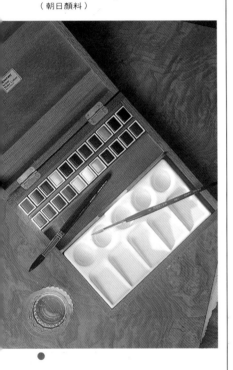

WINSOR & NEWTON　西敏盒（英國）

藝術家水彩顏料的豪華組合。桃花心木製木盒。內有藝術水彩（14ml）20罐、百寶箱、遮蓋液、畫用液、繪圖墨水、貂毛筆三枝，大薄塗筆一枝，瀨戶調色盤、溶解盤、海綿、軟橡皮、鉛筆三枝、筆尖、筆軸等＝61,600。
WINSOR & NEWTON（MARUMAN，文房堂）

WINSOR & NEWTON　科特曼12色顏料箱（英國）

塑膠製外盒，可兼調色盤用。內有水彩（8ml）12色，科特曼系列畫筆一枝＝ 3,360。
WINSOR & NEWTON（MARUMAN，文房堂）

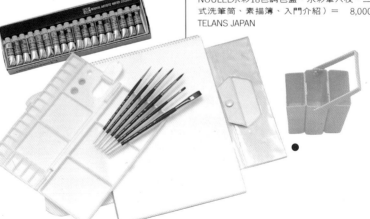

亞特賓水彩盒（美國）

●樹脂製，27.5×17.5×81.0cm＝ 5,000。最合適的水彩用畫箱組合。內附筆盤、顏料盤及塑膠製調色盤，雙口水壺。亞特賓(ARTETJE)

水彩用畫箱

合板製，小：280×135×56mm＝ 2,650。中，308×168×61mm＝ 2,900，大：362×198×69mm＝ 4,800。MO四開：407×310×58mm＝ 8,500。胡桃木製手提式畫板：242×180×72mm＝ 19,000。合板製收藏盒：360×285×54mm＝ 5,600。文房堂

水彩盒畫室型

整理、收納畫材的畫箱，畫室用水彩盒，附二號、五號水彩管狀顏料、筆。

●堅木製，附陶製方型洗筆筒，方型調色盤，高120×寬405× 165mm＝12,500。 HOLBEIN畫材。

筆筒 桌上型

可容納水彩筆的桌上型筆筒，很方便。青磁龍雕＝ 2,600，陶器、山水畫小型＝1,000。陶器、山水畫中型＝ 1,500。名村大成堂。

圓形筆筒

●大 ：P.P.製，3.3×33cm＝ 80。小：乙烯製2.6×28.5cm＝ 60，方形氯乙烯製，3.6×2.2×3.5cm＝ 160，HOLBEIN畫材。

筆捲

竹編、通氣性良好，在保存或攜帶時不會傷害筆毛。日本製尺：30.5CM＝ 1,300／日本製尺，一：34.5CM＝ 1,600，／高級天津尺，三：39.5CM＝ 4,000。名村大成堂。

MINERVA（智慧女神）素描用腰包

●防水尼龍製，四色（黑、藏青、苔綠、紅）。22×15×5.5CM＝ 2,500。細川商會。

畫架

作水彩畫時，可在近於水平的狀態描繪，即使調了充足的水份，顏料也不會沿著畫面流下來。因此最好選擇具有水平固定畫面機能的畫架較好。在户外時則可

置於膝上或背包上作畫。沒有使用畫板時，畫面與眼睛的距離較近，所能見到的範圍較狹窄，因此必須時常退後以便能掌握整體的畫面。

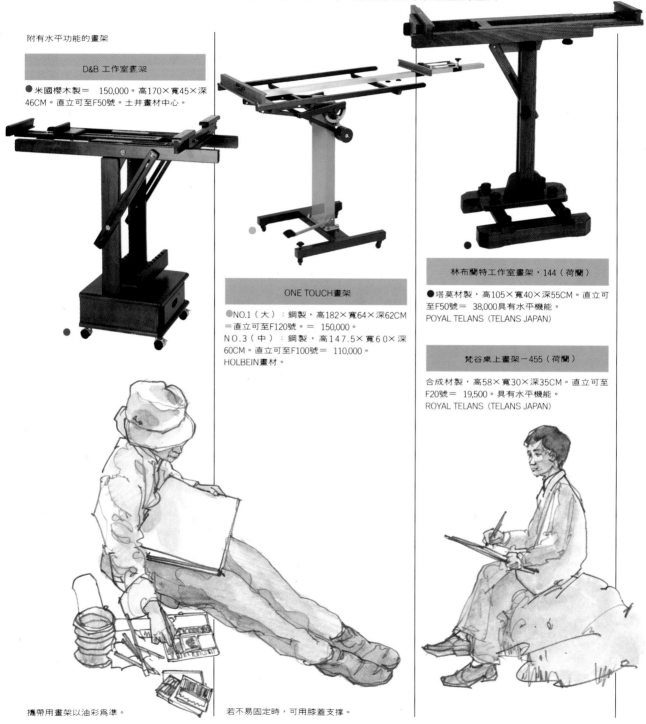

附有水平功能的畫架

D&B 工作室畫架

●米國櫻木製＝ 150,000。高170×寬45×深46CM。直立可至F50號。土井畫材中心。

ONE TOUCH畫架

●NO.1（大）：鋼製，高182×寬64×深62CM ＝直立至F120號。＝ 150,000。
NO.3（中）：鋼製，高147.5×寬60×深60CM。直立可至F100號＝ 110,000。
HOLBEIN畫材。

林布蘭特工作室畫架，144（荷蘭）

●塔莫材製，高105×寬40×深55CM。直立可至F50號＝ 38,000具有水平機能。
POYAL TELANS (TELANS JAPAN)

梵谷桌上畫架－455（荷蘭）

合成材製，高58×寬30×深35CM。直立可至F20號＝ 19,500。具有水平機能。
ROYAL TELANS (TELANS JAPAN)

攜帶用畫架以油彩爲準。

若不易固定時，可用膝蓋支撐。

120

POP 廣告叢書

❶ 理論與實務篇／林東海編著／定價400元
❷ 麥克筆字體篇／張麗琦編著／定價400元
❸ 手繪創意字篇／林東海編著／定價400元
❹ 手繪POP製作／林東海編著／定價400元
❺ 店頭海報設計篇／張麗琦編著／定價450元
❻ 手繪POP字體篇／林東海編著／定價400元
❼ 手繪海報設計篇／林東海編著／定價450元
❽ 手繪軟筆字體篇／林東海編著／定價400元

● 內容保證精彩，實例豐富教您如何做好一張POP海報。

● 在廣告行銷中，POP設計是當今消費市場上最有利的傳播者，本套書輯，綜合了市場上多年來的精心製作與心得能夠完全幫助各位在學習製作上突破難題。希望讀者能從作者的創作中，發揮更寬廣的領域，最後在此向各界誠心推薦北星出版的POP廣告叢書必屬教學好書。

北星圖書公司★新形象出版

① POP海報祕笈／學習海報篇
- 從淺至深教授專業的POP觀念
- 詳細介紹各種POP海報的製作技巧

② POP海報祕笈／綜合海報篇
- 從白底至色底海報詳細介紹製作技巧 ● 內容高達 500 張以上精彩範例，非常豐富。

③ POP海報祕笈／手繪海報篇
- 詳細介紹各種字形的裝飾與變化
- 完整歸類不同屬性的海報及設計方向

④ POP海報祕笈／精緻海報篇
- 強調如何自己繪製精緻海報的技巧
- 介紹配色技巧，版面構成及插畫表現

⑤ POP海報祕笈／店頭海報篇
- 如何營造店頭的促銷氣氛及佈置技巧
- 介紹店頭佈置的設計概念及媒體應用

挑戰廣告挑戰自己

POP海報系列

專業引爆
全新登場

全國第一套最有系統易學的POP海報書籍

北星信譽推薦
必屬教學好書

學習POP 快樂DIY

⊙定價450元

⊙定價450元

⊙定價450元

⊙定價450元

★在本書中，所有繪畫的基本技巧與訣竅都將毫無保留地呈現在各位面前，並指引，鼓勵初學者提筆作畫。而作畫經驗豐富的高手更能從本書中的各種訊息得到新的啓發，進而拓展他們的專業技術與創作空間。

繪畫與素描篇
Drawing & Sketching

選購畫材的建議

由鉛筆著手

檜木筆 大多集體購買居多。雜誌上介紹中這種筆排版上使用較佳。可以繪畫的感覺享受排版的樂趣。以一枝100元的價格易被消費者接受。

一枝鉛筆及畫紙即可作畫。可依興趣使然立刻即興素描者便是鉛筆。添加些許顏色便可拓展其領域。色鉛、粉蠟筆及水彩筆都可利用。

「將想畫的對象及印象馬上表現出便是個素描及寫生的畫材」與此相較，油彩到完成時費時甚久，較常發生與最初的印象不符的情況。「以較短的時間表現便是素描魅力所在。」沼岡先生（伊東屋）

很多人則是依繪畫老師的指示來店裡選購，而常常發生銷售一空的情況。」中村先生指出「不是同品牌而性能效果及色數相同的有好幾種，可建議客戶使用。

但是，其中也有一些客戶會因不是老師所指定的畫材而困惑者。大有一些人會要求店家快速訂貨。

繪畫表現個性，難道繪畫教室中的各位畫製同樣一幅畫不會感到無聊嗎？如果各位發覺到這一點的話，相信會捨棄選購同樣畫具這件事吧！畫材店不僅可提供意見給畫者，仔細道出目的，積極選取畫材相信會對您的繪畫大有幫助。

蠟筆

彙集由彩度高的強烈色彩自稱為清淡顏色的淡系色彩多色調。顏色數量多便是蠟筆吸引人之處。

「與其想用混色製作出更多顏色倒不如彙集多些顏色來好」岩濟先生（檬檬畫翠），如果想要描畫綠景較多的作品，可由零售的蠟筆中選出亮綠色、暗綠色、鮮綠及淡綠色。水彩及油彩中也有一些找不到的微妙顏色。

「蠟筆與蠟紙上的顏色一致，由零售的盒子上也很容易便可選出理想的顏色。」沼岡先生（伊東屋）

但，零買對初學者而言不是件簡單的事，最好還是由購買整組開始。

沼岡先生（伊東屋）「建議各位購買國產的24色組合開始，依照年齡不同、半硬蠟筆亦爲人所接受」，如果預算餘裕的話，建議讀者可購買70色以上的進口組合蠟筆。

國產的盒裝組合對初學者而言較難以下手，有些廠商修改外箱包裝，客人接受度反應不一沼岡先生認爲油彩畫具及水彩畫具的外型包裝都相當重要。換句話說，品質上等的畫材便是初學者的目標所在。

色筆

色筆廠商爲數衆多。30包裝色筆(1 ROJITEN)有畫磚式的包裝及品牌。色鉛筆不僅用來繪畫也可當禮物互送。分爲國產品及進口品選擇性衆多。

中村先生（上松）「畫材廠商不同，繪畫效果亦不同」可試畫廠商準備的畫筆，測試鉛筆是否可平順地重覆塗料，敏銳的硬度表現及帶出清淡色調之效果，便可得知不同處。

畫風景畫時，必須選購運算時不須擔心搖筆時筆芯會斷裂的鉛筆。

色紙

可在色紙上上色的畫材有蠟筆、不透明水彩、色筆及炭筆等。其中以蠟筆的色彩效果發揮度最佳。

「畫紙及固定劑爲蠟筆的必須品。」「請記得一起購買箱裝組合」藤本先生

（LAPIS LASUL）

「建議畫者可選購乳白色系及灰色系清淡色調的畫紙。初學者以購買素描簿爲佳。」岩瀏先生（檸檬畫翠）

（取材自伊東屋、上松、世界堂，LAPISLASUL1，檸檬畫翠）

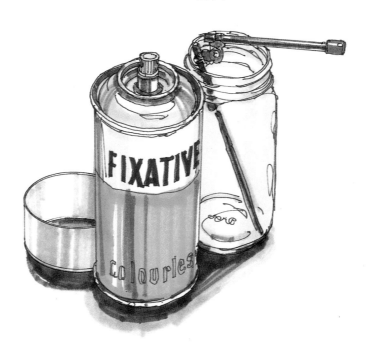

鉛筆

鉛筆的硬度大約自9H到8B，一般素描用的大致從4H～6B。普通則以B～4B最好用。

作水彩畫的底稿時用2B～H，速寫用2B～8B。有時候即使硬度的標示相同，但因廠商不同，所表現出的顏色、感覺也會有微妙的不同。你可嚐試選擇自己愛用的鉛筆。

三菱 UNI

有17種硬度，6H～9H＝各 90。● 12支＝ 1,080。三菱鉛筆。

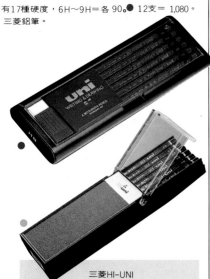

三菱HI-UNI

共有17種硬度，6B～9H＝各 140。6B～9H，● 12支組＝ 1,680。　三菱鉛筆

三菱環保鉛筆ECO

筆軸以再生紙製造。
● 共有三種硬度（B,HB,H）＝各 50。
B～H，6枝組＝ 300。12枝組＝ 600。
● HB（附橡皮擦）＝ 60。6枝組＝ 320。
12枝組＝ 720。三菱鉛筆

鉛筆的削法

筆心必須比寫字時長，但4B以上的筆心較軟，如果太長容易折斷，要注意。

三菱UNI STAR 6角＝STANDARD

有10種硬度，4B～4H＝ 60 ● 12枝組＝ 720。三菱鉛筆

不同硬度的素描

鉛筆素描是由塗、影線（線條的重疊）等返覆進行而成的。

修補例

影線例BLACK POLYMER

● 共有10種硬度，4H～4B＝ 100。1打＝ 1,200。以高分子化學科技製造，採用樹脂筆心（聚酯筆心）。碳99.9%（粘土心約70%）PENTEL。

諾布洛德鉛筆（美國）

180，12枝組＝ 2,160。艾柏法柏（柏尼公司）
LECUSEL(TELENS JAPAN).

CASTELL 9000號 鉛筆（德國）

● 共有16種硬度，8B～6H，筆心 粗8～4B，
3.15mm，3B～6H.2mm＝各 150。
12枝組5B～5H＝ 1,800，8B～2H＝ 1,800。法
柏卡斯提爾（法柏卡斯提爾JAPAN）

道恩特石 墨鉛筆（英國）

共有20種硬，筆心粗7B～9B，3.5mm，4B～6B。
2.9mm，9H～3B，2.2mm＝各120。素描組合
（12枝入）9B～H＝1,440，石墨組合（24枝入）
9B～9H＝ 3,200。

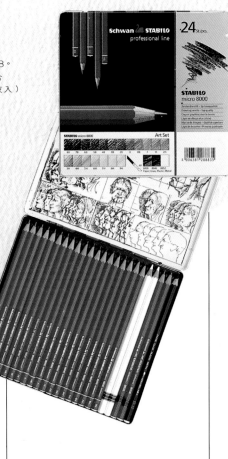

蜻蜓

共有17 種硬度，6B～6H＝各 90，6B～9H，
12枝入＝ 1,080。蜻蜓鉛筆。

STABILO MICRO 8000鉛筆（德國）

共有19種硬 度8B～9H＝各 130。8B～2H＝
1,600。
● 8B～9H，24枝入＝3,200，SCHWAN STABILO
（洛特林格　日本）

瑪爾斯摩繪圖鉛筆（德國）

● 共有19種硬度（EE,EB,6B～9H）＝130。
EE～HB（EE,EB,6B,4B,2B,HB）6枝組＝ 780。
6B～4H12枝組＝1,560。EE～9H，19枝組＝
2470，史黛拉（史黛拉‧日本）。

鉛筆畫出的層次(2B)

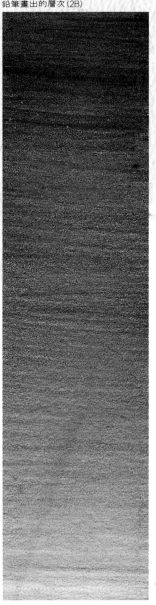

鉛筆

筆心若較長，鉛筆就能打斜畫圖，有些鉛筆本身已經過設計，以適合特別的用途。

有些是平板的筆心，有些沒有筆軸，有些則有可替換的筆心等。而目前也有了只削筆軸或只削筆心的削鉛筆機。

道恩特素描鉛筆（英國）

水溶性鉛筆，筆心4mm，三種硬度(HB,2B,4B)
＝ 180，圓筆心4mm，三種硬度
(HB,2B,4B)＝ 180。平筆心2.5×6.5mm，3
種硬度(HB,2B,4B)＝ 180，LECUSEL
(TELANS JAPAN)

艾柏尼鉛筆（美國）

圓形＝ 110，12枝入＝ 1,320，艾柏法柏（柏尼公司）

歐爾史塔菲洛鉛筆（德國）

石墨：黑、白＝各 150。SCHIVAN STABILO
（洛克林格 日本）

澤內拉爾素描鉛筆

平筆，筆心8mm×3mm，三種硬度(2B,4B,6B)
＝各 220。澤內拉爾（柏尼公司）

平筆素描用筆可自由的畫出粗線或細線

HOLBEIN素描鉛筆

● 共有三種硬度，偏平方形 筆心(2B,4B,6B)
＝各 120。 HOLBEIN畫材。

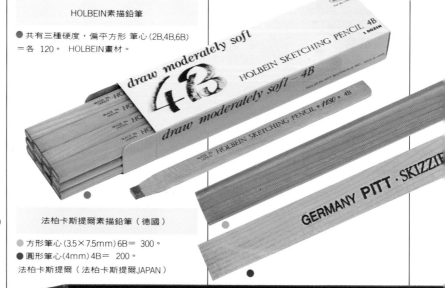

法柏卡斯提爾素描鉛筆（德國）

● 方形筆心(3.5×7.5mm)6B＝ 300。
● 圓形筆心(4mm)4B＝ 200。
法柏卡斯提爾（法柏卡斯提爾JAPAN）

法柏卡斯提爾石墨鉛筆（德國）

● 無筆軸直徑7.8mm的純筆心鉛筆，四種硬度
(HB,3B,6B,9B)＝ 各 300。法柏卡斯提爾（法柏卡斯提爾JAPAN）

MOR削筆機

● 212,000：鋁製雙孔式，彩色鉛筆用，削角為鈍角＝300。
● 948,000：塑膠製雙孔式，筆屑可存於盒中＝600。
● 602,000：塑鋼製，圓形雙孔式＝700。
● 603,000：塑鋼製，方型雙孔式＝600。
● 605,000：塑鋼製手榴彈形，單孔式＝400。
　 355,000：塑膠製，雙孔式，四色＝400。
● 95,000塑膠製，單孔式＝400。MOR
　（法柏卡斯提爾JAPAN）

磨蕊器（德國）

2mm蕊用）回轉式，附夾具）＝2,200。
2mm蕊用（回轉式，手握型）＝1,200。
2MM用（電池式電動磨蕊器）＝3,500。
51385 DS（雙孔式、攜帶用）＝480。
史黛拉（史黛拉・日本）

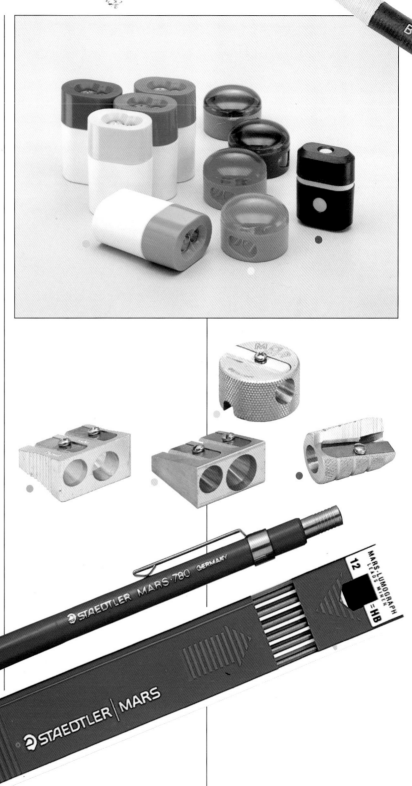

諾里斯削筆機（德國）

7.5mm用，塑膠製集裝型（黃、組、藍、黑四色）＝170。
7.5mm用，塑膠製集裝型（黃、紅、藍、橘四色）＝440。7.5mm用，輕金屬製＝120。
7.5mm用，輕金屬製（替換刀二片）＝200。
史黛拉（史黛拉日本）彩色鉛筆用削蕊刀（蕊削為鈍角，黃、紅、藍、綠四色）＝70。史黛拉（史黛拉・日本）

色鉛筆用削筆機（德國）

7.5mm用（削成鈍腳芯）黃、紅、藍。綠4色）＝70丹。（史黛拉日本）

MARS技術型筆心盒（德國）

● 最暢銷的2mm筆心專用盒。
780c＝700。2mm用，短型＝800。
　MARS LUMOGRAPH 2mm製圖用筆心，共有18種硬度（6B～9H）1打＝750。史黛拉（史黛拉　日本）

木炭　可隨心所欲的傳統畫材

柔軟的木炭可用麵包或軟橡皮擦掉，更可用布或手使調子產生微妙的改變。柳木製成的木炭較軟，栗木稍硬。大小粗細亦各不相同，大筆觸適合用粗的木炭，做細部描繪時則須用細的木炭。圓木炭的蕊心較難附著在紙上，若事先去除會比較好用。另可在砂紙上或以刀片，斜斜的把木炭削細，如此就能畫出細的線條，要塗大範圍的畫面時比較容易。

木炭使用法

使用炭筆腹部，塗大面積的畫面。

利用前尖的炭筆畫細線

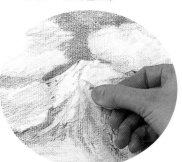

以木炭為筆心做成鉛筆式的木炭筆，很適合做細部描繪，由於這種木炭筆的粉末較硬，比一般的木炭更難擦掉，須注意。

以軟橡皮擦拭。擦拭細微處即可。

伊研畫用木炭（柳木）

細，10支入＝ 340。粗 ・1支入＝ 220。中・3支入（錫箔捲）＝ 480。細・20支入＝ 940。細・10支入・ NO.1500（高熱）＝ 600 伊研。

伊研畫用木炭

桑木三支入＝480，樺木・圓。三支入＝ 420，五加木・方形，十支入＝ 720。枋木・圓10支入＝ 1,300美杉。圓・20支入 ＝ 940，伊研

WINSOR & NEWTON木炭

柳木，粗12支入＝660，中24支入＝ 970。細24支入＝ 670。中6枝入＝ 410。WINSOR & NEWTON （MARUMAN，文房堂）

HOLBEIN木炭夾

● 夾炭筆、素描筆用，以避免弄髒手。金屬製 ＝ 360。HOLBEIN畫材

伊研附盒木炭

柳木製木炭，附鍍鉻鋼製盒＝ 420。伊研。

HOLBEIN素描用木炭

● 柳木（柔軟）粗三支入＝ 400，中圓三支入＝ 360。細圓10支入＝ 540。栗木（策硬）粗方三支入＝ 300。榎木（稍軟）粗圓三支入＝ 420。玄圃梨木（普通）方形三支入＝ 400。椋木（稍軟）三支入＝ 400。HOLBEIN畫材。可以軟橡皮擦掉細部或使調子變得朦朧。

炭筆　以木炭爲筆心的鉛筆形碳筆

BEROL炭筆（美國）

高級木炭蕊心＋紙捲筆軸。加上高品質的拉線，省時又方便。

● 四種硬度：極軟、軟、中、硬。各 250。

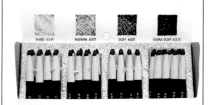

Berol CHARCOAL PENCILS

Blaisdell PAPER WRAPPED PRODUCT
JUST PULL THE STRING, UNRAVEL PAPER FOR A DESIRED POINT. PERFECT FOR LAYOUT, OUTLINE DRAWINGS, SKETCHING AND GENERAL ARTWORK.

Berol Blaisdell PAPER WRAPPED

BEROL（BESTICK）澤芮拉爾炭筆

● 蕊心3.5mm　四種硬度(HB,2B,4B,6B)＝各 190。（白）－ 190。 澤芮拉爾（柏尼公司）

DESILEL木炭刷

● 粗木炭用，細木炭用二枝一組＝ 400。ARTETJE。

HOLBEIN木炭刷　木炭擦

金屬製，粗、細二支一組＝ 280。HOLBEIN畫材。

木炭顏色附著不良時，可用木炭刷刷一刷筆心。

砂紙板

● 砂紙中紋六張、粗紋一張，附握柄＝ 200，HOLBEIN畫材。

Berol CHARCO

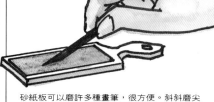

砂紙板可以磨許多種畫筆，很方便。斜斜磨尖的木炭較不易折斷，也能把畫面修飾得更美。

炭粉以水溶解後，以筆塗在畫面上會產生微妙的調子。

伊研畫用木炭（炭精粉）

30ml罐裝＝ 500。伊研

素描筆　　三色的組合，表現更廣泛

素描筆可以說是鉛筆的元祖，亦稱為白堊筆。以傳統的天然素材製成有三色。紅咖啡色（淺紅或烏賊墨色等）、白色（原稱為白堊，以碳酸鈣為原料）、黑色（有二、三種硬度、原料為黑銳），白與黑及白與茶色適合用於表面粗糙的彩色紙或短時間的速寫，素描筆能溶於水，亦可與鉛筆一起使用。

CASTELL素描筆（德國）

● 全四色（黑、白、烏賊墨、＝230。法柏卡斯提爾（FABER CASTELL JAPAN）

SYNCO　素描筆

全三色（黑、白、烏賊墨）＝各85。SYNCO素描筆粉（黑、烏賊墨）＝各400。三好商會。

HOLBEIN素描筆

共4色（黑、白、烏賊墨色、亮粉橘色）＝各60丹。3色組（黑、烏賊墨、亮粉橘6支入）＝360丹。HOLBEIN畫材

素描筆的用法

可單色使用，亦可二～三色組合使用。三色組合使用特別適合人物的描繪。可以線條的重疊或以手指的塗抹來改變調子。

以淺紅描繪外圈，再以烏賊墨色加入陰影。

以黑色描陰影

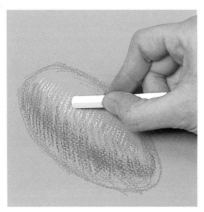

明亮的部份以白色描繪。

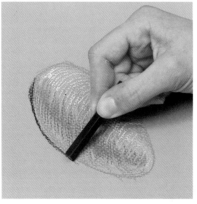

以手指暈色。

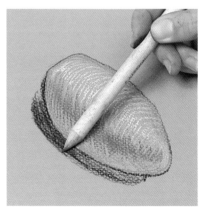

以筆使陰影顯得朦朧。

碳鉛筆　　細筆心的鉛筆形碳鉛筆

SYNCO素描筆

全三色（黑、烏賊墨、淺紅）＝各 160。三好商會。

法柏卡斯提爾鉛筆（德國）

●白　鉛筆，全四色（黑、白、烏賊墨）＝各 200。法柏卡斯提爾(FABER CASTELL TAPAN)

HOLBEIN木筆

●全三色（黑、烏賊墨、淺紅）＝各 130。HOLBEIN 畫材。

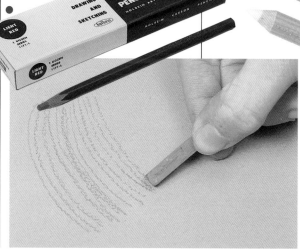

使用方角處描繪細線

以筆腹塗大面積。

以手指塗抹、暈色。

彩色筆
（油性）

這是以油畫顏料或水彩顏料製成的彩色筆。方便、簡單的彩色筆有油性及水性兩種筆。以高嶺土來調整硬度，因此有軟、中、硬三型。添加界面活性劑，可溶於水的稱為水彩色鉛筆。油性色鉛筆的柔軟型，只要輕塗就能表現色彩，很適合輕鬆、簡樸的素描。若再加上專用的油性渲染液，會產生像水彩畫般的畫面效果。

PABLO藝術家用油性色鉛筆（瑞士）

全120色，軟筆心3.7mm＝各 280。12色組（罐裝）＝ 3,360．18色組（罐裝）＝5,040，30色組（罐裝）＝ 8,400，40色組（罐裝）＝11,200，80色組（罐裝）＝ 22,400。120色組（罐裝）＝37,000。

● 120色組（木盒裝）＝ 47,000。CARAN DACHE（日本DESCO）

LYRA POLY COLOR（德國）

全72色，每支＝ 160。

● 12色組（罐裝）＝ 2,000，24色組（罐裝）＝4,000。36色組（罐裝）＝ 6,000。72色組（罐裝）＝ 12,000。LYRA（海外事務器）

ARTETJE 素描彩色筆

全24色扁方形筆心(8×3mm)＝各 250。7色木盒組（附削筆機）＝ 36,000。

● 12色基本組 （素描簿型，盒裝）＝ 3,000。攜帶型六色A組，B組＝各 1,500。素描彩色筆專用削筆機＝ 300。 ARTETJE

PENTEL SUPER複合8，複合8

數色替換筆心（2mm）選擇型筆心盒。

● 複合8＝禮盒（筆芯、付削筆機）＝3,000丹Swper multi 8＝2,500丹。禮盒＝3,800丹12色組替換筆心（附削筆心機）＝ 600。每色二支入＝ 100 pentel。

瑪爾斯摩CHROM（德國）

全24色，硬筆心2mm＝各 130。12色組合（金屬罐裝）＝ 1,560。24色組（金屬罐裝）＝ 3,120。史黛拉 （史黛拉，日本）

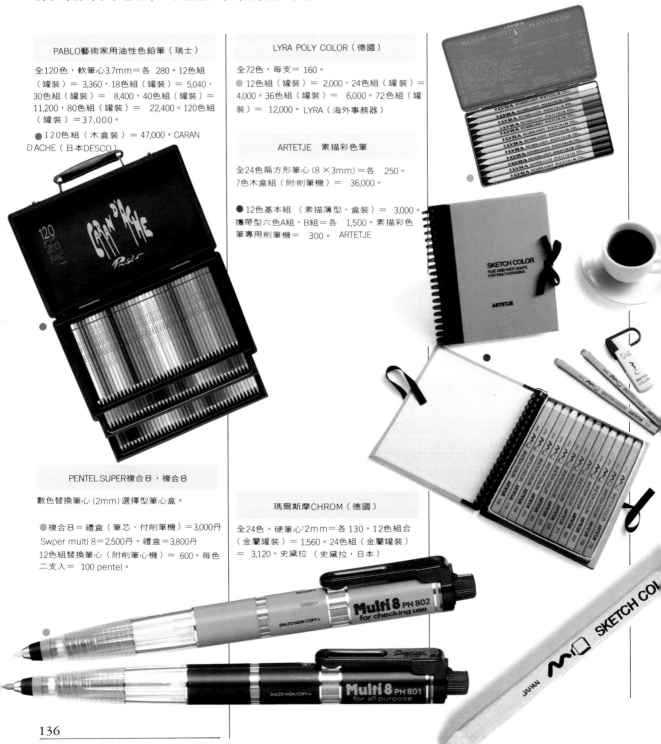

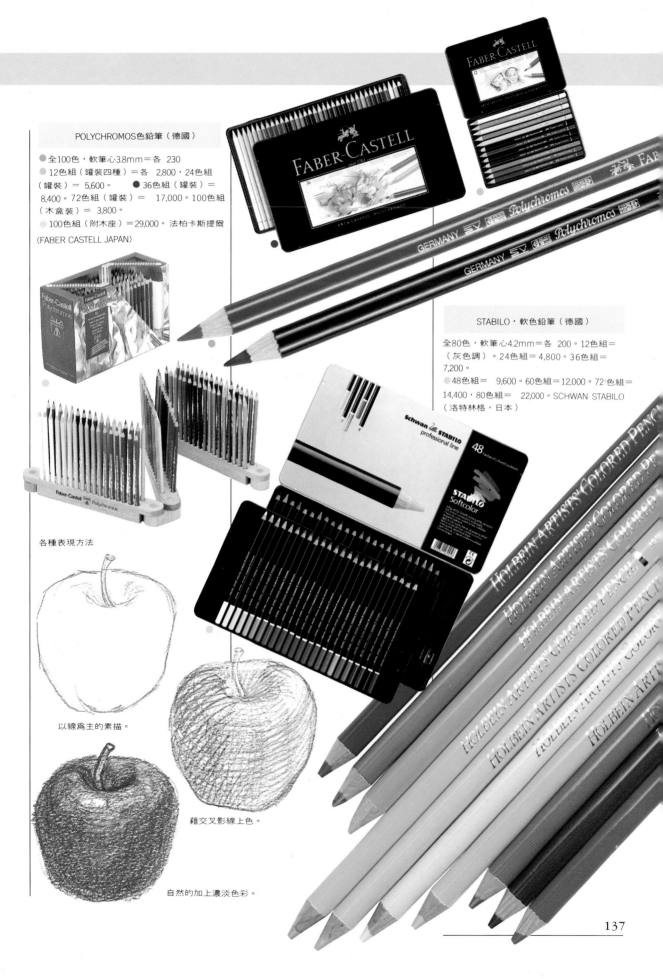

POLYCHROMOS色鉛筆（德國）

● 全100色，軟筆心3.8mm＝各 230
● 12色組（罐裝四種）＝各 2,800，24色組
（罐裝）＝ 5,600。 ● 36色組（罐裝）＝
8,400。72色組（罐裝）＝ 17,000。100色組
（木盒裝）＝ 3,800。
● 100色組（附木座）＝29,000。法柏卡斯提爾
(FABER CASTELL JAPAN)

STABILO・軟色鉛筆（德國）

全80色，軟筆心4.2mm＝各 200。12色組＝
（灰色調）。24色組＝4,800。36色組＝
7,200。
● 48色組＝ 9,600。60色組＝12,000。72色組＝
14,400。80色組＝ 22,000。SCHWAN STABILO
（洛特林格，日本）

各種表現方法

以線爲主的素描。

藉交叉影線上色。

自然的加上濃淡色彩。

彩色筆
（油性）

以鉛筆輕鬆的作水彩素描

BEROL EAGLE COLOR　藝術鉛筆（美國）

全129色，軟筆心5.9mm＝各　180。
●120色組＝　21,600，96色組＝　17,280，72色組
合＝　12,960，60色組＝　10,800，48色組＝
8,640，36色組＝　6,480。（罐裝）24色組＝
4,320。12色組基本色12型＝各　2,160。BEROL
（BESTICK）

蜻蜓　IROJITEN（彩色辭典）

前所未有，依色調別分類的彩色筆組合。
　　　　　全90色＝各　100，第一～三集（紙
製本型，盒裝）30色＝各3,000。60色組（木盒
裝）＝各12,000。90色組（木盒裝）＝25,000。
蜻蜓鉛筆。

HOLBEIN藝術彩色筆

全150N色＝3.8mm軟筆心＝　180，基本色12色
組（罐裝）＝2,200。設計色12色組（罐裝）＝
2,200，粉腊筆色12色組（罐裝）＝2,200
24色組（罐裝）＝　4,400，36色組（罐裝）＝
6,500，
●50色組（紙盒裝）＝9,000，100色組（紙盒
裝）＝18,000，（木盒裝）＝28,000，150色
（紙盒裝）＝27,000。　（木盒裝）＝38,000。
HOLBEIN工業。

三菱NO.7500 POLYCOLOR

全36色＝各　80，12色組（氮罐裝）＝1,000，
色組（氮罐裝）＝　2,000，36色組（氮罐裝）
＝3,000。三菱鉛筆

三菱UNI・阿德烈彩色筆

不刮傷畫紙，可修正多餘的顏色，輕輕擦掉顏
色後，還可另上新色。

全36色＝各　150。12色組（氮罐裝，附橡皮擦）
＝2,000。24色組（氮罐裝）附橡皮擦）
＝　4,000。36色組（氮罐裝，附橡皮擦）
＝6,000，三菱鉛筆。

三菱UNI COLOR

擁有專業藝術家希望的微妙色彩，藍色系・
綠色系、灰色系等，全100色＝各120，36色組
（盒裝）＝4,800。72色組（盒裝）＝9,600，
100色組（盒裝）＝16,000。
三菱鉛筆。

三菱NO.7700硬質彩色筆

全12色，硬筆心＝各　100，12色組（氮罐裝）
＝1,200，三菱鉛筆

GHOST彩色筆

一枝兼具多種顏色，描繪時顏色會改變。筆心
3mm，軸外徑8mm。
　　　　　　　●木軸＝　80。
●塗裝軸＝各　100，ITON（伊東屋）

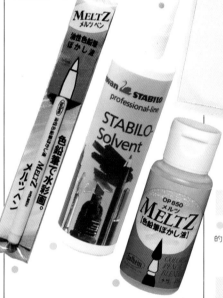

彩色筆溶劑

MELTZ MELTZ是油性彩色筆的渲染液。梅爾茲筆則是油性彩色筆渲染液的筆型液。

● 梅爾茲 35ml＝300 ● 梅爾茲筆＝ 200，HOLBEIN工業。

使用油性彩色筆的專用渲染液，就能表現出水彩畫般的效果。油畫顏料的揮發性油（松節油、汽油）也能溶解油性彩色筆，但會有滲透的現象及臭味。MELTZ為水性，沒有這些缺點。

間接法＝在另外一張上塗上彩色筆顏色，再以這張紙為調色板，加入MELTZ，以筆調和使顏色溶解後，塗到畫面上。

直接法＝先在畫面上塗上彩色筆顏色，在顏色上加入MELTZ使顏色溶解暈開。

STABILO溶劑（德國）

● 250ml＝ 1,800。可在 紙上溶解油性彩色筆的溶劑。SCHWAN STABEILO（洛特林格日本）

道思特藝術家彩色筆（英國）

全72色，圓軸外徑7mm＝ 180，12色組（罐裝）＝ 2,160。24色組（罐裝）＝4,320，36色（罐裝）＝6,480。72色組（罐裝）＝12,960，7 2色組（木盒裝）＝18,000。LECUSEL（TELANS JAPAN）

道恩特工作室彩色筆 （英國）

全72色，軸外徑7mm＝各 180，12色組（罐裝）＝ 2,160，24色組（罐裝）＝ 4,320，36色組（罐裝）＝ 6,480。72色組（罐裝）＝12,960。72色桌上組合＝15,000，72色組（木盒裝）＝ 18,000。LECUSE（TELANS JAPAN）

〔各種表現方法，各種效果〕

不出力，輕輕的塗抹。

加強力道，一筆一筆的畫。

幾隻筆綁成一束，反覆畫圓

在紙上用力的一點、一點畫出來。

重塗顏色，出現另一種美麗顏色。

疊上一張複寫紙，以原子筆（輕壓）描繪線條，再塗上顏色後會出現白色的線條。

塗好顏色後，再以橡皮擦擦拭，製造微妙的調子。

上色後再以面紙擦拭。

以「MELTZ」溶解顏料，出現渲染的效果。

加上一層白色彩色筆顏色，好像粉腊筆般的色調。

（C）HOLBEIN工業

139

色鉛筆
（水溶性）

所謂色鉛筆便是如同鉛筆般描畫時畫布上具有水分的畫筆。可表現出水彩畫般的風貌。顏色多寡依廠商而各有不同。大多有100色，可分為硬質及軟質。將畫線處沾水即為水彩畫，可謂是將水彩及素描合一的神奇畫筆。水分乾燥時較厚、亦可

在上面描畫、而水彩畫具無法描畫到的細小部份都可用色鉛筆筆尖再稍加修飾。重覆以不同色筆在同一處畫線便有混合的效果、也可在調色盤上混合削落後的筆蕊，再用筆來描畫，其畫法眾多屬應用範圍廣泛的色筆。

水彩色鉛筆　(C)FABER CASTELL

STABILO.TONE（德國）

全60色，軟筆心，�10mm＝各 500。10色組
（紙盒裝）＝5,500。

● 30色組（紙盒裝）＝ 16,000，60色組（木盒
裝）＝ 40,000。含金、銀、銅水溶性56色（完
全水溶性53色）⏐螢光二色⏐描繪輪廓線的石
墨（耐水性計60種。SCHWAN STABILO（洛特
林格，日本）。

STABILO 軟質水彩鉛筆 FAN COLOR（德國）

全36色，軟筆心＝各 100。
12色（罐裝）＝1,200。24色（罐裝）＝
2,400。

● 36色（罐裝）＝ 3,600。⏐SCHWAN STABILO
（洛特林格，日本）

STABILO硬質水彩色鉛筆 ORIGINAL（德國）

全39色，硬筆心2.3mm＝各 150。
6色（罐裝）＝900，12色組（罐裝）＝
1,800，24色（罐裝）＝ 3,600。

● 38色（罐裝）＝ 5,700。
SCHWAN STABILO（洛特林格 日本）

普利茲馬羅工水溶性彩色筆（瑞士）

全40 色，硬筆心3mm＝各 200。12色（罐
裝）＝ 2,400，18色（罐裝）＝ 3,600，30色
（罐裝）＝ 6,000。

● 40色（罐裝）＝ 8,000。CARAND'ACHE
（日本DESCO）。

道恩特（DERWENT）水彩彩色筆（英國）

全72 色，圓軸外7mm＝各 180。12色（罐裝）
＝）2,160，24色（罐裝）＝ 4,320。36 色（罐
裝）＝ 6,480。

● 72色（盒裝）＝ 12,960。72色（木盒裝）
＝ 18,000。LECUSEL（TELANS JAPAN）

SUPRACOLOR藝術用水溶性彩色筆（瑞士）

全120色，軟筆心3.7mm＝各 220。
12色（盒裝）＝ 2,640，18色（盒裝）＝
3,960，30色（盒裝）＝ 6,600。40色（盒裝）
＝ 8,800，80色（盒裝）＝ 19,600。120色
（盒裝）＝ 30,500。 ● 80色（木盒裝）＝
29,000，CARAND'ACHE（日 本，DESCO）

彩色筆
[水溶性]

適合初學者的素描組合

KETTY彩色筆（德國）

六色（紙盒裝）＝ 380，12色（紙盒裝）＝
750。24色（紙盒裝）＝ 1,500，短型六色（紙
盒裝）＝ 380，12色（紙盒裝）＝ 200。
12色（紙盒裝）＝ 400。史黛拉（史黛拉，日
本）

ALBRECHT DIIRER水彩彩色筆（德國）

全100色，軟筆心3.8mm＝各 230。
12色（鐵盒裝）＝ 2,800。24色
（盒裝）＝ 5,600。36色（鐵盒裝）＝ 8,400。
100色（木盒裝）＝ 38,000。
100色（附木座）＝ 29,000。
DIIRER素描組（36色水彩彩色筆組，水壺、素
描簿、水彩筆二枝、特製外盒）＝ 14,500法柏
卡斯提爾（FABER CASTILL,JAPAN）

黃金FABER水彩彩色筆 （德國）

● 全部36色，半硬執筆心3mm＝各1,200丹。6
色1組（罐裝）＝600丹，12色1組（罐裝）＝
1,200丹。24色1組（罐裝）＝2,400丹，36色1組
（罐裝）＝3,600丹，FABER CASTELL
（FABER CASTELL JAPAN）

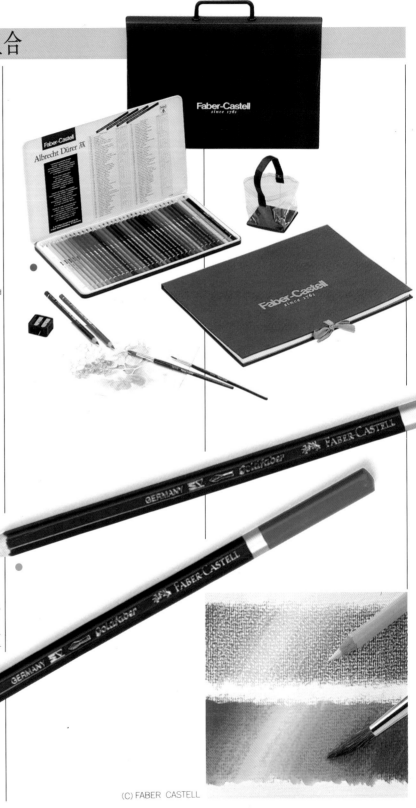

(C) FABER CASTELL

142

卡多亞特烈水彩彩色筆（德國）

全60色，軟筆心2mm＝各 100。六色（鐵盒裝）＝600。
12色（鐵盒裝）＝ 1,200。24色（鐵盒裝）＝2,400。36色（鐵盒裝）＝3,600。48色（鐵盒裝）＝ 4,800，60色（鐵盒裝）＝ 6,000。60色（木盒裝）＝18,000。史黛拉（史黛拉，日本）

CARAND'ACHE藝術用水溶性腊筆（瑞士）

圓形，全84色＝各100，10色（鐵盒）＝1,800，15色（鐵盒）＝2,700，30色（鐵盒）＝5,400，40色（鐵盒）＝7,200，84色（鐵盒）＝ 19,000。
● 84色（木盒）＝28,000。CARAND'ACHE（日本，DESCO）

AQUARER水性腊筆（德國）

10色＝ 1,200。史黛拉（史黛拉，日本）

FIS顏彩筆組合

鉛筆式的日本顏料
● 全11色，軟筆心5mm＝各 200。
● 11色（附外盒，FIS繪圖筆，FIS畫筆、水壺、削筆機）＝ 3,800。吳竹精昇堂

三菱UNI 水彩彩色筆

全36色＝各 150，12色（氮盒裝）＝ 2,000。24色（氮盒裝）＝ 4,000，
● 36色（氮盒裝）＝6,000。標準12色組（水彩畫畫筆，洗筆兼用塑膠蓋，4B鉛筆一支，水彩筆一支，攜帶型削筆 機、水壺）＝ 2,800。素組合12色＝（水彩彩色筆12色、洗筆筒、4B鉛筆一枝、水彩筆一枝、削筆機、水壺、明信片五張）＝3,000，三菱鉛筆

粉彩筆
〔軟型〕

永無止境的色彩變化

可表現微妙的色彩是粉彩筆的特徵。所有的粉彩筆色調都可從柔和的顏色轉變為發色鮮艷的強烈顏色，淡色中增添了白色的量，製造出各種明度差的顏色。由於畫到紙上後會變成粉狀，易脫落，所以完成後最好噴上定著劑(P.154) 以便保存。

粉腊筆的顏色粉末不含有害物質，可安心使用。沒有貼標籤的顏色，應事先做好彩色表，以便和廠商的顏色號碼對照，補充用完的顏色。

SCHMINCKE軟性粉彩筆（德國）

全283色，軟性圓形＝各 500，15色組＝ 30色＝ 17,500。45色＝ 25,500。641＝
● 60色一組＝34,500，90色＝ 51,000，180色＝100,000，SCHMINCKE（丸善美術）

ROWNEY藝術軟性粉腊筆（英國）

全194色，軟性圓形＝ 330，144色＝ 65,000。
72色（A：基本，L：風景，P：人物三種人物） ＝ 33,000。
● 36色組＝ 12,900（A：基本，L：風景，P：人物三種）。
● 24色組＝ 8,600。
● 12色組＝ 4,300。半24色＝5,500 ROWNEY（朝日顏料）

粉彩筆的用法

（C）HOLBEIN工業

西瑞莉爾粉彩筆（法國）

全525色，軟性圓形＝各 440。螢光25色＝各
500。風景・人物用50色入（木盒裝）組＝各
26,000。風景用・人物用100色＝各 48,000。
172色組＝ 84,000。250色組＝ 130,000。525
色＝ 260,000。西瑞莉爾（MARUMAN）

林布蘭特軟性粉彩筆（荷蘭）

● 203色軟性圓形＝ 200～300。15色＝ 38,000
30色 4,000～6,800，45色＝ 9,500～1,600。60
色＝ 8,000～2,100。90色＝17,500～27,000，
150色＝ 48,000。225色＝ 74,000，ROYAL
TELANS（TELANS JAPAN）

康德軟性彩筆

全242色軟性圓形＝各 220。36色＝ 3,300。
48色＝ 4,200。
66色＝ 6,200，100色＝ 9,000～9,500。242色
＝ 27,000～3,200。120色A,D＝15,000。王冠工
業

畫線條

把粉彩筆析斷，以側邊作畫。

HOLBEIN軟性粉彩筆

● 全250色軟性圓形＝ 120。24色組＝ 2,800。
36色＝ 4,300。
50色＝ 6,000。

● 100色組＝ 12,000，150色＝18,000，250
色＝ 30,000。
HOLBEIN BIK軟性粉彩筆 全52色，軟性圓形
＝ 360，無盒裝商品，大小為15mm×75mm。
HOLBEIN工業

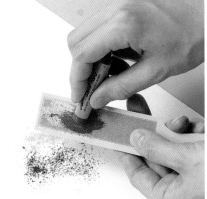

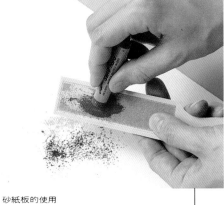

砂紙板的使用

HOLBEIN畫材

145

硬質／中硬質

容易使用的硬質粉彩筆

除了軟粉彩筆之外，另有中硬及硬質粉彩筆。對初學者而言中硬型粉彩筆較易使用。由於它們不像軟粉彩筆般脆弱，很適合作線描及大面積的上色。要混合物粉彩筆的顏色時可在砂紙上將幾種粉彩筆磨成粉末狀再混合即可。淡色重疊時也會產生另一種微妙的色調。此外，使用粉彩筆刷，可消除顏色間的界線，使畫面產生自然的朦朧感。

PENTEL粉彩筆

全12色，硬質方形＝ 80。迷你12色＝ 50。
● 12色組＝ 900。 迷你12色組＝ 500。
● A.6色＝ 450。
● B.6色組＝ 450，PENTEL

NOUVEL CARRE'粉彩筆

全150色，方型硬質＝ 各 100。六色組A,B＝各 550，12色組A,B＝各 1,100。

● 24色組＝2,200〜2,400，48色組＝4,400〜5,500。
● 96色組＝11.000〜17,000。150色組＝24,000。TELANS JAPAN

NEW粉彩筆（美國）

全100色。硬質方型＝各 200。12色組＝ 2,400
24色組＝ 4,800。
36色組＝ 7,200。60色組＝ 12,000，72色組＝14,400，96色組＝ 19,200。EVER HARD FABEF
（唐‧柏尼公司）

POLYOHROMOS粉彩筆（德國）

全100色，中硬質方形＝各 230。12色（鐵盒裝）＝ 2,800。24色組（鐵盒裝）＝5,600。36色（鐵盒裝）＝ 8,400，100色（木盒裝）＝3,800。法柏、卡斯提爾(FABER CASTELL JAPAN)

HOLBEIN中硬粉彩筆

中硬型中唯一的圓形品牌
● 全60色，圓形＝ 各100。
● 15色組＝ 1,500。
● 25色＝ 2,500。
● 40色＝4,000，60色＝ 6,000。HOLBEIN畫材
。

ROWNEY方型粉彩筆（英國）

比軟粉彩筆稍硬，可以邊緣畫出尖銳的線條。
全48色，中硬質方型＝240，36色＝12,000。
24色＝4,500。12色＝ 2,800。
ROWNEY（朝日畫材）

粉彩鉛筆

表現柔和感覺的粉彩鉛筆，粗粗的筆心能畫出流暢的線條。由於粉彩的筆心已經以筆軸包住，更能以輕柔的感覺做細部的描繪。若再加上普通的粉彩筆，就能以粉彩筆做大面積的上色，而細部的部份則能以粉彩鉛筆表現。當然也能單獨的以粉彩鉛筆做彩色線條的纖細素描。

細部使用粉彩鉛筆更方便

平常的粗粉彩筆可以畫出均一的粗線，而細部就交給粉彩鉛筆吧！

STABILO 卡布歐提洛
粉彩鉛筆（德國）

全80色，各 150，12色組＝ 1,800。24色組＝ 3,600。36色組＝ 5,400。48色／ 7,200。60色＝ 9,000。72色＝ 10,800。

●80色組＝ 18,400。 SCHWAN。
STABILO（洛特林格，日本）

道恩特（DERWENT）粉彩鉛筆（英國）

全90色。軟筆心5mm＝ 200。12色＝ 2,400，24色＝ 4,800。 ●36色組L、B＝各 7,200。72色組14,400。90色＝ 24,000。
LECUSEL（TELANS TAPAN）

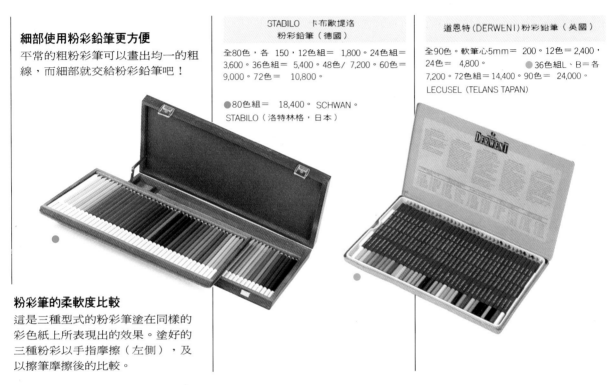

粉彩筆的柔軟度比較

這是三種型式的粉彩筆塗在同樣的彩色紙上所表現出的效果。塗好的三種粉彩以手指摩擦（左側），及以擦筆摩擦後的比較。

軟粉彩　看起來輕軟，充滿粉質感。

中硬粉彩　牢牢地附著在紙上。

粉彩筆可做線描。

粉彩用紙

運用彩色紙的底色會使粉彩素描的顏色更特出。即使在描繪的對象上留下部份的空間沒有上色，仍然被視為完成度極高的素描。明亮的灰色或象牙色是很能配合各種主題的顏色，一般而言只要選用與主題基本色同色調的彩色紙即可。有些素描簿中訂了很多不同顏色的紙，為了保護畫面，最好在畫面上加上腊紙。為了作畫方便，有些粉彩用彩色畫紙會附有畫板。

利用彩色紙

依顏色不同，粉彩的發色也有所不同。中間色調的紙與暗色調的紙即使畫上同色的粉彩看起來仍不一樣。中間的明亮顏色紙張會使暗色粉彩的發色顯得特別好，而淡色粉彩會顯得更純。在暗色紙上會使明亮顏色的粉彩更顯眼。

在素描簿裡加入間隔紙（腊紙）

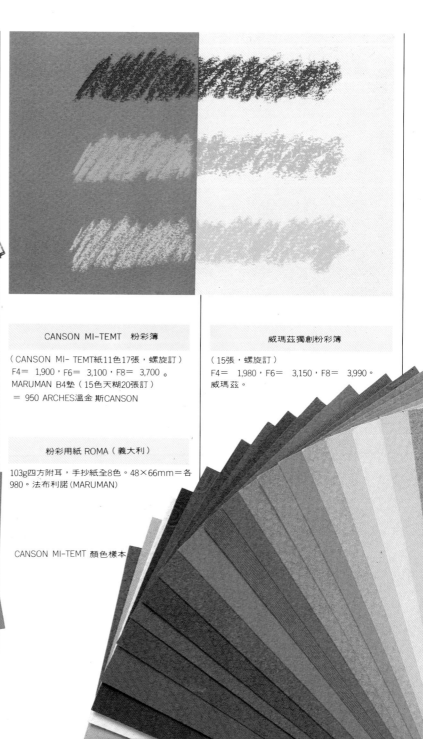

CANSON MI-TEMT 粉彩簿

（CANSON MI- TEMT紙11色17張，螺旋訂）
F4＝ 1,900，F6＝ 3,100，F8＝ 3,700。
MARUMAN B4墊（15色天糊20張訂）
＝ 950 ARCHES溫金 斯CANSON

威瑪茲獨創粉彩簿

（15張，螺旋訂）
F4＝ 1,980，F6＝ 3,150，F8＝ 3,990。
威瑪茲。

粉彩用紙 ROMA（義大利）

103g四方附耳，手抄紙全8色。48×66mm＝各980。法布利諾（MARUMAN）

CANSON MI-TEMT 顏色樣本

HOLBEIN粉彩簿PAS

●（CANSON MI-TEMT紙17張訂）手提畫板＝
1,200。6號＝3,000，8號 ＝ 4,200，10號＝
6,500。HOLBEIN畫材。

阿波羅(APOLLO)

粉彩HP／阿波羅手册系列（韋瓦第紙七色各三
張，螺旋訂）18×18cm＝950。APOLLO

托爾辛／阿波羅PAPIER系列

（粗紋畫紙）F6號18張訂＝ 3,000。

HOLBEIN PASTEL BOOK

● PAP（HOLBEIN PASTEL畫紙18張）
（螺旋訂）＝900丹。4號＝1,100丹。6號＝
1,600丹。8號＝1,900丹
HOLBEIN畫材

CANSON MI-TEMT（法國）

●彩色CANSON MI- TEMT
（特選法國彩色粉彩紙用50色）
160g，37.5×55cm＝140。55×75cm＝
280，75×110cm＝560。150cm×10m＝
11,500。ARCHES溫金斯CANSON

MARUMAN

粉彩紙
（韋瓦第紙10色18張）F1＝650，F4＝ 1,200
，F6＝ 1,800，F8＝23 00。
mARUMAN

MUSE

粉彩畫板（裱貼彩色畫紙，雙面不同色，厚
2mm的畫板）B2＝ 920，B3＝ 480。

PANDER彩色畫板（裱有淡色調彩色紙MUSE 10
色 1mm厚畫板）B2＝ 470，B4＝ 140。

MUSE粉彩素描簿（MUSE紙六色各三張）F10
＝ 3,900，F8＝ 2,700，F6=2,200，F4＝
1,550，F3＝ 1,350。手提畫板＝ 800

油性粉彩筆

OIL PASTEL是學生用腊筆及油性粉彩筆的總稱。它是以專家用的高級顏料、腊、油等為原料所製成的。厚重的重塗後會產生像油畫般的感覺。此外油性粉彩中也有金屬、螢光等色，在作畫時除可數色混色之外，亦可與水彩、彩色筆併用。其中較為人所知的方法是以鮮艷的油性粉彩塗在紙上，再在其上塗滿暗色或對比色的色調，就能強烈突顯出原來的顏色。也可以水彩或彩色筆來塗第二層顏色。另一種是以油性粉彩筆做線描後再以水彩上色，充份利用其與水無法調和的性質。以油性粉彩作畫後，在火爐上烤一下，變熱的腊更會附著在紙上，顏色會有浮起的效果。

CARAN'ACHE NEO粉彩筆（瑞士）

全96色，圓形＝230色。12色組（鐵盒裝）＝2,800。24色（鐵盒裝）＝5,600，48色（鐵盒裝）＝11,100。
● 96色（鐵盒裝）＝22,200，專家用油性粉彩，CARAN'ACHE（日本DESCO）.

亞瑞莉爾油性粉彩筆（法國）

全48色，圓形＝各220，25色＝8,500。50色組＝15,000。
金屬色5色＝各260。珍珠色16色＝各260，螢光六色＝各260。
珍珠金屬色25色組＝7,500，西瑞莉爾（MARUMAN）

CARAND'ACHE NEOCOLOR工油腊筆（瑞士）

圓形，全84色＝各180，10色組（鐵盒裝）＝2,700。1,800，15色組（鐵盒裝）＝
● 30色組（鐵盒裝）＝5,400。
CARAND'ACHE（日本DESCO）

STOCKMAR蜜腊腊筆

● 全24色，棒型：圓型83mm×12mm＝100。
全24色塊型：方型41×12×12mm＝100。
8色組合（鐵盒裝）＝960。12色組（紙盒裝）＝1,280。
16色組（鐵盒裝）＝1,750，16色（木盒裝）＝2,800。24色組（木盒裝）＝3,800。
HANS.STOCKMAR（玩具盒，伊東屋，文房堂）

NOUVEL 藝術油性粉彩

全153色，圓形＝各120色。12色組＝1,500。
24色組＝3,000。51色組＝6,200，156支組＝24,000 TELANS JAPAN

PENTEL專家用油性粉彩

全49色，方型＝各100。25色組＝2,000。36色組＝2,800。
● 49色組（白色二支）＝4,000。
PENTEL HOLBEIN

油性粉彩＋彩色筆
以刀片輕刮，即顯現出底層彩色筆的顏色。

(C) HOLBEIN 畫材

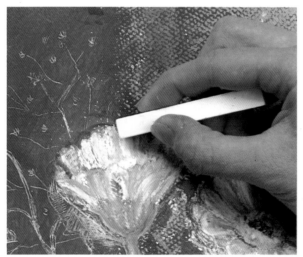

可在畫面上做數色混色。

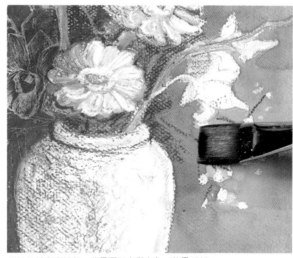

以油性粉彩畫好後，背景再以水彩上色，效果很好。

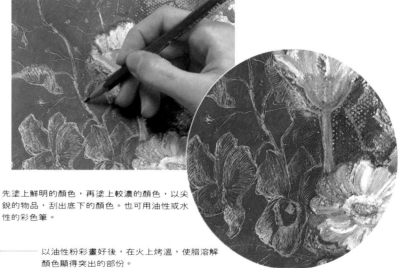

先塗上鮮明的顏色，再塗上較濃的顏色，以尖
銳的物品，刮出底下的顏色。也可用油性或水
性的彩色筆。

以油性粉彩畫好後，在火上烤溫，使腊溶解
顏色顯得突出的部份。

沾著汽油的筆，可溶解顏料。

暈色用具／
清除用具

製造微妙色調及顏色

暈色用具能暈開、朦朧。擦筆可用於陰影的表現，製造出灰色的調子。而粉彩刷是一種以天然毛做成的刷子，另外，也有人使用海綿。這些暈色用具各因畫材不同而有不同的用法。此外，在清除用具方面，要擦去木炭、碳、粉彩的痕跡時最好使用軟橡皮。但也有人利用軟橡皮來暈色或製造強光反射效果。另有擦去鉛筆的用具，以擦拭鉛筆畫出的痕跡。

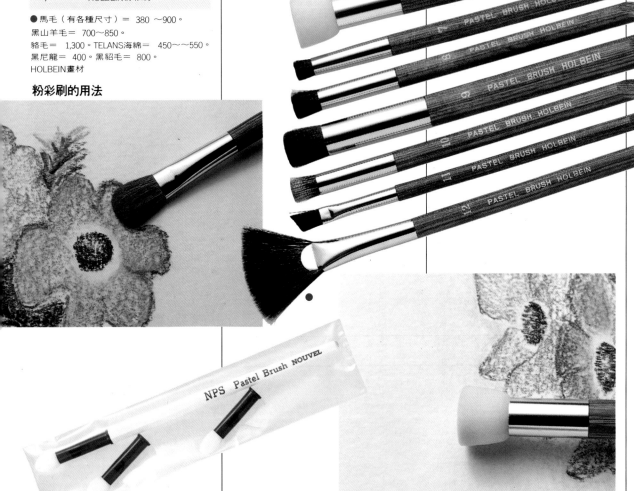

HOLBEIN粉彩刷

● 馬毛（有各種尺寸）＝ 380 ～900。
黑山羊毛＝ 700～850。
貂毛＝ 1,300。TELANS海綿＝ 450～～550。
黑尼龍＝ 400。黑貂毛＝ 800。
HOLBEIN畫材

粉彩刷的用法

以海綿刷，稍用力的擦拭暈色。　　　　　　(C) HOLBEIN 畫材

NOUVEL粉彩刷

馬毛製直型(S.M.L)＝ 700～ 1,000。
馬毛製扁平型(S.M.L.LL)＝500～900。

● 海綿型（附二個預備海棉）＝ 400。TELANS
JAPAN

HOLBEIN紙擦筆

●採用特殊紙，小＝ 60，中＝ 70，大＝ 90。
HOLBEIN畫材名村擦筆

名村軟橡皮

日本紙製，NO.0：4mm×135mm＝ 120。
NO.1：5mm×135mm＝ 120。
NO.2：7mm×135mm。NO.3：8.5mm×
135mm＝ 135。NO.4：10mm×135mm＝
150。
NO.5：11mm×135mm＝ 150。名村大成堂

HOLBEIN軟橡皮

●大＝ 120，中＝ 110，小＝ 60。HOLBEIN畫
材。

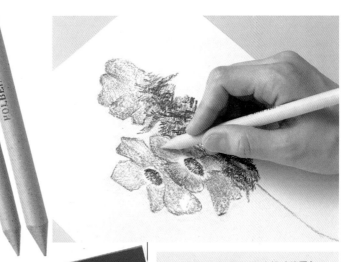

柏尼・1Z橡皮擦（美國）

天然橡皮製， 32mm×70mm，厚10mm
＝ 200。EVERHARD FABER（唐・柏尼公司）

CLIC ERASER FOR PRO
CLIC ERASER HYPERASER

厚3mm，扁平狀，可擦去細部線條。FOR PRO

●（金屬製外殼）＝ 500。補充用橡皮擦：
厚 3mm＝二支入＝100丹　　● HYPERASER
（金屬製 外殼）＝ 700，補充用橡皮擦：厚3mm
，一支入＝ 150 PENTEL

瑪爾斯 PLASTIC橡皮擦（德國）

●橡膠製，（製圖用，鉛筆寫字用）＝ 170。
史黛拉（史黛拉，日本）

瑪爾斯方便型橡皮擦（德國）

橡膠製、64mm、鉛筆、製圖墨水兩用＝ 150。
史黛拉（史黛拉日本）

瑪爾斯握型橡皮擦（德國）

橡膠製、握型、 鉛筆用＝ 190。橡膠製握型墨
水用＝ 190。史黛拉（史黛拉，日本）

瑪爾斯橡皮擦（德國）

●橡膠製，鉛筆用＝ 130。橡膠製鉛筆用＝ 270。
史黛拉（史黛拉， 日本）

素描輔助用具

從開始到完成的輔助用

在塑膠板中加上縱橫分割線的取景框在決定構圖時非常有用，可以幫助你抓住正確的構圖。取景框依木炭紙及畫布的尺寸比率，大小各不相同，可依作品的大小選擇。

而完成作品時為使顏料固定在畫面上，就要使用固定劑。木炭及粉彩要用固定力較弱的固定劑。有噴霧式及瓶裝式。粉彩專用的固定劑可以不傷害粉彩的顏色而固定它。

朝日噴霧劑、固定劑

●固定劑：300ml＝1,600，●180ml＝1,000。

噴霧劑：220ml＝1,000。經濟型420ml＝1,400，朝日顏料。

柏尼設計家固定劑

420ml＝1,550，M：220ml＝940。S：100ml＝660。柏尼公司

KRYLONMATTE FINISH 噴霧劑，CRYSTAL CLEAR 噴霧劑

●MATTE FINISH噴霧劑：無光澤型。

●CRYSTAL CLEAR噴霧劑：有光澤型，各11盎斯＝1,600。KRYLON（亞西耐克）

NOUVEL固定劑

粉彩固定劑　　　●噴霧式100ml＝800。
●200ml＝1,200。
超級固定劑，200ml＝1,200。TELANS JAPAN

HOLBEIN固定劑

●瓶裝：55ml＝290。200ml＝840。500ml＝1,700。木炭、鉛筆等的定著液。HOLBEIN工業

HOLBEIN設計家固定劑

300ml＝1,200，所有藝術作品的定著液。HOLBEIN工業。

HOLBEIN粉彩固定劑

保持粉彩獨特韻味的噴霧式固定劑。100ml＝800。攜帶方便的攜帶型。300ml＝1,300。HOLBEIN工業

噴霧器

●金屬製＝250。HOLBEIN畫材

素描用取景框

木炭紙用，B：B版大小用，F：畫布用＝各480。HOLBEIN畫材

設計用取景框

●木炭紙用，B：B版用，F：畫布用、F10、F12、F15＝各480。ARTETJE

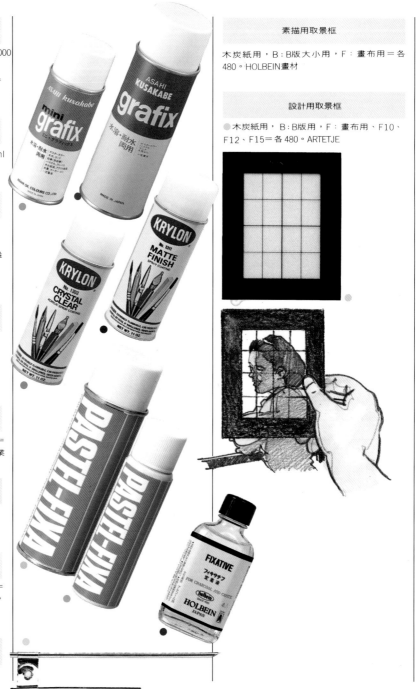

量棒的用法

拿著量奉的手伸向模型，再讀取相當於模型外觀大小，在拇指處的刻度。

求垂直線時，必須稍微放鬆端部的螺絲，以求得鋼琴線－安定、下垂的垂直線。

角度的測定時，要在量棒、鋼琴線所成的角與對象的角度一致之處鎖緊螺絲，以固定鋼琴線，再做記號畫出木炭紙的分割線（△為長邊，▲為短邊的1/4之位置）。

在透明塑膠板上畫上水平線、垂直線的設計用尺，可量出各部的關係位置。

設計家用量棒

●素描時可測量主題的比例，除協助測定角度的鋼琴線。4×4×27.5mm＝ 780。
ARTETJE

噴霧固定劑的用法

瓶裝的固定劑要加用噴霧器。一吸入空氣，就能噴出霧狀固定劑。要先練習噴噴看，才能很順利的噴在作品上。

噴霧式固定劑，使用時要距離畫面39～40cm，素描作品可放在畫架、牆上、或平放再噴。最好從畫面左至右，上至下噴。在畫得較濃處可多噴一點固定劑，顏料較薄處就少噴一點。若顏料少卻噴得太多，有時會有滲透的現象。使用粉彩專用固定劑時，可每次只噴一點，分幾次噴完整個畫面。最好讓噴霧劑換氣，不要長時間連續使用。

繪畫用模型

ARTETJE繪畫主題用頭骨

鹿頭骨＝110,000，馬頭骨＝75,000，牛頭骨＝ 55,000。野豬頭骨＝53,000，海狸頭骨＝15,000。為實物頭骨，形狀、大小均有些許不同。ARTETJE

繪畫用模型　　也可當成個性化裝飾品

歐洲傳統的静物畫主體有動物頭骨等類。藉由領會動物骨格來由具有構造感的想法開始，素描等基礎性訓練大都使用頭骨類為模型。再者，因其奇特的造型、沈靜的存在感而用來當擺飾品的大有人在。動物骨骼

實品、恐龍、化石的複製標本成為等級較高的裝飾品。人體模型可輕易地把握住人體構造的動作，手模型則提供素描及圖解等參考，相當便利的工具。

HOLBEIN化石、頭骨模型

三葉虫：5（高度）×17（深度）×13.5（寬）cm。9,000

鸚鵡螺化石（小）：8.7（高度）×4.5（深度）×8.5（寬）cm＝8,000。
鸚鵡螺化石（大）：28×8×24cm＝20,000。

非洲獅：24.8（高度）×34（深度）×21.9（寬）cm＝50,000。附基座

人猿：21.6（高度）×25.7（深度）×17.8（寬）cm＝44,000，附基座

三角龍：33.5（高度）×45（深度）×29（寬）cm＝85,000。

HOLBEIN頭骨模型

頭蓋骨（男）：氫石製，高203cm＝28,000。HOLBEIN畫材

泰亞狼：15.2（高度）×30.5（深度）×17.8（寬）cm＝ 55,000。附基座

霸王龍：18（高度）×24（深度）×16（寬度）cm＝ 32,000。附基座。

帝王虎：32（高度）×34.3（深度）×21（寬度）cm＝ 55,000。附基座。

D&B手模型

各部關節可活動，可作各種手形。男（右手左手）南洋材製：各 12,000。
女（右手左手）南洋材製＝各 11,000。土井畫材中心。

藝術人體模型

人體模型12型A男：31cm＝ 3,000。人體模型12型B女：31cm＝ 3,000。人體模型16型A男：41cm＝7,600。人體模型B女：41cm＝7,600。藝術家

人體模型，陶俑複製品

● 人體模型：男女，9.1×39cm＝各 7,600。7×31cm＝各 3,100。陶俑正裝複製品女性：素陶，高度25cm＝ 1,340。高32cm＝ 3,000。文房堂

HOLBEIN人體模型

可活動關節製造中止變化的人體模型。木製，高39cm，男女各＝ 5,600。HOLBEIN畫材。

素描簿、素描用紙 了解紙性

素描簿常用來當成寫生及素描的畫紙。兩頁攤開合成一頁便可拓寬風景當成全景畫一般欣賞，封面厚紙板可當成封面。素描簿以螺旋線裝訂，封面整齊地往裡摺入相當便利，畫用紙的表面看起來似乎很平滑，但用鉛筆繪畫時可知仍有一些粗糙的感覺，這種粗糙不平滑的紙目便是讓鉛筆及色筆有粉狀物的原因。水彩紙使用柔軟的鉛筆（B～6B左右）。肯特紙表面光滑可使用較硬皂鉛筆（3H～B左右）適合做精密的描畫。

色筆、水彩、粉蠟筆一齊使用時，請先備妥2B左右的鉛筆。因為使用太濃的鉛筆會沾上畫紙上的其它顏料而造成混濁。

美達利翁系列

畫用紙，厚口，24張，克羅斯封面筆，螺旋線裝訂：F0＝ 350。F1＝ 420。
F2＝ 470。畫用紙，特厚口，20張，克羅斯封面紙，螺旋線裝訂。F3＝ 550。
F4＝ 700。F6＝ 1,000。F8＝ 1,300。F10＝ 2,100。mARUMAN

伊東屋原創繪畫簿

畫用紙70張，又乘：A4＝ 420。B4＝ 500。伊東屋

MUSE畫用紙

一張：MUSE HI-M畫用紙：202，一張：765×1085mm。 150。
白象畫用紙：170，一張：765×1085mm。 120～mat thunders220，中性紙，1091×788mm＝ 350。一捲：1360mm×10m＝7,300。mUSE

HOMO 繪畫簿

23張合訂，F10＝ 2,600。F8＝ 1,800。F6＝1,600。F5＝ 1,300。F4＝1,100。F3＝ 900。F2＝700。F1＝ 650。F0＝550。水性顏料、粉臘筆、臘筆，可利用廣告顏料。阿波羅

HOLBEIN素描簿　33系列

HOLBEIN　畫用紙28張合訂
0號＝ 550。手持式素描畫板＝ 650。3號＝750。5號＝ 1,000。6號＝1,200。8號＝ 1,500。10號＝ 2,400。HOLBEIN　畫材

里莎伊克羅特繪畫用紙

24張，天乘合訂：B4＝ 320。A4＝ 320。24張螺旋線合訂：B4＝ 320。
A4＝ 230。使用再生紙。 ¡mARUMAN

MUSE CUBI素描簿

20張，附繩子，彈簧合訂本：F8（NB-1108）＝3,300。F6（NB-1106）＝ 2,700。
F4（NB-1104）＝ 1,800。F3（NB-1103）＝1,500。手持式畫板（NB-1101）＝ 900。mUSE

MUSE CUBI畫用紙簿

向日葵紙（M畫用紙），20張，附繩子，彈簧合訂本：F8（M-0108）＝ 1,600。F6（M-0106）＝1,300。F4（M-0104）＝ 1,000。F3（M-0103）＝850。
SM（M-0101）＝ 500　mUSE

MARUMAN肯特紙素描簿

特種肯特紙，特厚，18張彈簧合訂：B4＝1,200。F6＝ 1,500

MARUMAN肯特板

新肯特紙，特厚，18張，天乘：B4＝ 650。B3＝ 1,200。A4＝ 500。A3＝ 900。
象牙白紙，特厚，18張，天乘：B4＝ 650

圖解板　BB肯特紙

將英國製BB肯特紙裱貼的板子。粗目、細目、牢固不易起毛最適合纖細的圖例。
BB肯特（3mm）：B1＝ 2,300。B2＝ 1,200。B3＝ 620。B4＝ 330。
BB肯特（1mm）：B2＝ 800。B3＝ 420。B4＝230

D&B 肯特板

B5：20張合訂＝800。B4：20張合訂＝1,300。A4：20張合訂＝ 1,100。
A3：20張合訂＝ 1,900。土井畫材中心

D&B拉芙帕特

A4，10mm座標紙100張＝ 800。B4，10mm座標紙100張＝ 900。土井畫材中心。

MUSE PAPI肯特板

KMK肯特：#150。附繩子，天乘20張：B3（K-5653）＝ 1,450。B4（K-5654）＝ 850。
B5（K-5655無繩子）＝ 450。#200，附繩子、天乘、20張：B3（KL-5753）＝ 1,900。
B4（KL-5754）＝ 1,100。B4（KL-5755無繩子）＝ 550。#200，附繩子、天乘、15張：A2（KL-5742）＝ 1,900。A3（KL-5743）＝1,100。A4（KL-5744）＝ 600　mUSE

麻封面紙系列

並口畫用紙，34張，上等線合訂：B4＝ 1,200（裝訂長邊）B5＝ 800（裝訂長，特製線裝訂。50張，上等線合訂：B6＝ 600（裝訂短邊）MARUMAN 邊、短邊）。
厚口圖畫用紙，38張，特製線裝訂：F6＝2,000丹，F8＝2,700丹，圖畫用紙，厚口24張、雙層鋼絲裝訂：B4＝1,100丹，（裝訂長邊）。B5＝700丹（裝訂長邊、短邊）。B6＝600丹（裝訂短邊）MARUMAN

郵差系列

各150×107mm（明信片尺寸）的素描簿。畫用紙、厚口、25張、彈簧裝訂＝ 220。
肯特紙，雙鐵絲合訂＝ 270～350mAKUMAN

畫下靈感、底稿的速寫簿

實際上，不只是速寫簿，利用便條紙將想法及文字記下的筆記簿。將白、乳白、及格子的簿紙裝訂成本。

由於是簿紙以鉛筆、色筆、炭筆、炭鉛筆即可上畫，以繪畫時可滑順地畫出想像力為特徵。

HOLBEIN木炭紙

速寫簿木炭紙H開50張以螺旋線裝訂。65×50cm＝ 2,000。HOLBEIN畫材。

速寫簿NO.600

再生紙100張合訂：L：268×356mm＝ 550m：242×302mm＝ 450。8：212×242mm＝ 350。SS：153×107MM＝ 250。HOLBEIN畫材

古襲紙系列素描簿

古襲紙，55張，螺旋線裝訂：A3＝ 900。F6＝ 900。古襲紙，50張，螺旋線合訂：B4＝ 600。A4＝ 450

凱葉得　素描簿

50張合訂，F6＝ 1,300。B4＝ 900。B5＝ 600。阿波羅

S.M.L系列素描簿，螺旋線裝訂

L：白紙，100張：26.8×35.6cm＝ 550。L-1：85張：26.8×35.6＝ 550。
M：100張：24.2×30.2cm＝ 450。8-1：75張：24.2×21.2cm＝ 350。L-2棉紙，65張：26.8×35.6cm＝ 550。8-2：65張：24.2×21.2cm＝ 350

口袋型速寫簿

白紙，000張，螺旋線裝訂：11.4×16.4cm＝ 220。棉紙，80張，螺旋線裝訂：11.4×16.4cm＝ 220。畫用紙，55張，螺旋線裝訂11.4×16.4cm＝ 220

MUSE CUBI速寫簿

白紙，50張，彈簧裝訂：B3（Q-0353）＝ 900。B4（Q-0354）＝ 500。B5（Q-0355）＝300。F6（Q-0306）＝ 850。
乳白色速寫紙，50張，彈簧裝訂：B3（QR-0444）＝ 370

木炭及木炭專用紙

一般紙目的凹凸處常會使粉末沾得到處都是，專用紙便是可改善此項缺點。一般木炭紙有(65×50cm)及大開紙(100×65cm)尺寸。練習素描、人物畫、石膏像畫時，極為便利的專用紙。
將2～3張木炭紙用畫板或圖釘、畫夾夾住，下層的

紙張可帶來防震效果讓木炭筆更易繪畫。
固定木炭紙的紙箱紙為素描時不可或缺的東西。將兩片紙箱紙合併中間夾紙。可保存紙張不易折損。紙箱紙為具重量的東西，有簡便紙箱紙專用手提袋。

阿波羅觀看簿木炭HOMO

24張紙螺旋線裝訂
F0＝ 700。F1＝ 800。F2＝ 1,100。F4＝ 1,300。F6＝ 1,800。F8＝ 2,200。
阿波羅

MUSE CUBI阿德烈素描簿

阿德烈紙，25張裝訂，63.9×48.5cm＝ 2,750

CANSON　木炭紙

50×65cm100g＝ 130。125g＝ 160。ARCHES溫金斯CANSON。

M.B.M木炭紙

105g並口65×50cm＝　170。130g厚口65×150cm＝　200。厚口倍開65×100cm＝400。ARCHES溫金斯CANSON

安格魯學派（法國）

80g，50×65cm＝80。ARCHES溫金斯CANSON

MUSE阿德烈紙

107g，48.5×63.5cm＝55

CARTON

木炭紙大：680×535mm＝　1,750。木炭紙半切564×402mm。ART POT CARTON：4 切410×560mm＝　1,000。4切半豪華型＝1,150

MOLBEIN CARTON

●NO.1木炭紙全開雙份685×535mm＝2,200。NO.2：木炭紙筆切雙份560人400mm＝1,600。NO.3：全開一張＝　1,100。NO.4：半切用一張＝750。HOLBEIN畫材

畫鐵

NO.3，紙製，55cm×40cm＝　3,600。NO.32：紙製，41cm×32cm＝　2,300。伊研

TRANS FORMER POT管
美國

●850～1500×75mm＝　5,800。阿傑斯筒型收納盒。收納紙類更佳。附肩帶。ARTPIN（藝術家）

PORT FORIO

工藝球製：B4＝　450。B3＝700。A2＝850。工藝球製BLACK。B4＝600。B3＝950。MARUMAN。

密涅瓦尼龍製手提袋

可調整肩帶長短。內側懸吊口袋。外側附拉鍊，附口袋。B3用（P-3）＝　2,200。A1用（PA-1）＝　3,000。A2用（PA-2）＝2,300。細川商會

密涅瓦U型袋

攜帶畫板，CARTON極方便。由拉鍊的運用可摺疊成小型手提袋，打開便可裝入畫板。完全防水尼龍製B2用（U-2）＝4,000。B3用（U-3）＝2,900。細川商會

〔如何引導觀畫者的視線〕

作者：陳立德　定價：450元

本書使你從美術欣賞的要件素材知識技法與專業辭彙，深入淺出，導引欣賞者的視線集思緒，逐步進入美感世界，饗宴美妙情懷，分享優美創作的快感期能誘發美感的共鳴。
此書是爲了一些愛好習畫或覺畫的業餘人士所作，其主要圖文是作者親身體驗長期研究觀察所得之精髓，是一本不可錯過的好書。

讓您一看再看的好書。

北星圖書公司★新形象出版

北星信譽推薦・必備教學好書

日本美術學員的最佳教材

定價/350元

定價/450元

定價/450元

定價/400元

定價/450元

循序漸進的藝術學園；美術繪畫叢書

定價/450元

定價/450元

定價/450元

定價/450元

最佳工具書

・本書內容有標準大綱編字、基礎素
描構成、作品參考等三大類；並可
銜接平面設計課程，是從事美術、
設計類科學生最佳的工具書。
編著/葉田園　　定價/350元

新書推薦

「北星信譽推薦，必屬教學好書」

企業識別設計

Corporate Indentification System

林東海・張麗琦 編著

新形象出版事業有限公司

創新突破・永不休止

定價450元

新形象出版事業有限公司

北縣中和市中和路322號8F之1／TEL：（02）920-7133／FAX：（02）929-0713／郵撥：0510716-5 陳偉賢

總代理／北星圖書公司

新形象出版圖書目錄

郵撥：0510716-5　陳偉賢
TEL:9207133・9278446　　FAX:9290713　　地址：北縣中和市中和路322號8F之1

一、美術設計

代碼	書名	編著者	定價
1-01	新插畫百科(上)	新形象	400
1-02	新插畫百科(下)	新形象	400
1-03	平面海報設計專集	新形象	400
1-05	藝術・設計的平面構成	新形象	380
1-06	世界名家插畫專集	新形象	600
1-07	包裝結構設計		400
1-08	現代商品包裝設計	鄧成連	400
1-09	世界名家兒童插畫專集	新形象	650
1-10	商業美術設計(平面應用篇)	陳孝銘	450
1-11	廣告視覺媒體設計	謝蘭芬	400
1-15	應用美術・設計	新形象	400
1-16	插畫藝術設計	新形象	400
1-18	基礎造形	陳寬祐	400
1-19	產品與工業設計(1)	吳志誠	600
1-20	產品與工業設計(2)	吳志誠	600
1-21	商業電腦繪圖設計	吳志誠	500
1-22	商標造形創作	新形象	350
1-23	插圖彙編(事物篇)	新形象	380
1-24	插圖彙編(交通工具篇)	新形象	380
1-25	插圖彙編(人物篇)	新形象	380

二、POP廣告設計

代碼	書名	編著者	定價
2-01	精緻手繪POP廣告1	簡仁吉等	400
2-02	精緻手繪POP2	簡仁吉	400
2-03	精緻手繪POP字體3	簡仁吉	400
2-04	精緻手繪POP海報4	簡仁吉	400
2-05	精緻手繪POP展示5	簡仁吉	400
2-06	精緻手繪POP應用6	簡仁吉	400
2-07	精緻手繪POP變體字7	簡志哲等	400
2-08	精緻創意POP字體8	張麗琦等	400
2-09	精緻創意POP插圖9	吳銘書等	400
2-10	精緻手繪POP畫典10	葉辰智等	400
2-11	精緻手繪POP個性字11	張麗琦等	400
2-12	精緻手繪POP校園篇12	林東海等	400
2-16	手繪POP的理論與實務	劉中興等	400

三、圖學、美術史

代碼	書名	編著者	定價
4-01	綜合圖學	王鍊登	250
4-02	製圖與議圖	李寬和	280
4-03	簡新透視圖學	廖有燦	300
4-04	基本透視實務技法	山城義彥	300
4-05	世界名家透視圖全集	新形象	600
4-06	西洋美術史(彩色版)	新形象	300
4-07	名家的藝術思想	新形象	400

四、色彩配色

代碼	書名	編著者	定價
5-01	色彩計劃	賴一輝	350
5-02	色彩與配色(附原版色票)	新形象	750
5-03	色彩與配色(彩色普級版)	新形象	300

五、室內設計

代碼	書名	編著者	定價
3-01	室內設計用語彙編	周重彥	200
3-02	商店設計	郭敏俊	480
3-03	名家室內設計作品專集	新形象	600
3-04	室內設計製圖實務與圖例(精)	彭維冠	650
3-05	室內設計製圖	宋玉眞	400
3-06	室內設計基本製圖	陳德貴	350
3-07	美國最新室內透視圖表現法1	羅啓敏	500
3-13	精緻室內設計	新形象	800
3-14	室內設計製圖實務(平)	彭維冠	450
3-15	商店透視-麥克筆技法	小掠勇記夫	500
3-16	室內外空間透視表現法	許正孝	480
3-17	現代室內設計全集	新形象	400
3-18	室內設計配色手冊	新形象	350
3-19	商店與餐廳室內透視	新形象	600
3-20	櫥窗設計與空間處理	新形象	1200
8-21	休閒俱樂部・酒吧與舞台設計	新形象	1200
3-22	室內空間設計	新形象	500
3-23	櫥窗設計與空間處理(平)	新形象	450
3-24	博物館&休閒公園展示設計	新形象	800
3-25	個性化室內設計精華	新形象	500
3-26	室內設計&空間運用	新形象	1000
3-27	萬國博覽會&展示會	新形象	1200
3-28	中西傢俱的淵源和探討	謝蘭芬	300

六、SP行銷・企業識別設計

代碼	書名	編著者	定價
6-01	企業識別設計	東海・麗琦	450
6-02	商業名片設計(一)	林東海等	450
6-03	商業名片設計(二)	張麗琦等	450
6-04	名家創意系列①識別設計	新形象	1200

七、造園景觀

代碼	書名	編著者	定價
7-01	造園景觀設計	新形象	1200
7-02	現代都市街道景觀設計	新形象	1200
7-03	都市水景設計之要素與概念	新形象	1200
7-04	都市造景設計原理及整體概念	新形象	1200
7-05	最新歐洲建築設計	石金城	1500

八、廣告設計、企劃

代碼	書名	編著者	定價
9-02	CI與展示	吳江山	400
9-04	商標與CI	新形象	400
9-05	CI視覺設計(信封名片設計)	李天來	400
9-06	CI視覺設計(DM廣告型錄)(1)	李天來	450
9-07	CI視覺設計(包裝點線面)(1)	李天來	450
9-08	CI視覺設計(DM廣告型錄)(2)	李天來	450
9-09	CI視覺設計(企業名片吊卡廣告)	李天來	450
9-10	CI視覺設計(月曆PR設計)	李天來	450
9-11	美工設計完稿技法	新形象	450
9-12	商業廣告印刷設計	陳穎彬	450
9-13	包裝設計點線面	新形象	450
9-14	平面廣告設計與編排	新形象	450
9-15	CI戰略實務	陳木村	
9-16	被遺忘的心形象	陳木村	150
9-17	CI經營實務	陳木村	280
9-18	綜藝形象100序	陳木村	

九、繪畫技法

代碼	書名	編著者	定價
8-01	基礎石膏素描	陳嘉仁	380
8-02	石膏素描技法專集	新形象	450
8-03	繪畫思想與造型理論	朴先圭	350
8-04	魏斯水彩畫專集	新形象	650
8-05	水彩靜物圖解	林振洋	380
8-06	油彩畫技法1	新形象	450
8-07	人物靜物的畫法2	新形象	450
8-08	風景表現技法3	新形象	450
8-09	石膏素描表現技法4	新形象	450
8-10	水彩·粉彩表現技法5	新形象	450
8-11	描繪技法6	葉田園	350
8-12	粉彩表現技法7	新形象	400
8-13	繪畫表現技法8	新形象	500
8-14	色鉛筆描繪技法9	新形象	400
8-15	油畫配色精要10	新形象	400
8-16	鉛筆技法11	新形象	350
8-17	基礎油畫12	新形象	450
8-18	世界名家水彩(1)	新形象	650
8-19	世界水彩作品專集(2)	新形象	650
8-20	名家水彩作品專集(3)	新形象	650
8-21	世界名家水彩作品專集(4)	新形象	650
8-22	世界名家水彩作品專集(5)	新形象	650
8-23	壓克力畫技法	楊恩生	400
8-24	不透明水彩技法	楊恩生	400
8-25	新素描技法解說	新形象	350
8-26	畫鳥·話鳥	新形象	450
8-27	噴畫技法	新形象	550
8-28	藝用解剖學	新形象	350
8-30	彩色墨水畫技法	劉興治	400
8-31	中國畫技法	陳永浩	450
8-32	千嬌百態	新形象	450
8-33	世界名家油畫專集	新形象	650
8-34	插畫技法	劉芷芸等	450
8-35	實用繪畫範本	新形象	400
8-36	粉彩技法	新形象	400
8-37	油畫基礎畫	新形象	400

十、建築、房地產

代碼	書名	編著者	定價
10-06	美國房地產買賣投資	解時村	220
10-16	建築設計的表現	新形象	500
10-20	寫實建築表現技法	濱脇普作	400

十一、工藝

代碼	書名	編著者	定價
11-01	工藝概論	王銘顯	240
11-02	藤編工藝	龐玉華	240
11-03	皮雕技法的基礎與應用	蘇雅汾	450
11-04	皮雕藝術技法	新形象	400
11-05	工藝鑑賞	鐘義明	480
11-06	小石頭的動物世界	新形象	350
11-07	陶藝娃娃	新形象	280
11-08	木彫技法	新形象	300

十二、幼教叢書

代碼	書名	編著者	定價
12-02	最新兒童繪畫指導	陳穎彬	400
12-03	童話圖案集	新形象	350
12-04	教室環境設計	新形象	350
12-05	教具製作與應用	新形象	350

十三、攝影

代碼	書名	編著者	定價
13-01	世界名家攝影專集(1)	新形象	650
13-02	繪之影	曾崇詠	420
13-03	世界自然花卉	新形象	400

十四、字體設計

代碼	書名	編著者	定價
14-01	阿拉伯數字設計專集	新形象	200
14-02	中國文字造形設計	新形象	250
14-03	英文字體造形設計	陳穎彬	350

十五、服裝設計

代碼	書名	編著者	定價
15-01	蕭本龍服裝畫(1)	蕭本龍	400
15-02	蕭本龍服裝畫(2)	蕭本龍	500
15-03	蕭本龍服裝畫(3)	蕭本龍	500
15-04	世界傑出服裝畫家作品展	蕭本龍	400
15-05	名家服裝畫專集1	新形象	650
15-06	名家服裝畫專集2	新形象	650
15-07	基礎服裝畫	蔣愛華	350

十六、中國美術

代碼	書名	編著者	定價
16-01	中國名畫珍藏本		1000
16-02	沒落的行業—木刻專輯	楊國斌	400
16-03	大陸美術學院素描選	凡谷	350
16-04	大陸版畫新作選	新形象	350
16-05	陳永浩彩墨畫集	陳永浩	650

十七、其他

代碼	書名	定價
X0001	印刷設計圖案(人物篇)	380
X0002	印刷設計圖案(動物篇)	380
X0003	圖案設計(花木篇)	350
X0004	佐勝邦雄(動物描繪設計)	450
X0005	精細插畫設計	550
X0006	透明水彩表現技法	450
X0007	建築空間與景觀透視表現	500
X0008	最新噴畫技法	500
X0009	精緻手繪POP插圖(1)	300
X0010	精緻手繪POP插圖(2)	250
X0011	精細動物插畫設計	450
X0012	海報編輯設計	450
X0013	創意海報設計	450
X0014	實用海報設計	450
X0015	裝飾花邊圖案集成	380
X0016	實用聖誕圖案集成	380

畫材百科

定價：500元

出　版　者：新形象出版事業有限公司

負　責　人：陳偉賢

地　　　址：台北縣中和市中和路322號8Ｆ之1

門　　　市：北星圖書事業股份有限公司

　　　　　　永和市中正路498號

電　　　話：29283810（代表）　ＦＡＸ：29291359

原　　　著：圖畫社編輯部編

編　譯　者：新形象出版公司編輯部

發　行　人：顏義勇

總　策　劃：陳偉昭

文字編輯：劉育倩

總　代　理：北星圖書事業股份有限公司

地　　　址：台北縣永和市中正路462號5F

電　　　話：29229000（代表）　ＦＡＸ：29229041

郵　　　撥：0544500-7北星圖書帳戶

印　刷　所：皇甫彩藝印刷股份有限公司

行政院新聞局出版事業登記證／局版台業字第3928號
經濟部公司執／76建三辛字第21473號

國家圖書館出版品預行編目資料

畫材百科／圖畫社編輯部編；新形象出版公司
　編輯部編譯，--第一版 。--臺北縣中和市：
　新形象，1998〔民87〕
　　面：　　公分
　含索引
　ISBN 957-9679-29-0（平裝）

　1.繪畫－材料

947.6　　　　　　　　　　　　　　96015686

西元1998年6月　　　　　　　第一版第一刷